컬러의 세계

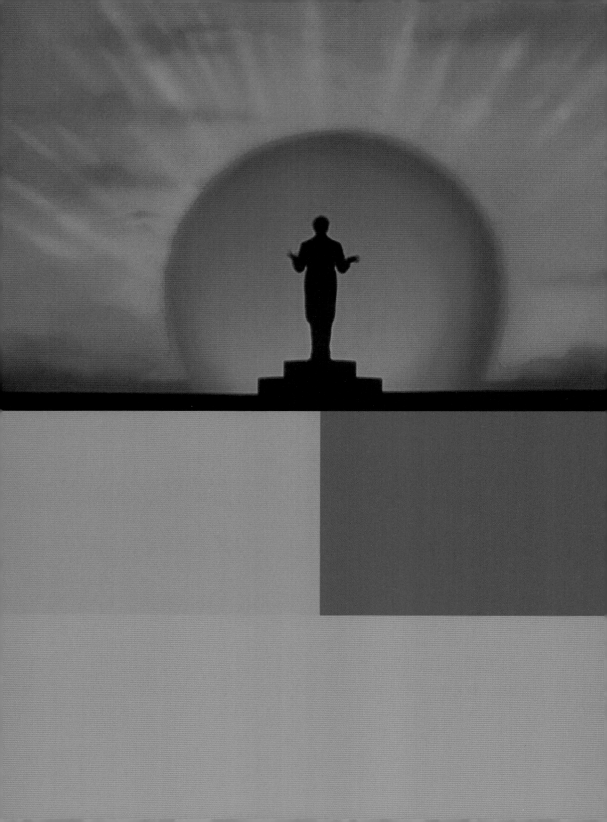

우리가 사랑한 영화 속
컬러 팔레트

컬러의 세계

찰스 브라메스코 지음 · 최윤영 옮김

THE STORY OF
CINEMA IN
50 PALETTES

안그제

일러두기

· 이 책에 사용된 영화 이미지는 모두 Quarto Publishing Plc와 저작권 계약을 맺은 것입니다.

· 컬러 팔레트에 실린 색상별 코드는 RGB 색상을 16진수로 표현한 헥스코드입니다.

· 이 책의 주석은 모두 역자 주입니다.

흑백이 될 뻔한 내 인생을
컬러로 바꿔준 매디에게
이 책을 바칩니다.

목차

1
무지개
너머로
OVER THE RAINBOW

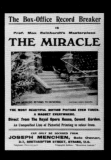

2
무한한
상상력
UNBOUND IMAGINATIONS

3
새로운
시대의 도래

MAKING A STATEMENT

4
디지털
원더랜드
DIGITAL WONDERLAND

한국의 독자들에게
TO KOREAN READERS

『컬러의 세계』를 한국의 독자들과 함께 나눌 수 있어 매우 기쁘다. 특별히 전 세계에서 한국 영화에 폭발적인 관심이 쏟아지는 시기이기에 더욱 그렇다. 미국인인 필자는 자연스럽게 할리우드를 중심에 두는 사고방식에서 벗어나 20세기에 영화 산업이 세계에 기여한 부분에 초점을 맞추며, 색채만큼이나 광범위한 영화의 주제를 조사할 때 다양성을 강조하고자 최선을 다했다. 특히 아시아 영화가 남긴 문화의 규모와 다양성은 그것만으로도 책 한 권이 나올 정도로 방대했다. 일본, 중국, 인도는 영화 산업이 가장 빠르게 발전한 국가라는 점에서 대표성이 있었지만, 한국 역시 거대한 역사적 서사에서 빼놓을 수 없는 국가다.

지난 5년 동안 봉준호 감독의 「기생충」이 아카데미 시상식을 휩쓸고, 케이팝이 각종 라디오와 스트리밍 차트에 오르며 서구 주류 문화에서 한국의 대중문화가 차지하는 비중이 급격하게 높아졌다. 미국으로 수입되는 작품들이 그 어느 때보다 폭넓게 소개되고 이민자의 시각에서 다룬 작품이 오랜만에 주목을 받으며, 한국 영화는 세계적인 입지를 더욱 공고히 했다. MUBI 배급사가 역대급 계약금을 치르고 박찬욱의 「헤어질 결심」의 판권을 따냈던 것과, 넷플릭스가 「오징어 게임」을 전면에 내세우며 홍보했던 것, 「미나리」와 「패스트 라이브즈」가 오스카 후보에 올랐던 것이 그 예시가 될 수 있겠다. 이는 또한 「하녀」와 같은 초창기의 획기적인 작품부터 1990년대에서 2000년대의 장르적인 혁명을 이룬 작품에 이르기까지, 과거 수십 년간 쌓아온 한국 영화를 재평가하는 반가운 물결로 이어졌다.

이 같은 물결은 한국 영화가 단순히 색채와 관련되어 있다는 사실을 넘어, 한국의 다양한

옛 영화들 또한 색채의 사용과 관련해 풍부한 교훈을 담고 있음을 알려준다. 이 책의 목적에 비추어 볼 때, 이창동의 걸작 「박하사탕」은 많은 것을 시사한다. 이는 정치 격동기였던 20세기와 예술의 긴밀한 관계, 이창동 특유의 스타일과 한국의 창조적 유산이 어우러진 미적 어휘, 그리고 흙빛 자연에서 극명하게 다른 분위기를 연출하는 미묘한 색온도의 변화로 느낄 수 있다. 이는 김기덕의 「봄 여름 가을 겨울 그리고 봄」에서도 비슷하게 발견할 수 있다. 경북 청송의 주산지 위 사찰이라는 장소에서 변화하는 계절의 상징으로 영적 구도자의 전 생애를 증언한다.

이 책을 통해 이미 알고 있던 영화에 대해서는 새로운 통찰을 얻고, 몰랐던 영화에 대해서는 새롭게 다가갈 수 있게 되기를 진심으로 바란다. 하지만 무엇보다도 필자가 바라는 것은, 이 책을 읽은 독자들이 모든 영화를 새로운 눈으로 바라보며 색상이 어떻게 구성되는지, 그리고 그 색상이 어떤 의미를 어떻게 나타내는지에 주목하는 것이다. 미리 말해두지만, 한 번 보는 눈이 바뀌면 다시는 세상을 이전과 같은 방식으로 바라보진 못할 것이다.

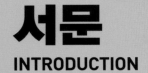

서문
INTRODUCTION

영화는 고정되어 있지 않다. 영화를 구성하는 모든 요소는 변하기 마련이다. 대사에서 삐 소리가 나게 할 수도 있고, 더빙을 새로 할 수도 있으며, 저작권에 따라 배경음악을 바꾸거나 뺄 수도 있다. 되감기나 빨리 감기 버튼을 눌러 속도를 변경할 수도 있고, 유튜브를 비롯한 각종 소셜 미디어에서 편집할 수도 있으며, 특정 장면만 잘라낼 수도 있다. 텔레비전이나 홈 비디오, 비행기 좌석 등 다양한 곳에서 상영하면서 직사각형의 화면 비율을 터무니없이 늘릴 수도 있다. 하지만 영화의 색상은 다르다. 색상의 변화는 창의적으로 의도한 개입에 의해서라기보다는 시간의 흐름에 따른 불가피한 일이라고 볼 수 있다.

필름 스트립은 제대로 관리하지 않으면 색깔이 바래거나 변색될 수 있다. 검은색이 적갈색으로 변하거나 프레임이 붉게 물들기도 한다. 표준 기술로 상영하도록 설계된 극장에서 프로젝터의 렌즈가 제대로 설정되지 않는다면, 텔레비전의 색온처럼 밝기가 낮아질 수 있다. 컴퓨터로 저장하는 것 또한 불변성을 보장하지 않는다. 스크린샷을 찍어 JPEG 파일 형태로 저장하는 과정에서 물리적으로 보존할 때만큼이나 화질 저하가 발생하기 쉽다. 디지털 영사 과정은 35mm 릴은 물론 70mm 아날로그 영사기와 같은 질감과 색상을 만들어내지 못한다. 그렇다면 디지털과 아날로그, 둘 중 어떤 방식으로 촬영한 작품이 영화의 진정한 색을 표현했다고 할 수 있을까?

구글에서 영화의 특정 장면을 검색해 보자. 같은 이미지더라도 색상이 왜곡된 다양한 검색 결과를 확인할 수 있다. 영화 「타이타닉」의 '나무판자 장면'을 검색했다면, 잭이 로즈에

게 매달린 채 얼음으로 뒤덮인 대서양에 잠겨 있는 장면을 볼 수 있을 것이다. 어떤 검색 결과에는 영하의 기온을 표현하기 위해 남색 필터가 씌워져 있지만, 어떤 결과에서는 리어나도 디캐프리오의 조각 같은 외모를 살리기 위해 어두운 푸른색의 밝기가 한껏 높여져 있기도 하다. 잭이 입은 셔츠와 로즈가 걸친 구명조끼의 크림색을 강조하며 푸른색 필터를 완전히 걷어낸 이미지도 있다. 스크롤을 계속 내리다 보면 로즈의 붉은색 머리카락이 높은 채도로 강조되어, 마치 불가능한 로맨스가 가미된 동화 같은 느낌의 검색 결과도 찾을 수 있다. 이쯤 되면 우린 이미 극장에서 관람한 「타이타닉」과 어렸을 때 비디오 두 개짜리로 본 「타이타닉」 중 어느 것이 '제대로 된' 이미지인지 혼란스러운 상태다. 경험에서 충분히 멀어지다 보면, 색을 재구성하는 마지막 단계는 결국 기억이 된다.

이렇듯 색이란 쉽게 변하고 정의 내리기 어렵다. 하지만 동시에 상당히 중요한 요소이기도 하다. 잘 배치된 빨간색이나 초록색은 전체적인 분위기에 영향을 미치고 상징적인 의미를 담는다. 또 장소나 시간(영화를 위한 설정과 실제 상황 모두)을 설정하고, 캐릭터를 영웅이나 악당으로 구분하는 역할도 한다. 서서히 보랏빛으로 바뀌는 가짜 피나 흑인 배우의 피부에 비추는 조명의 명암으로는 사회 통념의 변화까지 파악할 수 있다.

이 책은 영화에서 색이 어떤 역할을 할 수 있고, 무엇이 될 수 있는지를 포괄적으로 설명하고, 그 과정에서 해당 분야의 최고 전문가들이 영화 속에 적용한 개념을 구체적으로 제시한다. 이처럼 광범위한 주제를 다루기 위해서는 첫째로 '어떻게'라는 질문의 핵심적인 대답, 둘째로 '왜'라는 질문의 중점에 도달하기 위한 심층적인 비평, 그리고 이 모든 것을 하나의 맥락에서 통합하기 위한 역사적인 조합이 필요하다. 색상의 진화는 곧 영화의 진화다. 영화는 장비 중심의 비즈니스이자 예술 형식이며 사회의 확장판이기 때문이다.

색은 단계적으로 혁명적인 발전을 이루며 그 이전 기술을 대체해 왔기에 시간 순서대로 색 이야기를 꾸려나갈 것이다. 이런 맥락에서 이 책을 시대에 따라 크게 네 부분으로 구성했다. 첫 번째 부분에서는 영화의 시작부터 테크니컬러의 전성기까지를, 두 번째로는 테크니컬러의 종말까지의 이야기를 다루고, 세 번째로는 비디오테이프의 시대를, 네 번째로는 현재에 이르는 대량 디지털화 과정을 살펴본다. 영화가 아닌 다른 분야의 세계화 또한 이와 같은 틀 안에서 이루어진다. 영화용 필름의 가격이 낮아지면서 컬러영화의 촬영이 국가적 움직임으로 떠올랐고, 종국에는 코닥과 후지필름이라는 거대 기업의 경쟁으로 아마추어 대중에게까지 확산했던 것처럼 말이다. 즉, 색은 거시적인 차원에서 변화를 알리는 신호탄이 되었다.

색처럼 미묘하고 미학적으로 순수한 것 안에도 때로는 은연중에, 때로는 노골적으로 정치성이 내재한다. 한 천재 감독은 말년에 비유적이고 사실적인 표현 방식이자 저항의 표현으로 파란색을 선택했다. 어떤 퀴어 풍자극은 분홍색을 통해 고전적 여성성이라는 관념을 조롱했다. 세네갈 원주민의 유산과 식민지 문물 사이의 긴장감은 자연의 색과 인공적인 색의 대비로 드러난다. 영화는 시각적 정보를 다루는 장르이기에, 커튼이나 셔츠는 물론 눈에 잘 띄지 않는 크고 작은 소품에도 수많은 해석과 주관이 담겨 있다. 색에는 의미를 숨기기 좋다. 의미를 명시하지 않을 때 색은 가장 강력한 힘을 발휘한다.

색은 은유의 역할을 충실히 하는 것 외에도 그 자체로 존재감을 드러내며 배우만큼이나 뛰어난 표현력과 촉각을 자랑한다. 아방가르드 영화와 그것의 환각적인 비논리를 차용하는 일부 주류 영화는 캐릭터와 대사 대신 추상적인 색을 한껏 배치해 스토리텔링을 배제하고 본능적인 분위기만을 구축할 수 있다. 어쩌면 우리는 월트 디즈니에게 감사해야 할지도 모른다. 그의 작품은 가장 순수한 형태의 색과 원초적 웅장함을 지닌 소리에 대한 일종의 헌사였다. 그는 색이란 단순히 은막에서 춤추는 빛을 관객의 시각으로 재현하는 방법임을 아는 데 그치지 않고 폭력이나 혼란, 사랑으로도 변환될 수 있는, 무한히 가변적인 힘을 가진 요소임을 알고 있었다.

이 책은 색의 스펙트럼과 활용도 측면에서 50편의 영화를 통해 색이 지닌 모든 잠재력을 탐구한다. 필자는 미국인이기에 어쩔 수 없이 할리우드 중심적인 사고방식을 갖고 있지만, 책에 실린 50편의 영화는 국가와 시대, 장르, 산업 규모, 주제 등 다양한 요소를 고려하여 선정했다. 한 가지 주목할 만한 점은, 흑백영화는 관련성이 부족해 제외하기는 했지만, 단색 구도를 형성하는 빛과 그림자의 회화적 상호작용에 관해서는 따로 한 권의 책을 쓸 수도 있겠다는 생각이 들 만큼 자료가 풍부했다는 것이다. 이런 맥락에서 완전히 다른 철학적 질문을 던지는 50개의 다큐멘터리를 수집할 수 있었고, 그 내용을 하나로 합치기엔 너무나 풍부하고 밀도 있는 대화가 오갔다.

이 책을 토대로 삼아 영화를 그룹별로 묶어 수업을 계획할 수도 있다. 이를테면 대서양을 가로질러 한 세기 동안 탄생한 세 편의 걸출한 뮤지컬 영화는 영화적 영향력이 어떻게 오마주[1]와 해체 이론으로 이어지는지 총체적으로 보여준다. 또, 디지털 시대의 액션은 크게 세 가지로 요약할 수 있다. 하나는 실제적인 구현에 중점을 둔 작품, 다른 하나는 모든 효과를 컴퓨터로 구현한 작품, 그리고 나머지는 이 두 가지를 혁신적으로 혼합한 작품이다. 이들 작품에서는 여러 명의 영웅이 현실이라고는 믿기 어려울 정도로 과장된 형태의 차량을 타고 미래의 풍경을 빠른 속도로 질주한다. 또한 1950년대의 멜로드라마는 20년이 지나 비슷

한 모습의 또 다른 작품이 탄생하면서 그 계보가 이어지기도 했다. 고통받는 여성의 초상을 그린 두 작품은 근본적으로 다른 색의 팔레트를 사용하지만 강요된 이성애에 대한 아픔을 비슷하게 표현한다. 이 책은 작품을 연대기순으로 배열함으로써 영화광이나 일반 독자 모두가 조금 더 수월하게 영화를 이해할 수 있도록 했다.

필자는 이 책으로 독자들에게 바라는 바가 명확하다. 일반 독자는 물론 평생 영화를 봐온 애호가들도 이 책을 읽고 난 뒤 단순히 정보를 받아들이는 데 그치지 않고 필자가 그랬던 것처럼 호기심을 가졌으면 좋겠다. 영화를 마주할 때 저 나무의 갈색은 정확히 어떤 모습인지, 저 벽이 왜 그렇게 진한 노란색으로 칠해졌는지 생각하지 않고는 단 한 장면도 그냥 넘어갈 수 없게 되길 바란다. 온라인에서 조금만 더 검색해 보면 대부분의 영화가 어떤 과정을 거쳐 특정한 색채를 띠게 되었는지 알 수 있다는 점도 덧붙이고 싶다. 필자가 집필 과정에서 얻은 주요 시사점 하나는, 모든 영화의 색채에는 감독과 제작자, 헤어 스타일리스트, 의상 디자이너, 촬영감독이 각자의 감성을 표현하며 함께 작업한 배경 이야기가 존재한다는 것이다. 이처럼 관점이 바뀌면 광고, 포장, 건축, 그리고 길을 가다 마주치는 모든 대상의 색채적 의도를 좀 더 깊이 관찰하고 비판할 수 있게 된다. 나아가 이를 현실에도 적용할 수 있다.

색은 기쁨이자 에너지요, 삶 그 자체다. 적절한 도구와 화학물질, 그리고 약간의 영감만 있다면 영화는 우리를 어디로든 데려가서 무엇이든 보여줄 수 있다. 마이클 파월과 에머릭 프레스버거의 전쟁 판타지 영화 「천국으로 가는 계단」 속 이승과 저승의 안내자는 필시 우리에게 이렇게 말할 것이다. "천국에도 테크니컬러에 목말라하는 사람이 있다." 천국에서조차 영화의 아름다움을 부러워한다! 더 좋은 영화를 만들기 위해 노력하는 사람들은 테크니컬러가 주는 감동을 다시 한번 전하고자 끊임없이 애를 쓴다. 천국에 있는 사람만이 아니다. 이승에 있는 우리도 마찬가지로 목마르다. 이 책은 잔치의 시작일 뿐이다. 자, 이제 책 속으로 들어가 보자.

1

무지개 너머로

OVER THE RAINBOW

세계 최초의 풀 컬러 장편 영화 「기적」의 포스터.

태초는 어둠 그 자체였다. 그러다 영사기가 발명되었다. 빛이 탄생한 순간이었다. 조명이 켜진 벽에 비친 사진은 마법을 부린 듯 춤을 췄다. 이후엔 조금 더 발전된 형태의 조이트로프[2]가 등장했다. 원통 속 이어 붙인 그림은 마치 움직이는 듯한 착시 현상을 불러일으켰다. 이처럼 초창기 필름을 기반으로 한 영화 기술의 발전은 실제 삶과 시각적 표현 사이의 거리를 좁히고자 하는, 인류의 태동부터 이어져 온 욕구와 맞닿아 있다. 사진술은 있는 그대로를 찍어낸 사실주의를 기반으로 한다. 기존의 그림술에서 한 단계 발전한 형태다. 영화는 여기서 또 한 단계 발전해 시간을 붙잡아 둠으로써 움직이는 상태와 정지된 상태가 공존하게 한다. 그리고 이제 가상현실이라는 새로운 예술의 형태가 그 뒤를 바짝 쫓고 있다. 컬러영화의 등장은 장면에 실제로 존재하지 않는 요소를 추가함으로써 오히려 완전한 사실주의의 이상에 가까워지는 아이러니한 상황을 초래했다.[3] 세련되지는 않았지만, 초기 컬러영화들은 교묘한 거짓을 진실보다 더 사실적으로 느끼게 하는 영화의 힘을 보여주었다.

하지만 초창기 컬러영화의 가장 시급한 문제는 좀 더 실질적인 데 있었다. 업계 전문가들은 컬러영화가 그럴듯한 호기심의 영역에 지나지 않는다는 제한적인 평가에서 벗어나 제대로 된 순수 예술로 인정받으려면, 수 세기 동안 회화가 이룩해 낸 색채의 폭을 따라잡아야 한다는 점을 잘 알고 있었다. 수많은 사람이 컬러 필름의 대량 생산에 도전했지만, 곧 어떤 방법을 쓰든 많은 시간과 비용, 전문성이 필요하다는 한계에 직면했다. 그들은 작업장에서 수작업으로 그림을 그리는 것보다 훨씬 더 빠른 방법이 있으리라 확신했다.

이후 수십 개 업체가 고유의 색채화 공정을 완성해 흑백 필름에만 의존하던 상황을 벗어났다. 이들이 하나둘 특허 획득에 뛰어들면서 자연히 경쟁도 치열해졌다. 스페인 무성영화 시대의 선구자 세군도 데 초몬은 영화제작사 파테의 스페인 지사에서 일하며 염료에 적신 벨벳 롤러를 사용한 스텐실 공정으로 특허를 획득했다. 파테크롬이라고 명된 이 공정은 세계 최초의 장편 컬러영화 「기적(1912)」에 사용됐으며, 1916년에 영화사 페이머스 플레이어스래스키(10년 뒤에 패러마운트사로 사명을 변경한다)의 직원들이 파테크롬과 일견 유사하지만 완전히 다른 기법의 핸드시글 공정을 개발할 때까지 최고의 염료 전달 기술로 가장 널리 쓰였다. 이후 코닥이 사전 착색 필름인 소노크롬을 개발해 가세했다. 소노크롬은 피치블로우, 퍼플블레이즈, 플뢰르 드 리스 같은 화려한 이름을 붙인 색상을 표현해 냈다.

하지만 여전히 아쉬움은 남아 있었다. 이는 모두 실제 색상이 아닌 실제에 근접하려는 시도에 불과했기 때문이다. 자연히 다음 도전 과제는 '천연색'을 만들어내는 것이었고, 이에 최초로 성공한 사람은 영국 최면술사 출신의 조지 앨버트 스미스였다. 그가 고안한 키네마컬러 기법은 카메라 셔터와 영사기 렌즈 앞에 빨간색과 녹색 필터를 설치함으로써 장면의 부분적인 색상을 이 두 가지 색으로 표현하는 방식이다. 이후 등장한 프리즈마 기법은 한 롤의 필름에 서로 다른 두 가지 유제를 동시에 발라 선명도와 밝기를 높인 바이팩 컬러로 키네마컬러 기법을 한 단계 발전시켰다(흔히 바이팩과 '두 롤의 필름'을 뜻하는 투 스트립이 같은 의미로 혼용되는데 둘은 전혀 다른 개념이다).

1915년 테크니컬러는 바이팩 코다크롬으로 이 시장에 뛰어들었다(후에 코다크롬은 이와는 전혀 관련없는 컬러 필름을 나타내는 이름으로 다시 태어난다). 1932년, 테크니컬러는 실제로 여러 개의 스트립을 사용하는 스리 스트립 기법으로 완전한 색채 스펙트럼을 구현해 냈다.

그럼에도 대공황의 여파로 영화제작사는 여전히 값싼 흑백 필름을 선호했다. 하지만 관객은 이미 컬러영화에 눈을 떴고, 이들의 눈높이는 이전으로 돌아가지 않았다. '눈을 즐겁게 하는 테크니컬러로!'라는 광고 문구가 예고편과 포스터를 꽉 채웠고, 테크니컬러가 최고의 품질을 표현하는 기법으로 자리매김하기까지는 그리 오랜 시간이 걸리지 않았다.

어떤 영화든 복원하는 작업에는 실존적인 딜레마가 발생한다. 오래된 작품을 말끔하게 단장하는 과정에서 원본의 핵심적인 뭔가를 잃게 되는 건 아닐까에 대한 두려움이다. 조지 A. 로메로 감독의 「살아 있는 시체들의 밤(1968)」 팬들은 영화 속 특유의 지저분하고 역겨운 장면 묘사에 열광했다. 그런데 낡고 오래된 필름을 깨끗이 닦아내면 오히려 이런 지저분함이 사라져 영화의 개성이 흐려질 수 있었다. 울트라샤프 4K 처리 작업을 맡은 팀은 이 점을 염두에 두고 로메로표 좀비물의 꽃인 '흘러내리는 살점과 움푹 팬 자국'을 그대로 보존하고자 했다. 수십 년 전, 한 차례 비슷한 복원 과정을 거치면서 이 문제가 극도로 악화되어 영화광들 사이에서 큰 논란이 일었다. 그래서 더 조심스럽게 다룰 수밖에 없었다.

흑백영화의 사후 색채화는 오랫동안 논란을 불러일으켰다. 특히, 영화계의 순수주의자들은 이를 쓸데없이 작품을 훼손하는 행위로 보고 맹렬히 비난했다. 그러다 1980년대 초 컴퓨터 프로그래밍이 보편화되면서 필름 스트립에 색을 입히는 작업이 클릭 몇 번으로 간소화됐다. 수작업으로 필름을 채색하던 엘리자베트 틸리에 시대의 고된 과정은 어느새 먼 옛날의 일이 되었고, 컬러리제이션 같은 업체가 선두에 섰다. 비단 「살아 있는 시체들의 밤」처럼 저작권이 만료된 영화뿐만이 아니었다. 그즈음 핼 로치 스튜디오 등의 제작사는 자사의 흑백영화를 '현대' 버전으로 작업해 달라고 의뢰하기 시작했다. 하지만 영화광들은 휘황찬란한 색채가 흑백영화의 진중한 무게감을 거스른다며 불만을 터뜨렸다. 특히 「살아 있는 시체들의 밤」 속 좀비에게 적용된 누런 피부색은 원본에 없는 부분을 색채팀이 임의로 만들어낸 명백한 증거라고 질타했다.

이들의 불만은 우디 앨런, 조지 루카스, 빌리 와일더 등 흑백영화의 본질적 가치를 옹호하는 영화계 인사들이 할리우드 최고위층에 반발한 것과도 일맥상통한다(비평가 로저 이버트와 진 시스켈은 한 TV 프로그램에서 이런 트렌드를 새로운 반달리즘4이라고 비난했다). 이들에 의하면 흑백영화와 컬러영화는 제작 과정이 완전히 다르기 때문에 조명 설계부터 의상까지 제작자의 시선이 바뀌지 않고는 모든 것이 그렇게 극단적으로 달라질 수 없다고 한다. 색채화 작업 중 상당수가 감독의 동의 없이 진행됐다는 점도 문제가 됐다. 「멋진 인생(1946)」의 감독 프랭크 캐프라는 컬러 버전을 공동 제작하는 데 동의했다. 하지만 컬러리제이션 경영진이 법적으로 그의 도움이 필요 없다고 판단하고 그를 제작에서 배제해 버렸다. 결과적으로 캐프라에게 색채화 작업은 재앙이 되어버렸다.

그즈음 이와 관련한 수많은 소송이 제기됐는데, 그 중심에는 흑백영화 색채화를 주도한 미디어 업계의 거물 테드 터너가 있었다. 그가 설립한 터너 엔터테인먼트는 영화제작사 MGM으로부터 2,000편이 넘는 영화를 인수한 뒤 방송에서 벌어들인 돈을 이들 영화의 색채화 작업에 몽땅 쏟아부었다. 이 가운데 마이클 커티스 감독의 「카사블

흑백영화의
사후 색채화
POST-FACTO COLOURISATION

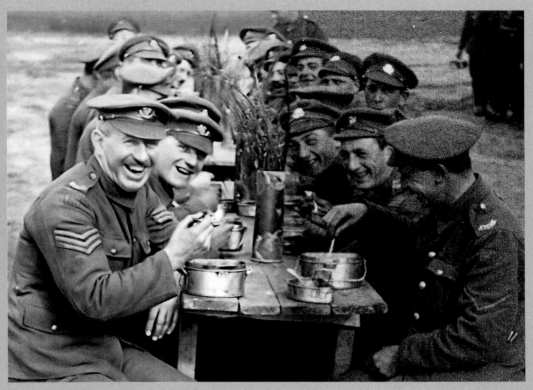

피터 잭슨의 「데이 쉘 낫 그로우 올드」. 1차 세계대전의 영상을 색채화했다.

랑카(1942)」는 색채화 과정에서 처참하게 훼손된 작품으로 평가받는다. 터너와 그의 지지자들은 색채화 작업이 고전영화에 대한 대중의 관심을 불러 일으키는 데 필수적이라고 주장했다. 하지만 그는 1986년 한 모금 행사에서 좀 더 솔직한 속내를 드러냈다. "색채화 작업을 진행 중인 영화는 모두 내 소유다. 따라서 내가 원하는 건 뭐든지 할 수 있다. 이 영화들을 컬러로 제작해서 텔레비전에서 방영할 것이다."

색채화에 대한 광범위한 적대감으로, 색채화 작업은 제1차 세계대전 현장 영상을 복원해 편집한 피터 잭슨의 「데이 쉘 낫 그로우 올드(2018)」 같

은 틈새 프로젝트로 밀려났다. 그러나 오늘날에는 딥페이크 기술[5]로 인터넷에 가짜 뉴스를 퍼트리는 악의적인 사용자들이 활개를 치며 미디어 리터러시[6]가 크게 공격받고 있다. 그 어느 때보다 이미지의 진실성을 보호하는 것이 시급한 과제로 떠올랐다. 색상의 간섭 자체는 큰 위협이 아닐 수 있다. 하지만 이를 통해 피부색을 교묘하게 밝게 하거나 어둡게 할 수 있다면? 이야기는 완전히 달라진다. 빨간색을 파랗게, 어두운 색을 밝게 만들 수 있다면 대중매체의 교묘한 속임수에는 한계가 없어질 것이다.

별을 향해 쏘다
SHOOTING FOR THE STARS

달 세계 여행
A TRIP TO THE MOON

조르주 멜리에스
1902년

조르주 멜리에스는 움직이는 사진, 곧 '영화'의 개념을 만든 인물이다. 그는 영화라는 용어가 현재 시사하는, 사람의 손으로 만든 모든 움직이는 기술을 최초로 구현했고, 이전에는 볼 수 없었던 머나먼 행성으로의 여행이라는 내러티브를 구현했다. 마치 요술을 부리듯 무대를 자유자재로 표현하는 멜리에스의 가장 큰 업적은 마술사 출신다운 기교를 살려 디졸브 효과[7]에서부터 다중노출[8], 필름 접합에 이르기까지 오늘날에도 사용되는 시각 언어의 대부분을 만들어낸 것이다. 그의 대표작인 단편 무성영화 「달 세계 여행」은 파라파라가라무스와 천문학자 네 명이 총알 모양의 우주선을 타고 궤도에 진입한 뒤, 윙크하는 달의 눈에 박히는 장면을 담았다. 멜리에스의 희극적 감성이 잘 드러난 이 작품은 이후 한 세기 동안 끊임없이 회자되며 상징적 이미지로 굳건히 자리매김했다. 이 사이트 개그[9]가 영화계의 정석으로 우뚝 선 것은 멜리에스가 끼친 엄청난 영향력을 말해준다. 하지만 이후 수십 년간 그의 유산이 색채화의 놀잇감으로 전락하게 될 줄은 아무도 몰랐다.

영화의 초창기였던 이 시기 「달 세계 여행」은 무명의 선구자 엘리자베트 틸리에가 일일이 수작업으로 색을 입히는 지난한 과정을 거쳐 색채화되었다. 멜리에스의 전담 컬러리스트로 활동했던 그녀는 200여 명의 전문가를 모아 긴 라인에 배치한 뒤 저마다 한 가지 색상을 붓으로 필름 스톡에 직접 칠하도록 했다. 이는 하나의 릴[10]에 스무 가지가 넘는 기본 색상을 조합하는 투박한 방식이었다. 이후 흑백영화 버전은 비교적 쉽게 손에 넣을 수 있었지만, 컬러영화 버전은 좀처럼 구하기 쉽지 않았다. 그도 그럴 것이 틸리에의 작업실에서 생산된 컬러영화 버전은 60편에 불과했다. 일부 남은 건 수집가의 손에 넘어갔고, 대부분은 사라졌다고 여겨졌다.

그러다 1993년, 스페인의 한 영화 아카이브에 누군가 색채본을 대량으로 기증했고, 이는 12년간의 세밀한 복원 과정을 거쳐 대중에 공개됐다. 단, 이 필름은 틸리에의 수작업이 아닌 2세대 작업 공정으로 만들어진 것으로 아주 미묘한 부분 하나가 바뀌어 있었다. 영화 속 국기가 스페인 국기로 칠해져 있던 것으로, 스페인을 홍보하기 위해 제작된 색채본이었다. 이는 색채화 작업이 편집이나 음향만큼 자율적이고 중요한, 사후 편집의 한 부분이라는 사실을 나타낼 뿐 아니라 염료 한 방울이 영화의 맥락을 근본적으로 바꿀 수 있음을 보여준다.

틸리에가 세상을 떠나며 멜리에스와의 협업은 자연히 끝났지만, 작업실은 딸이 물려받아 가업을 이어나갔다. 틸리에의 이름이 교과서에서 사라진 후에도 그녀의 연금술적 혁신은 수많은 제자를 간접적으로 이끌었다.

#D4746B
R212 G116 B107

#8DB657
R141 G182 B87

#CB5333
R203 G83 B51

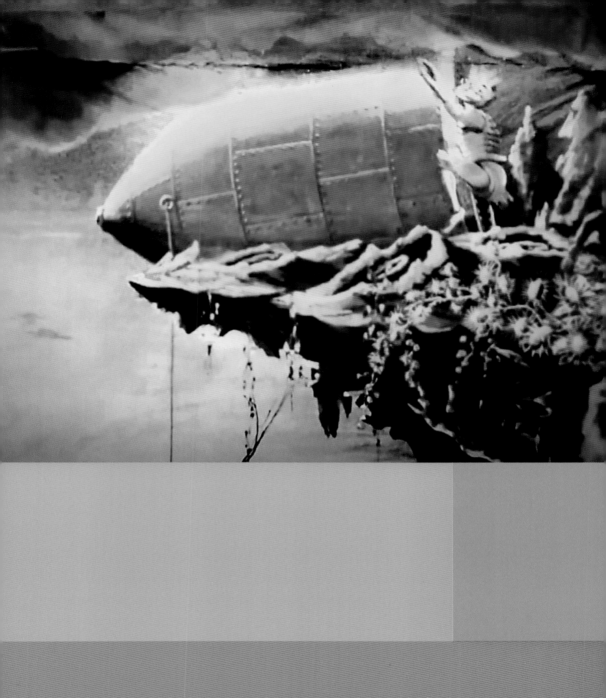

방대한 규모
EPIC PROPORTIONS

인톨러런스
INTOLERANCE

데이비드 W. 그리피스
1916년

1915년, 데이비드 그리피스는 영화 「국가의 탄생」을 통해 백인 우월주의 단체 큐클럭스클랜을 찬양하며 영화계에 오점을 남겼다. 뿌리 깊은 인종차별을 표방한 이 영화는 전미유색인종지위향상협회를 비롯한 여러 단체로부터 비난을 받았다. 이에 그는 후속작 「인톨러런스」를 발표해 대응했다. 초라한 사과 대신 최고의 영화로 대중의 마음을 열겠다는 심산이었다. 이 무성영화는 광범위한 역사적 관점에서 인종 문제를 다루면서 흑인 문제는 배제하고, 대신 네 가지 시대, 네 종류의 서사를 병치해서 엮어냈다. 바빌론에서의 충돌, 그리스도의 십자가 처형, 프랑스 르네상스 시대의 성 바르톨로메오 축일의 대학살, 범죄와 처벌을 다룬 현대 미국의 멜로드라마가 바로 그것이다.

도덕적 품위에 대한 기준이 높아지면서 그리피스의 노력은 좋은 평가를 받지 못했다. 하지만 그가 영화에서 보여준 시각적 효과는 가히 획기적이었다. 당시 무성영화는 과장된 표정 연기와 선형 편집[11] 등 관객에게 명확한 메시지를 전달하는 것에 초점을 맞추고 있었다. 영화 초창기에는 관객 역시 이제 막 영화 보는 법을 익혀가고 있었기 때문이다. 그리피스는 영화 전체에 틴팅 방식[12]을 사용해 서로 다른 네 시대에 얽힌 이야기를 교차하여 보여준다(틴팅은 손으로 염색하는 것과 달리 프레임을 화학 용액에 담그는 과정을 거친다. 이때 용액은 감광유제에 스며들어 작가가 선택한 톤으로 착색된다. 코닥은 1921년 사전 착색 필름을 판매하기 시작했다). 원본 버전에서 고대 바빌론은 회녹색으로, 예수가 등장하는 시대는 파란색으로, 프랑스의 르네상스 시대는 적갈색으로, 20세기는 주황색으로 표현됐다. 하지만 현재 남아 있는 버전은 대부분 이러한 색 구분이 사라지고 재염색이 이뤄졌다.

이 영화에서 색상의 구별은 시대를 나누는 것 외에 특별한 의미를 담지는 않았다. 하지만 그리피스의 다른 영화에서는 이것이 함축적 연상(로맨틱한 장면은 자홍색, 사막을 배경으로 한 서부극 장면은 적갈색)이나 시각적 모방(밤 장면은 어두운 파란색으로 표현되었는데, 이는 해당 장면이 낮에 촬영되었음을 의미한다)을 나타낸다. 실제로 그는 「국가의 탄생」에서 조지아가 불타는 장면을 강렬한 붉은색으로 묘사했는데 여기에는 초기 영화의 역량을 개선하려는 끊임없는 욕구가 반영되어 있다. 그가 말년에 설계한 조명 장치는 실용성은 다소 떨어졌지만, 이후 영화관 내에 설치돼 스크린의 각 영역을 비추는 역할을 하기도 했다. 각종 발명을 향한 그리피스의 지칠 줄 모르는 열정은 이후 제임스 캐머런과 크리스토퍼 놀런이 고안한 획기적인 기술의 초석이 됐다.

#DD966C
R221 G150 B108

#6D3726
R109 G55 B38

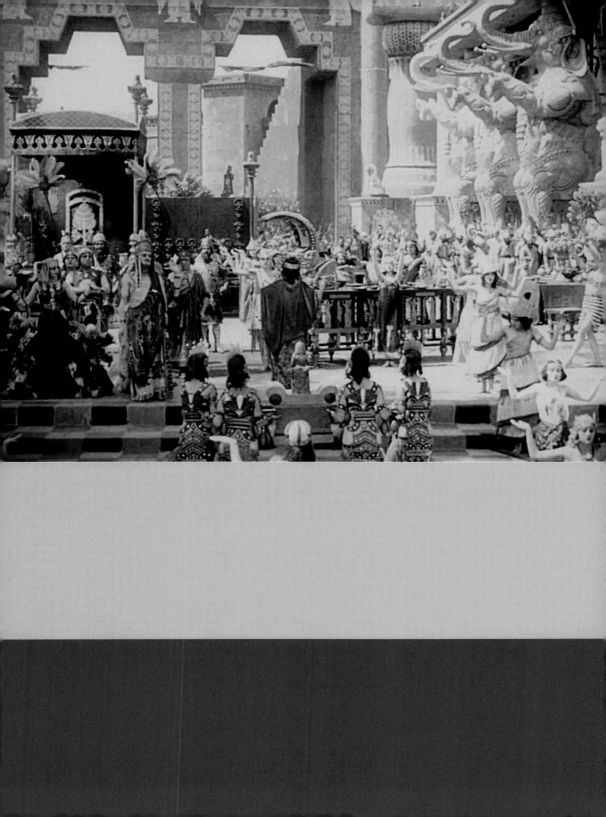

에메랄드 시티가 안겨준 환상
NOT IN KANSAS ANYMORE

오즈의 마법사
THE WIZARD OF OZ

빅터 플레밍
1939년

캔자스 시골 마을에 사는 도로시의 일상은 적갈색이다. 이는 당시 할리우드가 갓 뛰어넘었던 구식 사진술과 무미건조한 무성영화를 연상케 한다. 음산하고 칙칙한 환경 탓에 도로시는 환상 속으로 빠져들고, 일련의 사건 끝에 회오리바람에 휩쓸려 오즈의 나라로 가게 된다. 이때 배경은 높은 채도의 색조로 가득하다. 바로 세 가지 색상의 필름 스트립을 차례로 쌓아 다양한 스펙트럼을 표현하는 '스리 스트립 테크니컬러'라는 새로운 기법으로 촬영되었기 때문이다. 다만 당시 이 시스템은 완벽하지 않았기에 눈부신 색상을 표현하려면 매우 밝은 조명이 필요했다. 이로 인해 촬영장 온도는 섭씨 38도까지 올랐고, 몇몇 보조 출연자는 영구적인 안구 손상을 입기도 했다. 하지만 그렇게 완성된 작품은 너무나도 아름다웠으므로 누구도 이의를 제기하지 못했다.

스리 스트립 테크니컬러 기법의 깊이 있는 색감은 그 전까지 관객들이 본 작품에서는 상상도 할 수 없을 정도로 차원이 달랐다. 이는 소위 '준비된 기적'으로, 제작진은 이렇게 놀라운 결과를 어느 정도는 예상하고 있었다. 노엘 랭글리, 플로렌스 라이어슨, 에드거 앨런 울프가 집필한 각본은 라이먼 프랭크 바움의 원작에 나타난 다양한 빛깔을 강조했다. 이를테면 원작 속 도로시의 은색 구두를 루비 구두로 바꾸어 노란 벽돌길과 '에메랄드 시티'의 활기찬 분위기에 어울리도록 했다. 모험을 떠난 도로시가 일행과 함께 반대편 언덕의 성채를 처음 보는 순간, 도시의 이름이 왜 '그린 시티'가 아닌지 단번에 알 수 있다. 에메랄드 빛을 뿜어냄으로써 그 도시는 이름만으로도 평범함을 벗어난다. 도로시와 관객이 그토록 찾던 화려함을 표현한 셈이다.

1939년, 대공황에서 비롯된 경제적인 빈곤이 10년 동안 이어지면서 미국인의 사기는 떨어질 대로 떨어진 상태였다. 그 시기에 개봉한 「오즈의 마법사」는 저렴하게 즐길 수 있는 대중오락으로 큰 인기를 끌었다. 신비한 나라로 떠나는 도로시의 상상 속 모험은 현실에 지친 관객에게 일탈의 즐거움을 선사했다. 비록 고단함에서 벗어나는 시간은 한두 시간에 불과할지라도 말이다.

빅터 플레밍의 천재성은 영화에서 사용한 탁월한 기술에서도 엿볼 수 있다. 도로시 일행이 바라본 에메랄드 시티는 실제로는 정교한 배경 합성용 그림이다. 이 분야의 선구적인 아티스트 워런 뉴컴이 이중 노출 방식으로 촬영해 합성했고, 믿기 어려울 만큼 아름답고 웅장한 보석빛의 도시를 만들어냈다.

#7C9987
R124 G153 B135

#CDA243
R205 G162 B67

#6A6C4C
R107 G108 B76

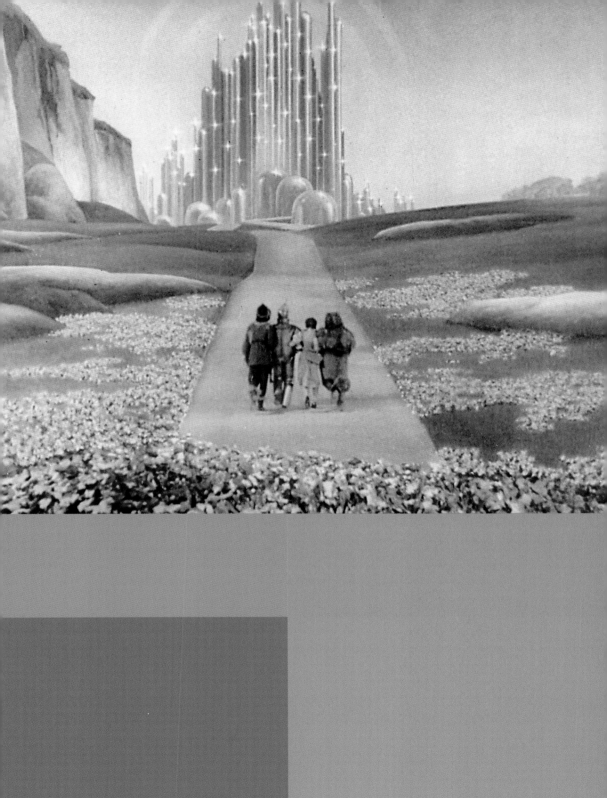

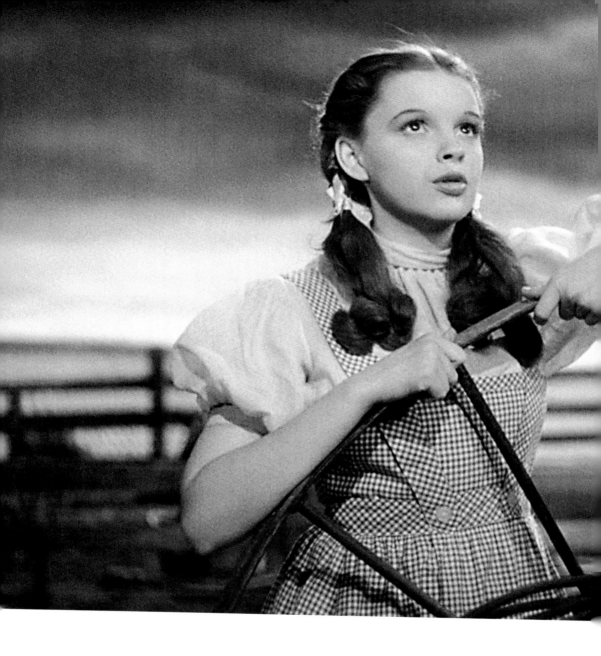

#C9B7A6
R201 G183 B166

#453417
R69 G52 B23

요술을 부리는 마법사

THE WIZARD'S SORCERY

판타지아
FANTASIA

월트 디즈니 프로덕션
1940년

미국 영화의 황금기, 대형 제작사는 월트 디즈니의 애니메이션 제작사를 어린애들 만화나 찍어내는 하찮은 곳으로 취급했다. 하지만 디즈니의 작품은 워너 브러더스와 같은 대형 제작사는 누리기 힘든 자유를 만끽했다. 애니메이션은 배우나 세트, 자연 법칙에 전혀 구속받지 않았다. 따라서 제작사는 원하는 게 있다면 뭐든지 표현해 낼 수 있었다. 고루한 어른들은 애니메이션을 진지하게 받아들이지 않았지만, 월트 디즈니 프로덕션은 수준 높은 걸작을 기획해 저평가된 애니메이션 장르의 독특한 속성을 보여주었다. 디즈니는 오프닝 내레이션에서 「판타지아」를 '새로운 형태의 엔터테인먼트'로 정의하며 영화에 대한 자부심을 드러냈다. 일례로 그는 바흐, 베토벤, 스트라빈스키 같은 거장의 곡을 영화에 삽입했다. 많은 보수를 받지는 못했지만 연주자들의 실력만큼은 탁월했다. 이들의 연주는 미키가 마법 빗자루를 타고 모험을 떠나는 장면, 사계절 음악을 배경으로 한 우아한 발레 장면, 악마가 빛을 품은 수도자와 맞붙는 장면과 환상적으로 어우러졌다.

이 모든 장면에 앞서 디즈니가 가장 먼저 한 일은 오케스트라의 존재와 자신의 창의적인 철학을 관객들에게 알리는 일이었다. '토카타와 푸가 D단조' 편은 이를 완벽하게 달성했다. 내레이터 딤스 테일러가 '절대 음악'으로 명명한 이 작품은 줄거리나 형상화된 이미지에 얽매이지 않는 선율을 통해 그 자체로 예술을 감상하는 원칙을 설명한다. 우뚝 솟은 그림자가 드리운 무대 위로 지휘자 레오폴드 스토코프스키와 각 악기를 소개하는 실사 장면이 등장했다가, 무대가 사라지고 수작업한 평면이 이어진다. 형체가 없는 색색의 빛이 허공을 가로지르며 미끄러진다. 중간에 내러티브가 삽입되지 않기에 말문이 터지지 않은 어린아이도 오직 광택이나 농도처럼 색상이 지닌 시각적 특성에 집중할 수 있다. '토카타와 푸가 D단조'는 일종의 주제 선언문처럼 영화 전체의 분위기를 조성한다. 가장 순수한 형태의 색과 소리는 어린아이도 쉽게 빠져들 만큼 즉각적으로 감정의 힘을 발휘한다는 선언인 셈이다. 의도를 분명히 보여주는 줄거리나 등장인물 없이 오직 음악으로만 분위기를 만든 디즈니는 칙칙한 노란색이 본능적으로 불안을 암시할 수 있음 또한 보여준다.

애니메이션 회의론자들은 디즈니의 초창기 단편을 두고 유치하다며 형식적 성숙함을 치기 어린 웃음과 맞바꾼 졸작으로 폄하했다. 하지만 그는 비판과 야유에 개의치 않고, 오직 자신의 스타일을 담은 걸작을 향해 묵묵히 정진했다. 그 결과 가장 엄격한 정의에 따른 진정한 예술 작품을 완성해 냈다. 이렇게 자신의 가치를 입증한 그는 어린 관객을 만족시키기 위해 굳이 예술성을 희생할 필요가 없다는 생각에 이르렀고, 마침내 디즈니 제국을 건설한다.

 #363248
R54 G50 B72

 #4A504F
R74 G80 B79

 #C9AE81
R200 G174 B130

구름 위의 성
CASTLE ON A CLOUD

검은 수선화
BLACK NARCISSUS

마이클 파월 & 에머릭 프레스버거
1947년

파월과 프레스버거의 작품 중 가장 화려하고 매혹적인 영화로, 성스러운 것과 불경스러운 것이 공존한다. 성공회 수녀 한 무리가 인도 히말라야산맥의 어느 버려진 궁전으로 향한다. 이 외딴 지역에서 수녀들은 병원과 학교를 설립하는 임무를 수행하며 종교적 결의를 시험받는다. 마치 모든 것이 음모라도 꾸민 듯 수녀들의 절제와 수양의 서약을 무너뜨리고자 애를 쓴다. 수녀들이 머무는 궁전 주변에는 장엄한 산맥이 위용을 뽐내며 이들의 시선을 빼앗는다. 그러나 영화는 모두 영국의 유서 깊은 세트장인 파인우드 스튜디오에서 촬영되었다. 아카데미 수상 경력에 빛나는 알프레트 융게의 세트장, 잭 카디프의 표현주의적 촬영술, 월터 퍼시 데이의 탁월한 배경 합성용 그림이 어우러져 높은 고도에서 펼쳐지는 짜릿한 장면이 실감 나게 연출되었다.

구불구불한 녹색 언덕, 다르질링 지역 주민들의 화려한 복장, 수녀들은 먹을 엄두도 못 내는 과즙 가득한 토마토. 테크니컬러로 묘사된 이 풍부한 색은 육체적 쾌락을 거부하는 수녀들의 미색 옷(파월 감독은 이를 '오트밀 색깔'이라고 표현했다)과 대조를 이룬다. 영화 이론가 크리스틴 톰슨은 이 영화의 핵심 모티브로 파란색을 꼽았다. 퇴폐적인 파란색은 금욕주의적인 순결에 반하는 것이다. 열심히 기도하던 한 수녀는 창문에 시선을 빼앗기고, 그 너머 푸른 하늘 아래 흔들리는 나뭇가지에 푹 빠져든다. 소박하고 탐스러운 감자를 심던 또 다른 수녀는 서리로 뒤덮여 유혹적인 봉우리에서 눈을 떼지 못한다. 핵심적인 교류는 더 짙푸른 방에서 전개된다. 벽에는 수녀들의 방이 과거에 하렘으로 사용되었음을 암시하는 에로틱한 그림이 장식되어 있다. 한 수녀는 자신이 수녀가 되기 전의 삶을 회상하면서 수레국화 문양의 드레스를 입고 상상 속 결혼식을 준비한다.

수녀들의 수도 생활에서 가장 방해되는 요소는 지역 감독 업무를 맡은, 벨트 대신 끈을 질끈 묶은 반바지 차림의 남자들이다. 불붙듯 일어난 육체적 욕망은 점차 수녀들을 압도하고, 절제된 억압은 광기로 폭발해 영화 속 팔레트에 그대로 스며든다. 명령을 거부한 수녀는 도발적인 밤색 드레스를 입고 나타난다. 석양은 화면을 눈부신 주황색으로 붉게 물들인다. '테크니컬러의 기술로 제작된 모든 영화는 표준화된 시각적 프로필을 적용해야 한다'는 색채 전문가 내털리 칼무스의 규정에도, 파월과 프레스버거는 규정을 위반하고 결말부의 강렬한 환각을 사실적으로 표현했다. 그 결과, 삶을 향한 원초적 갈망은 스크린을 뚫고 나올 만큼 사실적으로 묘사됐다. 두 감독이 원한 그대로였다.

#9F9883
R159 G152 B131

#7D4B34
R125 G75 B52

#9EC6AB
R158 G199 B171

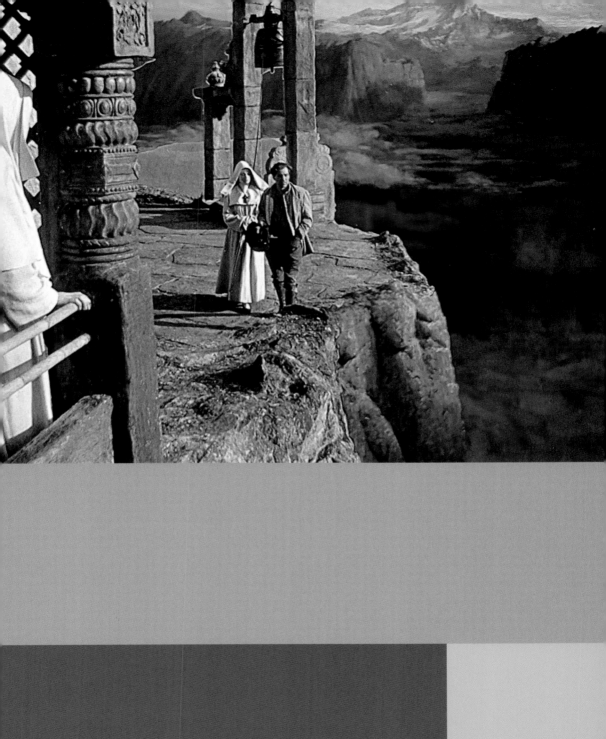

#C0C2C1
R192 G194 B193

#9F5759
R159 G87 B89

#656E84
R101 G110 B132

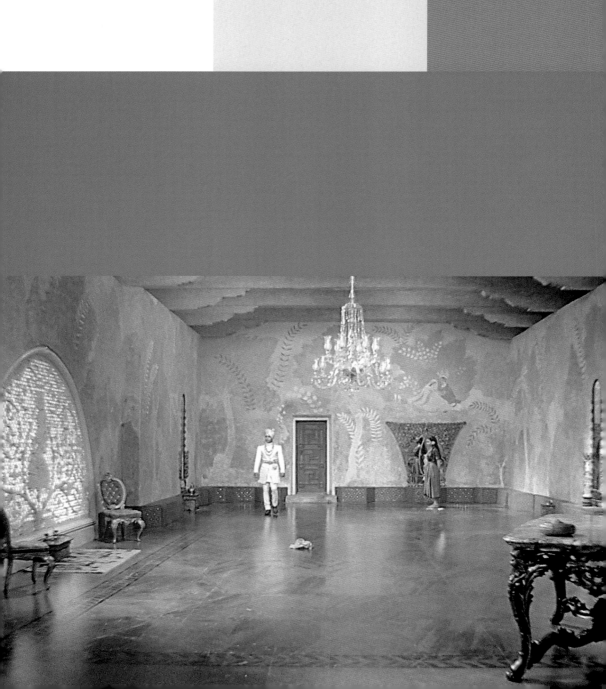

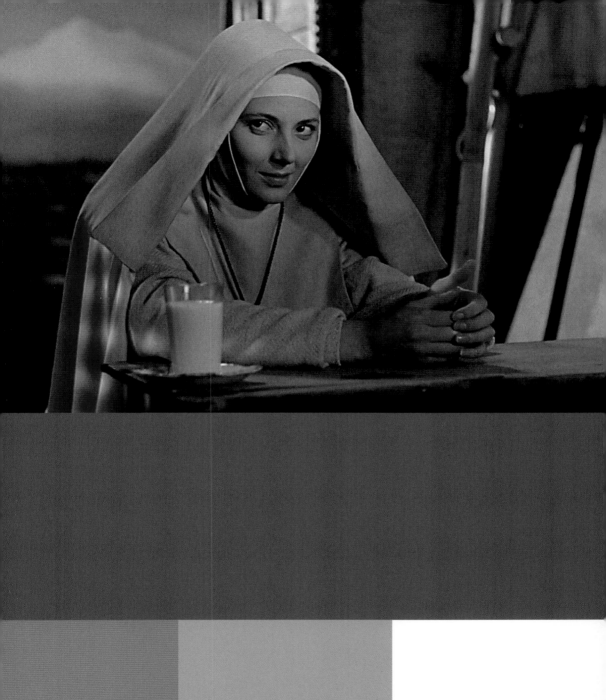

#484534
R72 G69 B53

#9C5834
R156 G88 B52

#886D66
R136 G108 B101

할리우드의
인도 외유기
HOLLYWOOD'S INDIAN HOLIDAY

강
THE RIVER

장 르누아르
1951년

장 르누아르의 첫 번째 컬러영화. 제작 당시 테크니컬러의 최고 전문가들은 「강」을 두고 영화 역사상 색감을 가장 잘 살려낸 작품이라며 르누아르의 촬영술을 극찬했다. 영화 제작자 에릭 로메르도 "지금까지 스크린에서 본 것 중에 가장 아름다운 색상"이라고 칭송하며 동의했다. 프랑스 영화 비평의 대가 앙드레 바쟁은 한발 더 나아가 "컬러영화 중 가장 아름다운 작품일 뿐 아니라 흑백영화에 대한 우리의 기억마저 지워버린 최초의 영화"라고 단언했다. 마틴 스코세이지는 청소년 시절에 본 이 영화가 인생을 바꿔놓았다며, 영화인의 길을 걷게 된 결정적 계기였다고 고백했다. 그는 지금까지도 이 작품을 가장 좋아하는 영화로 뽑는다(그와 그가 설립한 비영리단체 필름 파운데이션은 2004년에 「강」 복원 작업에 큰 역할을 했다).

「강」의 높은 위상은 인도 현지에서 직접 촬영한 르누아르의 노력과 겸손 덕분이다. 서양 관객은 테크니컬러라는 고글을 통해 머나먼 나라 인도를 처음으로 마주할 수 있었다. 르누아르가 루머 고든(「검은 수선화」 원작의 작가이기도 하다)의 소설을 각색하고 싶다고 했을 때, 할리우드 제작자들은 호랑이와 코끼리가 등장하는 사파리 콘셉트의 영화를 요구했다. 그 대신 「강」은 영국 식민지 시절, 콜카타 주민이 인간적·영적 관점으로 바라본 삶에 초점을 맞추었다. 황마 공장을 운영하는 영국인 부부는 기독교와 힌두교 신앙이 적절히 혼재된 가치관으로 아들 하나와 딸 다섯을 키운다. 이는 르누아르가 정착한 제2의 고향 문화를 존중하는 태도에 뿌리를 두고 있다. 그는 훗날 인도 영화의 거장이 된 사티야지트 레이의 도움을 받아 자신의 영화에 이런 의식을 담아내고자 했다.

르누아르는 영어권 관객에게 현실적인 인도의 모습을 보여주려는 의도로 강렬한 색채를 사용했다. 당시만 해도 '이국적인 것'은 백인이 상상할 수 있는 것만을 핵심으로 여겼는데, 시장 좌판에 진열된 알록달록한 상품들, 홀리 축제에서 날리는 형형색색의 먼지, 신랑 신부가 신적인 존재로 변하는 짧은 환상은 그러한 당시 분위기와 배치되며 테크니컬러의 정수를 보여준다. 그러나 이런 화려함은 오히려 햇볕이 내리쬐는 푸른빛 초원과 수백 년 전에 쌓아 올린 불그스레한 벽돌, 형이상학적 에너지를 가득 담은 탁한 초콜릿색의 갠지스강처럼 마을 주민에게 익숙한 풍경을 강조하는 자연주의를 표방한다. 배경과 조화를 이루려는 르누아르의 선한 의도는 때로 '정취(flavor)'의 변화로 이어진다. 그는 이 단어를 오프닝 내레이션에 사용하여 관객이 이미 알고 있는 문학적 형태의 외국 이야기에 더 쉽게 친숙해지길 바랐다. 카메라를 들고 아대륙으로 향한 그는 당시 영화계에서 그 누구도 가보지 않은 곳으로 발걸음을 옮겼다.

 #DEBA60
R222 G186 B96

 #5D6576
R93 G101 B118

 #C36250
R195 G98 B80

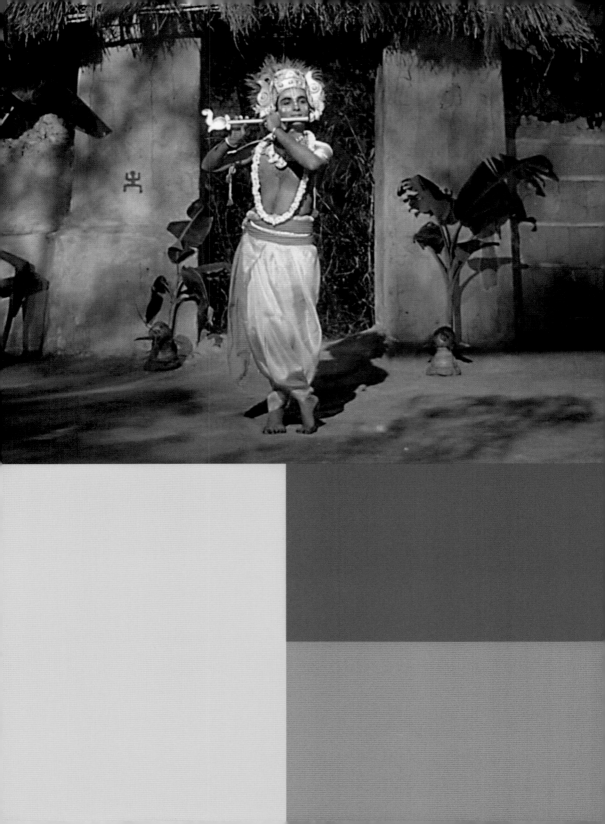

#CA5A4E
R202 G90 B78

#657DB1
R101 G125 B177

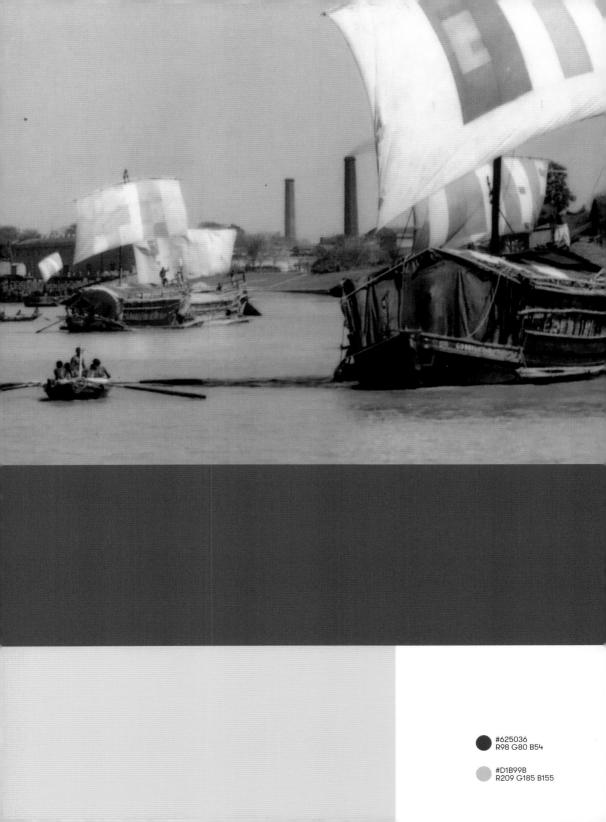

#625036
R98 G80 B54

#D1B99B
R209 G185 B155

춤을 추자,
춤을 추자
GOTTA DANCE, GOTTA DANCE

사랑은 비를 타고
SINGING IN THE RAIN

스탠리 도넌 & 진 켈리
1952년

미국의 엔터테인먼트 산업은 조금도 주저하지 않고 스스로를 신화적 존재로 만들며 점차 그 세력을 넓혀 갔다. 스탠리 도넌은 뛰어난 위트로 이러한 자기과시적 진지함을 유쾌하게 풍자하곤 했다. 영화제작사 MGM은 아서 프리드가 잇달아 제작한 뮤지컬의 성공에 힘입어 시장 점유율을 높여 나갔다. 영화 제작 환경은 이전과 크게 달라진 게 없었지만, 업계 사정에 밝은 프리드의 역량은 MGM의 성공에 커다란 불씨가 됐다. 무성영화 시대에서 유성영화 시대로 넘어가던 1920년대 후반, 화려한 명성을 좇는 스타와 비주류 음악가, 스타를 꿈꾸는 배우 지망생들에게 드디어 기회가 찾아왔다. 영화에 대한 사랑으로 똘똘 뭉친 사람들은 마치 영화 속 주인공처럼 작품의 스릴과 화려함에 완전히 사로잡혔다. 촬영장에서의 운 나쁜 하루가 다른 곳에서의 운 좋은 하루보다 낫다는 말이 생겨날 정도였다.

도넌과 공동 감독 겸 주연 배우였던 진 켈리는 뮤지컬의 화려한 프로덕션 넘버[13]야말로 그 어떤 것보다도 이들의 환희와 흥분을 효과적으로 전달할 것으로 생각했다. 그래서 노래와 춤을 연속적으로 배치해 풍자적이면서도 낭만적인 할리우드를 산책하는 느낌을 연출했다. 대신 영화 속 하이라이트 장면에서는 뮤지컬 무대에 경의를 표한다. 압력솥 같은 무대 위에 선 배우들은 관객을 웃기고 울릴 여유가 없었다. 영화 중간에 등장하는 극중극 「브로드웨이 멜로디」의 발레 장면에서는 등장인물의 내적 혼란과 희열이 언어를 초월해 몸 전체의 움직임을 통해 터져 나온다. 다양하게 분출되는 켈리의 재능은 플래퍼 시대[14] 뉴욕의 댄서를 보란 듯이 내보이는 방식으로 표현된다.

깡패들이 난입해 떠들썩한 술집과 기다란 스카프를 이용한 멋진 파드되[15] 장면에서 쓰이는 테크니컬러의 빨간색, 초록색, 노란색은 브로드웨이를 활기 넘치는 놀이판으로 묘사한다. 얼핏 부자연스러워 보이는 색상 배치는 오히려 브로드웨이를 더욱 매력적으로 만든다. 피날레는 턱시도를 입은 켈리가 앙상블과 함께 사운드 스테이지[16]에 등장하며 노래로 이어지는 장면. 무대 위는 맨해튼 도심 속 색색의 전구가 늘어선 간판의 화려한 불빛으로 반짝인다. 이 불빛들은 장인의 손에서 탄생한 인공 색상이었다. 일부 색상은 너무 밝아 현실에서 찾을 수 없었던 탓에 직접 제작해야 했기 때문이다.

#484981
R72 G73 B129

#C74846
R199 G72 B70

#221300
R34 G19 B0

#E6C657
R230 G198 B87

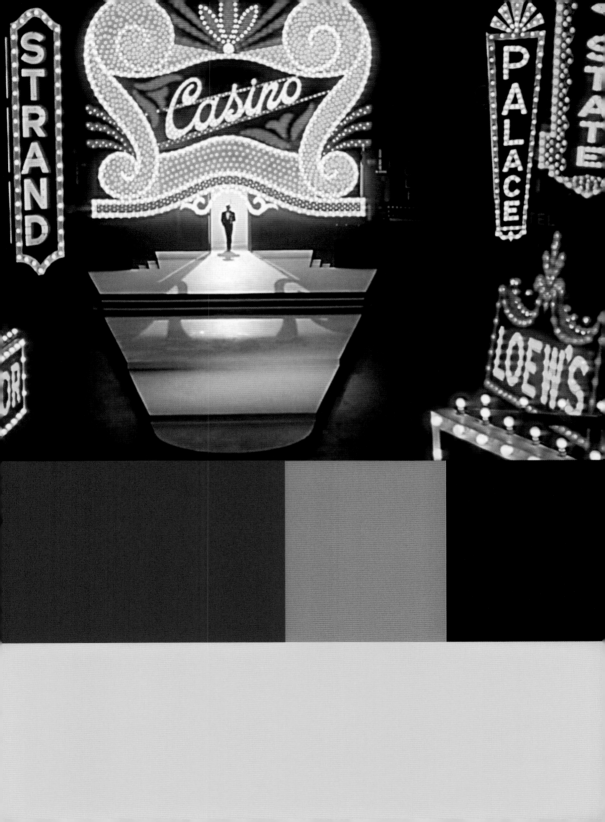

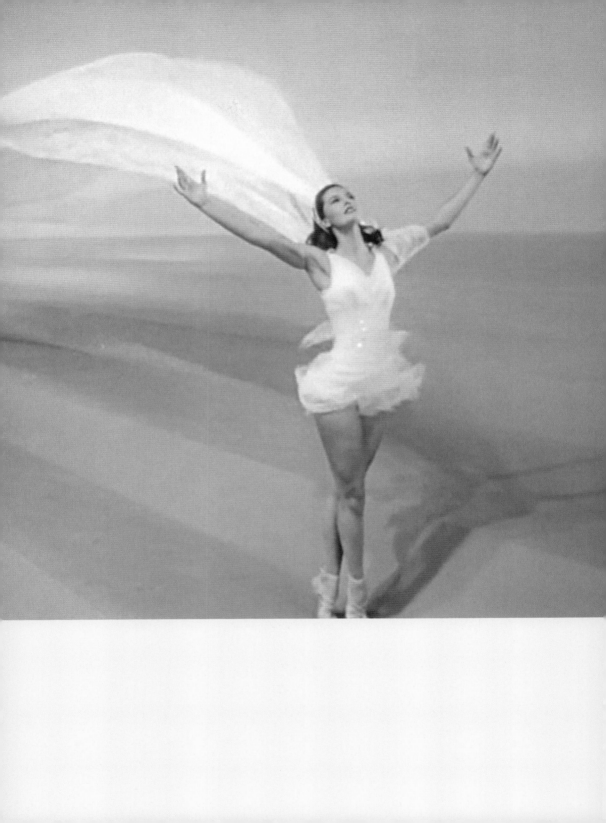

멜로드라마도 영화

MOVING PICTURES

순정에 맺은 사랑

ALL THAT HEAVEN ALLOWS

더글러스 서크
1955년

일각에서는 '멜로드라마'를 과장된 연기와 억지스러운 내용을 담은, 영화의 질을 떨어뜨리는 장르로 경멸한다. 하지만 '멜로(melo)'란 멜로디, 노래를 뜻하는 그리스어 멜로스(melos)에서 유래한 단어로, 지극히 평범한 현실주의에 서정적이고 유려한 관점을 더한 장르다. 1950년대, 더글러스 서크는 시대를 대표하는 멜로드라마를 만들며 누구나 자기 자신과 개인적인 아픔을 투영할 수 있는 파토스[17]를 다루었다. 그렇게 서크는 멜로드라마 회의론자까지도 설득했다. 그는 영화의 모든 것을 과열된 온도로 끌어올렸고, 감정적인 조명을 비췄으며, 감정이 폭발하기 직전의 상태를 담은 세트 디자인을 고안했다. 과부 캐리가 다시는 누구도 사랑할 수 없으리라고 체념하는 순간 뉴잉글랜드 가을의 붉은빛 단풍은 겨울의 창백한 푸른빛으로 시들어간다.

서크는 영화에서 색이 무엇을 상징하는지 거의 언급하지 않지만, 색은 그 자체로 많은 감정을 표현한다. 캐리는 와스프[18] 이웃들의 고루한 파티에 관능적인 진홍색 드레스를 입고 나타나 자신의 여성적인 매력이 건재함을 뭇 남성들에게 분명하게 전한다. 미남 정원사 론은 그런 캐리에게 추파를 던지고 캐리도 곧 론에게 호감을 느끼지만, 보수적인 이웃과 이기적인 자녀들은 이들의 사랑을 감히 용서받지 못할 일로 치부한다. 하지만 두 사람의 감정은 커져만 가고 나이와 신분의 격차를 뛰어넘어 점점 불타오른다. 론이 직접 만든 오두막의 벽난로 속 불길은 캐리네 거실을 따스한 주홍빛으로 채운다.

자신의 감정을 좀처럼 드러내지 않는 스토닝햄의 상류 사회에서 사람들은 본색을 드러낸다. 대학에서 교육받은 캐리의 딸 케이는 최선을 다해 엄마의 선택을 지지하고자 노력하지만, 결국 고약한 친구들의 압력에 굴복하고 만다. 이러한 케이의 양면성은 침대 위 창문을 통해 그녀의 몸 전체에 드리운 형형색색의 무지갯빛으로 표현된다. 그다지 분열되지 않은 캐리와 론의 색채 조합은 마지막 장면에서 춥고 외로운 실외와 포근하고 아늑한 실내가 강한 대비를 이루며 최고조에 이른다. 테크니컬러는 이 아슬아슬한 로맨스의 열기에 시각적으로 불을 지폈다. 카메라를 잘 받는 외모를 지닌 제인 와이먼과 록 허드슨을 소프트 포커스[19]로 클로즈업하는 장면이 나올 때마다 관객들은 갈망에 사로잡힌다. 너무나도 강렬하게 표현된 서크의 감성에 비평가들은 한마디씩 거들지 않을 수 없었다. 한 세대에 걸친 재평가와 재조명을 통해 그의 작품에 대한 우리의 시각은 한층 개선됐다. 이제 서크의 영화는 눈물짓는 여인의 슬픈 초상이 아닌 가정의 고통과 환희를 노래한 교향곡으로 칭송받는다.

● #588FB5
R88 G143 B181

● #66362C
R102 G54 B44

● #493114
R73 G49 B20

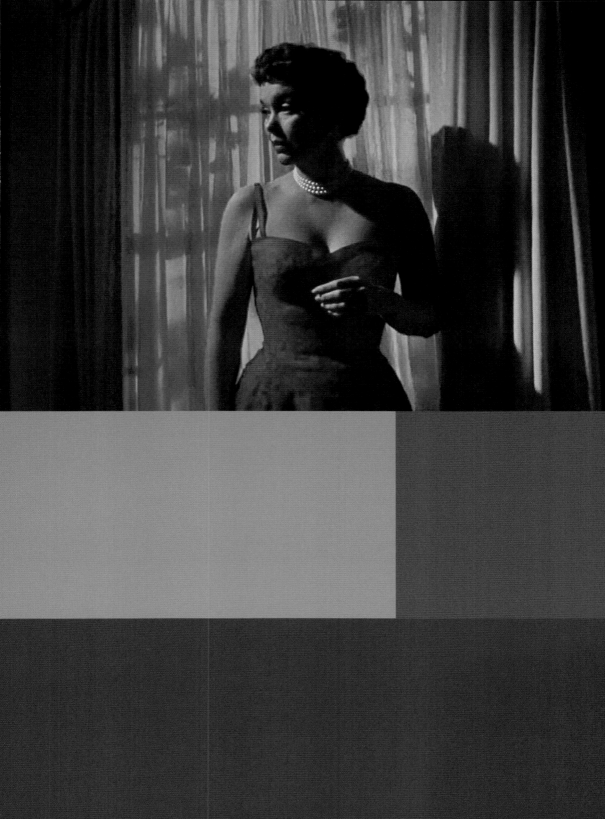

 #363443
R54 G52 B67

#ABC6C0
R171 G198 B192

황무지의 집
HOME ON THE RANGE

수색자
THE SEARCHERS

존 포드
1956년

서부 개척 시대의 포장된 마차가 태평양으로 진출하는 길을 닦은 이래, 거칠고 투박한 이들의 자급자족 정신은 미국 문화 유전자의 일부로 내려오고 있다. 오늘날 여전히 그 정신을 눈으로 확인할 수 있는 것은 전적으로 존 포드 덕분이다. 대자연은 그의 스튜디오요, 하늘과 땅과 강은 그의 물감이었다. 서부극의 제왕으로 독보적 위치에 있던 그는 대중에게 거칠고 험난한 개척자 정신, 곧 길들지 않아 문명과 씨름해야 하는 장엄한 이미지를 굳히는 데 누구보다 큰 영향을 미쳤다. 존 웨인이 연기한 카우보이는 처음에는 평범했지만 끝내는 증오심만 가득하고, 쓸모없는 한낱 노인으로 추락한다. 이때 포드는 역사적인 배경에서 그가 감내해야 했던 개인적인 슬픔을 섬세하게 묘사한다. 그의 대표작이 「수색자」인 이유가 바로 이것이다. 이후 포드 스스로 영화 속 마초이즘[20]을 냉정하게 재평가하기도 했지만, 이들이 정복해 나간 땅의 지형적 매력만큼은 절대 부정할 수 없었다.

어떤 관객은 포드의 작품을 일종의 여행기처럼 접근하기도 한다. 그도 그럴 것이 포드는 미국 대초원 지대의 숨 막히게 아름다운 광경을 최대한 사실적으로 담아내고자 했고, 때로는 보트에 앉아 촬영하는 노력도 마다하지 않았다. 나바호족 보호구역 내 유타와 애리조나의 경계에 있는 광활한 모뉴먼트 밸리 사막은 포드의 작품 열 편에서 대자연의 위용을 독보적으로 뽐냈고, 다른 수많은 작품의 배경이 되기도 했다.

이선 에드워즈로 분한 존 웨인은 납치된 조카딸을 찾기 위해 풀 한 포기 없는 대지를 밟고 지나간다. 이곳의 황무지는 두 가지 색으로 세상을 표현한다. 하나는 대지에 산재한 거대한 고원에 솟아 있는 짙은 적갈색의 바위와 흙, 다른 하나는 지평선에서 멀어질수록 짙어지는 청록빛 하늘이다. 인간은 절대로 신의 손길을 모방할 수 없음을 강조하기 위해, 이선은 아주 단순한 빨간색 셔츠를 입고 파란색 천을 목에 두른다. 수렵채집의 뿌리에서 완전히 멀어진 20세기와 21세기 사람들에게 광활한 서부의 모습은 도시와 교외에 길든 삶에서 잠시나마 벗어날 수 있는 휴식처가 된다. 특별히 하늘과 땅의 광채는 활기찬 경험이 충만함을 암시한다. 눈조차 제대로 뜰 수 없을 만큼 강렬한 햇빛, 머리칼을 흩날리는 바람, 언제든 죽음의 위험이 도사리고 있는 아파치족의 땅, 그리고 그것을 알고 있기에 더 강하게 분출되는 아드레날린까지. 이선과 같은 개척자는 자연의 약속에 이끌려 태평양 해안으로 향했지만, 생존을 위한 사투는 인간성에 큰 타격을 입혔다. 원시적인 모습이 거친 아름다움으로 칭송받는 환경에서 이들은 원초적인 상태로 돌아갈 수밖에 없었다. 이것은 곧 이선이 정착한 바로 그 땅의 야만성을 나타낸다.

#B5C4E1
R181 G196 B225

#A28462
R162 G132 B98

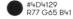
#4D4129
R77 G65 B41

데자뷔 같은 것
SOMETHING LIKE DÉJÀ VU

현기증
VERTIGO

앨프리드 히치콕
1958년

흥미진진한 상업 영화를 고전의 경지로 끌어올린 앨프리드 히치콕은 카메라 배치와 움직임이 전혀 드러나지 않는 방식으로 기만적인 교묘함을 추구했다. 그러나 연인에 대한 성적인 집착을 묘사한 이 영화에서는 번쩍이는 섬광을 통해 관객으로 하여금 현기증을 느끼는 듯한 효과를 유도했다.

지나치게 통제적인 스코티가 완전히 변신한 연인 주디를 처음 본 장면이 대표적이다. 스코티는 죽은 전 애인 매들린과 주디가 닮았다는 사실을 알아차리고, 주디의 머리 모양부터 옷차림까지 모두 매들린처럼 바꾸려고 한다. 엠파이어 호텔(샌프란시스코에 실제로 있는 호텔로, 현재는 영화의 원제를 따서 '버티고'로 이름이 바뀌었다)의 스위트룸으로 이동한 두 사람. 창밖의 네온사인이 환하게 비추는 거실에서 스코티는 새롭지만 익숙한 주디의 모습을 발견한다. 작곡가 버나드 허먼의 현악기 연주가 고조되는 순간, 침실에 있던 주디가 초록빛 안개에 휩싸여 거실로 나오면서 분위기는 조금씩 달아오르기 시작한다. 출처를 알 수 없는 안개는 엠파이어 호텔 간판의 빛을 담고 있다. 초록빛 색조는 매들린이 저녁 식사 자리에서 입은 초록색과 보라색이 어우러진 값비싼 드레스를 통해 처음 등장한다(매들린은 식당의 진홍색 벽과 대비되도록 서 있는데, 붉은빛은 스코티와는 대비되는 색상이다). 이후 이 색조는 주디가 보란 듯이 초록색 스웨터를 입고 나타나 자신이 매들린과 닮은꼴임을 드러내는 장면에서 또 한 번 등장한다. 여기서 색상은 오염된 것과 순수한 것을 나누는 기준이 되는데, 주디에게 느껴지는 다소 유령 같은 분위기는 프레임 상단에서 머리 주변이 거의 투명하게 처리되며 더욱 강조된다. 스코티는 파괴적 욕망에 사로잡혀 급기야 매들린과 주디를 혼동할 지경에 이른다. 두 사람의 키스로 마무리되는 이 장면에서 히치콕은 후면 투사[21] 기법을 통해 스코티의 생각이 이미 매들린과 처음 사랑을 나누었던 장소에 가 있음을 나타낸다.

영화 평론가 로저 이버트는 초록색을 사랑에 빠지거나 높은 곳에서 떨어지는 등 추락에 대한 스코티의 두려움을 상징한다고 요약했다. 그러나 히치콕의 접근 방식은 한층 확장된 것으로 초록색은 심리적 주관성 그 자체를 의미하며, 이는 영화 전체를 관통하는 주제가 된다. 「현기증」은 당시로서는 최첨단 고해상도 비스타비전 필름으로 촬영됐다. 이후 거의 무결점 해상도에 가까운 70mm 필름으로 복원됐다. 수십 년이 지나 손상된 원본 필름을 복원할 때 무엇보다 중시했던 건 색상을 그대로 보존하는 일이었다. 일부 까다로운 사람들은 제작팀이 색상을 제멋대로 바꿨다고 비난했지만 여러 가지 상황을 고려할 때 돌아갈 수 없는 과거를 재현하는 과정에서 본질적인 것이 일부 사라지는 건 당연한 일이다.

#53936D
R83 G147 B109

#3A442E
R58 G68 B46

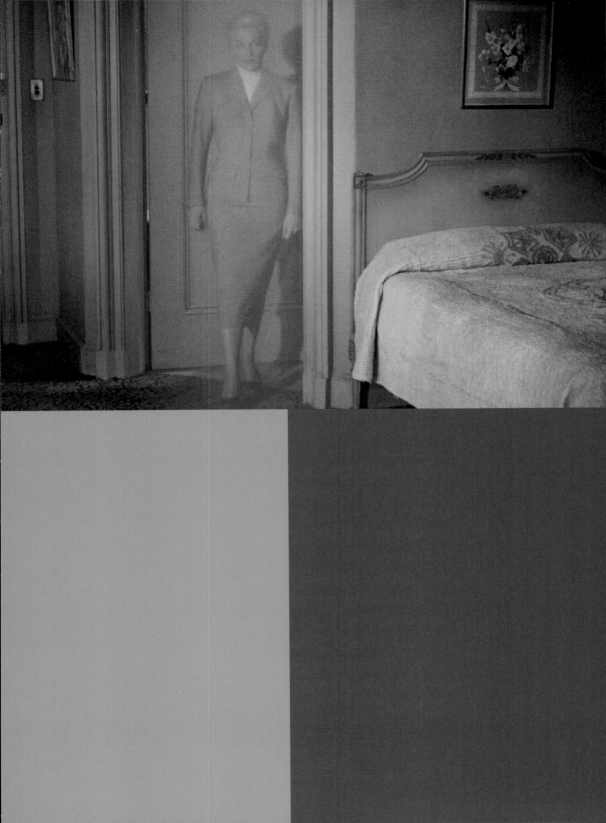

끝없는 모래사막
THE INFINITE SANDBOX

아라비아의 로렌스
LAWRENCE OF ARABIA

데이비드 린
1962년

네푸드 사막의 거대한 모래바람 속에서 새하얀 두건을 쓴 한 남자가 등장한다. 배우 피터 오툴이 분한 이 남자의 이름은 T. E. 로렌스. 카메라가 조금 더 가까이 다가가면, 그가 바로 인류 역사상 가장 푸른 눈을 가진 사람이 아닐까 싶은 생각이 들 정도로 선명한 푸른빛이 발산한다. 이처럼 고휘도 70mm 필름은 영화의 각 장면을 최상의 빛깔로 표현했다. 무미건조한 모래언덕을 배경으로 펼쳐진 무지갯빛 연못도 그중 하나다. 그래서인지 이와 같은 세밀한 묘사가 이 영화를 만들기 시작한 이유고, 그 외 모든 것은 들러리에 불과하다는 주장도 전혀 이상하지 않다. 데이비드 린의 장대한 서사시는 압도적 스케일로 최고의 명성을 얻었지만, 제1차 세계대전 중의 아랍 반란을 다룬 이 영화는 스케일을 능가하는 볼거리가 넘쳐난다.

흰색은 로렌스의 업적이나 피부색과 인종적 정체성 모두에서 두드러지게 표현된다. 영국군 장교 로렌스는 영국 정부의 의뢰로 범아랍권 해방을 위한 대의명분에 전적으로 수긍하며 헌신한다. 현지 연락책은 그를 동족으로 받아들이지만, 로렌스는 좀처럼 녹아들기 힘든 민족적 동화의 한계를 깊이 체감한다. 그러다 큰 위험을 무릅쓰고 동료 알리의 부하를 구해주고, 그 뒤로 알리의 존경과 신뢰를 동시에 받게 된다. 그날 밤, 알리는 로렌스를 군복에서 자국의 전통 의복으로 바꿔 입힌다. 이때 눈부시게 깨끗한 흰색 의상은 현지에 적응하기 위해 고군분투하고 갈등하는 서양인의 정체성을 표현한다. 이후 모래바람을 헤치고 나가는 위험한 여정에서 로렌스의 옷과 피부는 흙먼지를 입어 갈색으로 변한다. 이러한 외모의 변화는 마침내 도착한 영국군 캠프에서 동료 장교들로부터 느끼는 이질감을 외형적으로 드러낸다. 로렌스는 아라비아 군인들보다 오히려 영국 장교들과 공통점이 더 적다고 느낀다.

하지만 로렌스는 그 흙먼지를 스스로 깨끗하게 씻어낼 수 있었고, 실제로도 그렇게 했다. 린은 오늘날의 어떤 영화보다 분별 있는 냉소주의로 백인 구원자 서사를 완성하며, 아랍인 전통 의상이 아무리 의미 있다 한들 그것은 로렌스 마음대로 언제든지 입고 벗을 수 있는 옷에 불과하다고 결론짓는다. 아랍 반란이 실패로 돌아가고 영국이 정권을 장악한 후, 패배한 로렌스는 영국 해협을 건너 고향으로 돌아가 오토바이 사고로 사망할 때까지 그곳에서 여생을 보낸다. 그는 아랍 민족을 지지할 순 있었지만 결코 그들의 일원이 될 순 없었다. 그가 어떤 옷을 입든 그의 눈빛은 언제나 자기 자신을 드러냈다.

#7F899E
R127 G137 B158

#998D66
R153 G141 B102

#C1BDB7
R193 G189 B183

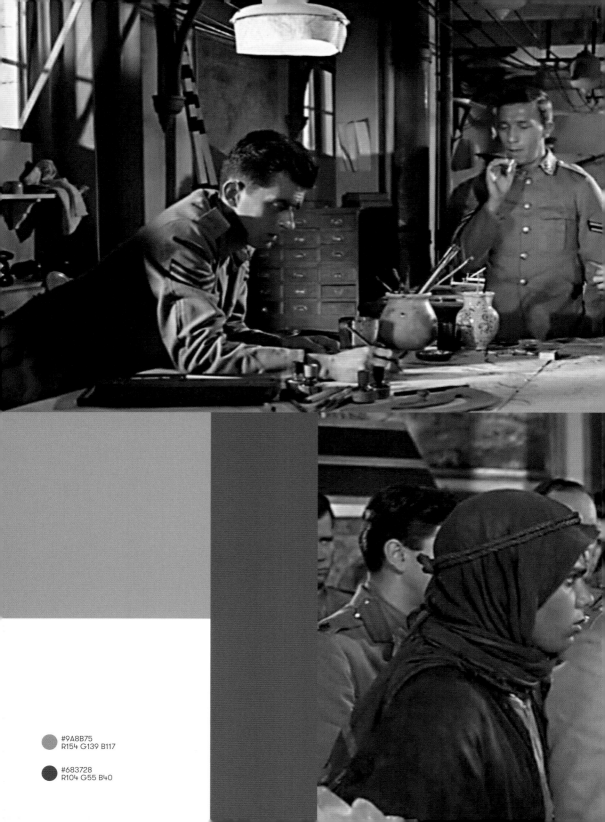

#9A8B75
R154 G139 B117

#683728
R104 G55 B40

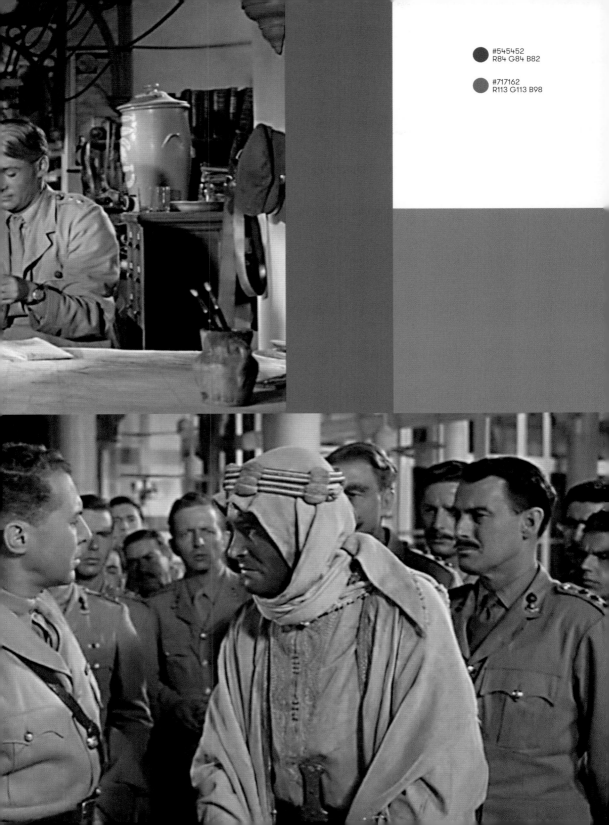

#545452
R84 G84 B82

#717162
R113 G113 B98

스코세이지의 「택시 드라이버」에 사용된 풍부한 색상은 부패한 도시의 모습을 강조한다.

영화학도들은 예술과 상업을 영원한 줄다리기를 벌이는 숙적처럼 여기기도 하지만, 실제로 두 분야는 공생관계를 유지하며 서로를 지탱하고 있다. 창작자 집단이 없다면 펜대만 굴리는 사무직 근로자들은 판매할 작품이 없고, 유통과 상영 인프라가 없다면 영화 제작자들은 노동의 결실을 거둘 수 없다. 그러나 최고경영진, 국회의원, 과학자들의 행동은 종종 특정 예술가의 개인적인 표현으로 읽히는 영화에 더 우회적으로 영향력을 행사한다. 1950년대를 거치고 1960년대에 들어서면서 영화 업계 내에서는 거래 협상가와 규칙 제정자가 급속하게 부상하기 시작했다. 그로 인한 여진이 외부로 퍼져 나가면서 영화도 스타일과 내용 면에서 지각변동이 일었다. 그중에서도 색은 영화가 얼마나 큰 성과를 이루었는지 보여주는 이정표가 됐다.

1948년, 미국 대법원은 '패러마운트 판결'을 내리며 영화사의 극장 소유를 금지했다. 제작, 배급, 상영을 모두 장악하는 영화사의 행태가 반독점법 위반에 해당한다고 판결한 것이다. 이후 미국의 극장들은 외국 영화를 수입할 수 있게 됐고, 지적 호기심이 충만한 관객들에게 잉마르 베리만의 「제7의 봉인(1957)」, 구로사와 아키라의 「7인의 사무라이(1954)」 등의 명작을 선보였다. 영화에 대한 인식이 높아지고 영화를 고차원적인 '제7의 예술'로 바라보는 시각이 형성되면서 대학 과정에서 영화 교육 과정이 개설되기도 했다. 이 모든 것은 새로운 안목을 가진 관객층을 형성하는 데 기여했다. 관객들은 예술 형식을 갖춘 진지한 영화를 원했지만, 당시 제정된 헤이스 규약[22]은 할리우드의 발전을 상당 부분 저해하고 있었다. 1930년대 타락의 소굴로 여겨지던 영화 산업을 손보기 위해 제정된 이 규약은 섹스, 욕설, 마약, 폭력 등 도덕적으로 깨끗하지 못한 모든 내용을 영화에서 몰아냈다. 그러나 영화 산업이 다른 나라에 뒤처지는 것에 대한 두려움, 영화보다 더 엄격한 규제를 받는 텔레비전 프로그램이 제공하지 못하는 것을 영화가 제공해야 한다는 필요성이 미국영화협회를 압박했고, 결국 헤이스 규약은 영화 예고편 앞에 표시되는 등급 시스템으로 대체됐다.

1968년, 영화산업을 옥죄던 헤이스 규약이 사라지자 전례 없는 기발한 방식으로 색을 사용한 영화들이 쏟아져 나왔다. 아서 펜의 반체제 영화 「우리에게 내일은 없다(1967)」, 데니스 호퍼의 「이지 라이더(1969)」는 이전에는 볼 수 없던 유혈 장면을 묘사하며 헤이스 규약의 규제를 받지 않던 시대의 스플래터 영화[23]를 계승했다. 일명 '뉴 할리우드' 시대의 신예 감독들은 영화 산업의 화려한 달콤함에 빠져드는 대신 냉철한 현실주의를 표방했다. 하지만 조지 루카스의 「청춘 낙서(1973)」, 마틴 스코세이지의 「택시 드라이버(1976)」 같은 영화는 정신적 타락을 한층 더 풍부한 색채로 그려냈다. 캘리포니아의 야자수 도로에서 멀리 떨어진 시카고 일리노이대학교의 아스트랄비전 집단에서는 괴짜 히피들이 모여 비디오 아트를 크게 발전시켰다. 이들은 전자 영상 이벤트를 개최해 비디오 신시사이저 피드백을 음표에 맞춰 색이 변화하는 악기처럼 연주하며 마약에 취한 듯한 공연을 펼치기도 했다.

같은 시기, 색을 탐구하고 재창조하겠다는 열망은 미국 밖에서 시작되어 마침내 미국 내부에도 영향을 미쳤다. 베리만과 구로사와는 누구보다 오랫동안 흑백을 고수했지만 결국 포기했다. 수십 년간 쌓아온 작가적 트레이드 마크에 다른 차원을 더하고 싶다는 유혹을 뿌리칠 수 없었기 때문이다. 유럽의 신예 감독 자크 드미와 라이너 베르너 파스빈더는 과거 할리우드 장르에서 유행했던 다채로운 색 사용에 경의를 표했고, 색을 재창조하겠다는 열망을 징검다리 삼아 미국으로 건너갔다. 코닥이 야심차게 선보인 필름 스톡 이스트먼컬러는 더 낮은 가격과 덜 복잡한 현상 과정으로 테크니컬러를 대체했다. 특히 아프리카(「투키 부키」, 76쪽)와 인도(「바비」, 80쪽) 영화산업에 크게 기여했다. 테크니컬러의 종말은 현실과 동떨어진 색감으로 가득했던 할리우드의 종말을 의미했고, 그 화려한 색채는 다시 돌아오지 못했다. 하지만 잃어버린 시각적 한계는 폭넓은 개념으로 채워졌다. 전 세계적으로 영화가 무엇이고, 또 무엇을 할 수 있는지에 대한 전통적인 가정이 모두 깨졌기 때문이다.

영화는 다른 주요 예술 형태와 달리 값비싼 장비가 필요한 독특한 예술이다. 화가, 조각가, 음악가는 모두 자신이 가진 자원을 활용해 작품을 만든다. 하지만 영화의 경우 카메라가 없으면 제작 자체가 불가능하다. 더구나 초창기에는 카메라가 기록할 수 있는 원본 필름 스톡 또한 영화 제작의 필수 요소였다. 19세기 후반 갑작스럽게 수요가 폭발하며 할리우드 영화 산업을 견인하던 이스트먼 코닥이 급부상했다. 코닥은 정지 사진으로 출발했지만, 이후 코닥이 생산한 제품은 토머스 에디슨의 영사기 발명에 주춧돌이 됐다. 이후 코닥은 캘리포니아에 틴셀타운 스튜디오 시스템을 형성한 후 업계 표준으로 자리 잡았다.

1935년, 코닥은 획기적인 컬러 슬라이드필름인 코다크롬을 선보였다. 창립자 조지 이스트먼이 "내가 할 일은 끝났으니 더 기다릴 이유가 없다"고 선언하며 77세에 자살한 지 3년 만이었다. 코다크롬은 출시된 초반에는 주로 16mm 소형 카메라로 촬영한 사진과 비상업적인 프로젝트에 사용됐다. 이후 제품 라인이 빠르게 다양해지며 큰 인기를 얻었다. 특히 슈퍼 8 카메라와 독점적인 필름 처리 기술인 이스트먼컬러 기술의 개발이 주효했다. 그리고 곧 널리 사용됐지만 노동 집약적인 한계를 갖고 있던 테크니컬러를 추월하는 계기가 됐다. 이번 장에서 소개할 몇몇 작품(「외침과 속삭임」, 「2001 스페이스 오디세이」, 「쉘부르의 우산」)은 코닥의 장비 덕분에 뛰어난 색을 얻었고, 이후 '코닥'이라는 단어에서 사람들은 밝고 선명한 색감부터 떠올리게

됐다. '오래된' 영화나 고전 영화를 다시 보는 오늘날의 관객들이 흔히 느끼는 따스함과 부드러움은 코닥 고유의 컬러 팔레트로 인한 것이다.

코닥은 가능한 한 오랫동안 미국에서 독점적인 지위를 유지하고자 노력했다. 그러나 1954년 법원의 명령에 따라 다른 사진 현상소에서도 코다크롬 필름을 사용하도록 허용했다. 그즈음 저렴한 가격과 선명한 컬러 노출을 앞세워 일본에서 확실한 입지를 다진 후지필름이 강력한 경쟁사로 급부상했다. 코닥은 미국 시장만큼은 절대 빼앗기지 않으리라고 확신했지만 1984년에 치명적인 실수를 저질렀다. 바로 로스앤젤레스 올림픽의 공식 후원사가 될 기회를 놓치고 만 것이다. 절호의 기회를 꿰찬 후지필름은 이를 미국 진출의 발판으로 삼았다. 4년 후 후지필름은 미국에 공장을 설립하며 코다크롬의 대항마로 컬러 슬라이드 필름 '벨비아'를 선보였다(1998년 로빈 윌리엄스가 출연한 빈센트 워드 감독의 영화 「천국보다 아름다운」은 벨비아로 촬영한 몇 안 되는 장편영화 중 하나로, 생생한 그림과 천국을 표현한 강렬한 하늘색이 특징이다).

소모적인 소송과 절박한 내부 구조조정으로 이어진 두 회사 간의 불화는 코닥과 후지필름 모두 쇠퇴기에 접어들면서 점차 사그라졌다. 디지털 촬영으로의 전환은 두 회사 모두에게 악영향을 끼쳤고, 결국 코닥은 2012년 파산했다. 뒤이어 2013년 후지필름은 생산을 중단했다. 코닥은 카메라 기능을 특화한 스마트폰 모델 '엑트라'를 출시하기도 했지만 이미 뒤바뀐 판세를 거스르기에는 역부

코닥과 후지필름
KODAK AND FUJIFILM

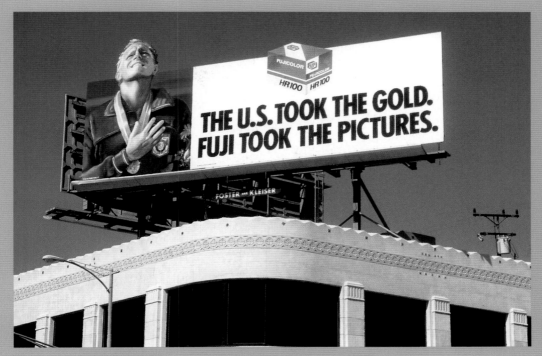

후지필름이 로스앤젤레스 올림픽의 공식 후원사였던 1984년, 로스앤젤레스 선셋 스트립[24]에 걸린 후지필름 광고판.

족이었다. 코다크롬은 2000년대 들어 단계적으로 단종됐다. 이후 캔자스의 작은 마을에 있는 한 연구소가 개발을 이어갔으나 이마저도 2011년에 중단됐다. 반대로 엔터테인먼트 사업에서 완전히 발을 뺀 후지필름은 생명공학에 투자하는 등 사업 다각화를 꾀하며 번창했다. 이에 코닥도 코로나19 기간에 제약화학 산업에 뛰어들며 그 뒤를 따르려고 시도하는 동시에, 영화계와 관계를 유지하고 이를 지원하는 데도 소홀히 하지 않았다.

여전히 해마다 가장 예술적이며 모험적인 개봉작 중 일부는 디지털이 아닌 코닥 필름으로 촬영해 호응을 얻고 있다. 2021년 개봉한 에드거 라이트

의 「라스트 나잇 인 소호」, 웨스 앤더슨의 「프렌치 디스패치」, 스티븐 스필버그의 리메이크작 「웨스트 사이드 스토리」 등은 필름 스트립의 생생한 색채와 질감으로 과거의 미학을 모방한다. 물론 이 방식은 현대 영화 산업의 재정적 제약과 기술 노하우 부족으로 더는 참신하게 느껴지지 않지만, 영화에 대한 사랑이 지속되는 한 계속될 것이다. 역사적 전통을 중시하는 관객에게 코닥의 필름은 그 자체로 인간의 독창성을 바탕으로 한 섬세한 작품으로서 영화의 정수를 담아낸다.

프렌치 러브레터

A FRENCH LOVELETTER

쉘부르의 우산

THE UMBRELLAS OF CHERBOURGS

자크 드미
1964년

자크 드미가 발랄하게, 그러나 슬프고도 아름답게 그려낸 프랑스 뉴 웨이브[25]의 대표작. 전 대사가 노래로 불리는 '뮤지컬 영화'의 장르적 매력을 압도적으로 선사한다. 드미는 당시 올드 할리우드를 대표하던 MGM에서 발표한 빈센트 미넬리와 스탠리 도넌 감독의 음악에 깊이 매료됐다. 이를 계기로 뮤지컬 영화에 처음 진출했고 자신이 사랑한 모든 것을 담아내기 시작한다(「쉘부르의 우산」 개봉 3년 후엔 「로슈포르의 숙녀들」에 뮤지컬 영화의 보증 수표 진 켈리를 캐스팅했다). 영화 속 모든 대사는 대화체의 노래 형태를 취한다. 첫 장면에서 '오페라는 노래 때문에 머리만 아프다'고 투덜대는 한 자동차 수리공의 모습을 통해 드미는 자신의 후천적 취향을 마치 농담처럼 드러낸다. 하지만 드미는 할리우드 느낌, 즉 평범함에서 특별함을 끌어내는 암시 형태를 가장 선호한다. 환상적인 기억이 떠오를 때면 감상적인 느낌을 배가해 표현하는 방식이다.

전통적인 뮤지컬에서처럼, 노르망디 항구 마을의 평범한 일상에서 늠름한 자동차 수리공 기와 우산 가게 점원 준비에브의 정열은 서로를 사로잡는다. 의상 디자이너 자클린 모로, 세트 디자이너 베르나르 에베인, 촬영감독 장 라비에는 정기적으로 작업 내용을 공유해서 모두 같은 계열의 색상을 사용하고 있는지 확인했다. 쉘부르의 중앙 광장을 오가는 세련된 아가씨들에게는 원색의 의상에 손톱과 장신구, 머리 모양을 맞추도록 했다. 이들의 겉모습은 때로 분홍색, 초록색 등 강렬한 원색으로 시선을 사로잡는 벽지와 조화를 이루기도 한다.

흰 눈이 모든 것을 덮어버린 밤, 관객의 희망이 산산이 부서진 마지막 장면은 인생의 갈림길에 섰던 두 사람이 몇 년 후 재회하는 모습으로 그려진다. 누구보다 서로에게 애틋했던 두 주인공은 각자 자신의 현재 삶에 감사하며 헤어진다. 이렇듯 다소 슬픈 결말은 일반적인 뮤지컬의 해피엔딩과는 상반되는 비통함을 자아내고, 뮤지컬 영화 특유의 유쾌한 분위기는 결혼으로 맺어질 수 있었던 사랑에 대한 애달픈 상념으로 전환된다. 하지만 드미는 결코 음울한 분위기에 휩싸이는 걸 원치 않았다. 그래서 두 주인공의 아쉬운 마음이 드러나면서도 뮤지컬 특유의 묘미는 잃지 않도록 연출했다. 그는 이별은 달콤하고도 슬프다는 말에 동의하며, 두 감정은 반드시 함께 찾아온다는 것을 표현했다. 그렇게 장밋빛 청춘은 비통함으로 끝이 난다. 하지만 추운 겨울날의 우연한 재회는 잠시나마 두 사람의 마음을 따뜻하게 녹여준다.

 #C2798D
R194 G121 B141

#708764
R112 G135 B100

 #A7A38C
R167 G163 B140

#5A7A8D
R90 G122 B141

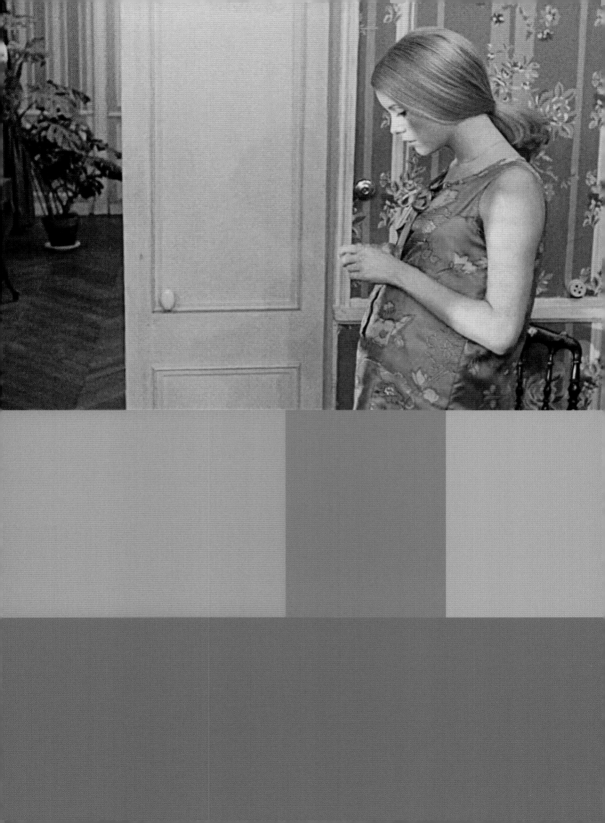

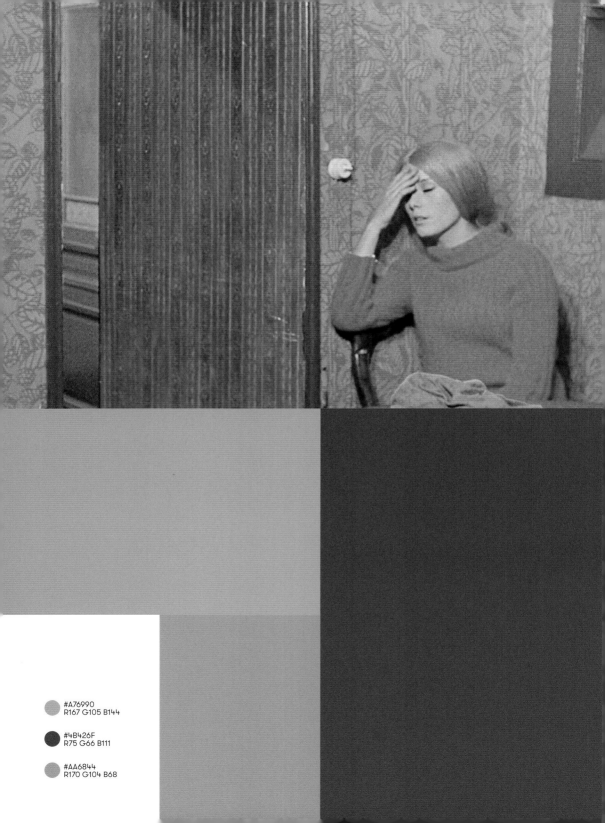

#A76990
R167 G105 B144

#4B426F
R75 G66 B111

#AA6844
R170 G104 B68

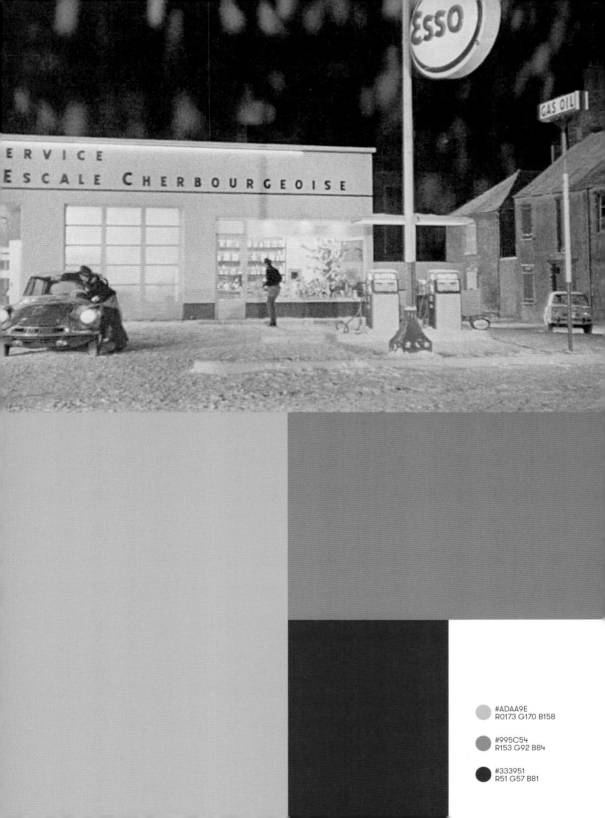

#ADAA9E
R0173 G170 B158

#995C54
R153 G92 B84

#333951
R51 G57 B81

적대적인 분위기
HOSTILE ATMOSPHERE

붉은 사막
RED DESERT

미켈란젤로 안토니오니
1964년

"해가 뜨면 왜 일을 해야 할까?" 이탈리아의 영화감독 미켈란젤로 안토니오니는 1964년 《뉴욕타임스》와의 인터뷰에서 자문하고는 이렇게 덧붙였다. "나는 캔버스의 절반이 이미 하늘색인 것을 발견한 화가와 같다. 나는 세트장이 아닌 실제 우리 주변을 배경으로 하는 작업을 선호하지만, 장면의 분위기를 위해 다른 색이 필요하다면 내가 원하는 대로 색을 칠한다." 그는 이 규칙을 자신의 첫 번째 컬러영화인 「붉은 사막」에도 그대로 적용했다. 다양한 색상을 신중하게 선택해서 권태감이나 소외감을 비롯한 유럽 예술계의 무거운 주제까지 세련되게 표현했고, 그 효과를 극대화하고자 불길하고 흉측한 느낌의 색채만을 사용했다. 하늘을 가득 메운 시커먼 구름에 공기가 땅에 닿을 것만 같은 오후, 회색빛 툰드라에 높이 솟은 기념비는 기계화로 자멸하는 인간을 암시한다. 모니카 비티가 연기한 줄리아나는 생명의 흔적을 찾아 라벤나의 황무지를 정처 없이 떠돈다. 하지만 그곳에는 녹슨 공장 구조물들과 정체불명의 유리병만 산재할 뿐이다. 이는 테크니컬러의 색감으로 매우 사실적으로 묘사된다. 갈색과 녹색은 이 풍경의 균질성을 깨트릴 수 있다. 하지만 안토니오니의 무대에서 이런 생생한 요소들은 보통 회색과 대조를 이루는 순수함이나 회복력, 시멘트의 균열을 뚫고 솟아나는 어린나무 등을 의미하지 않는다. 줄리아나가 진짜를 찾았다고 생각할 때마다 그 실체는 손아귀에서 빠져나간다. 자신에게 소홀한 남편에게서 마음이 멀어진 그녀는 남편의 동료에게 구애하고, 결국 두 사람은 붉은 벽이 있는 판잣집에서 또 다른 커플과 함께 뜨거운 하룻밤을 보낸다. 하지만 바로 다음 날, 판잣집은 허물어져 불쏘시개로 사용되고, 줄리아나에게 남은 마지막 영혼의 불씨도 함께 타들어 간다.

안토니오니는 황폐한 모습도 장관일 수 있고, 사랑 역시 덧없는 감정에 지나지 않음을 인정한다. 그러면서 아름다움에서 거친 모습을 끌어내고, 반대로 거친 모습에서 아름다움을 끌어낸다. 소아마비에 걸린 어린 아들의 슬픔에 동참하는 줄리아나. 그녀는 작은 섬마을에 사는 한 소녀의 이야기를 들려주며 아들의 마음을 위로한다. 이 장면은 이탈리아 섬 부델리의 스피아지아 로사 해변의 분홍빛 모래사장에서 촬영했다. 하지만 이런 그녀의 노력에도 아들은 무책임하게 게임에만 몰두하고, 줄리아나는 전보다 더 크게 낙담한다. 두 사람이 함께 화학공장 옆을 지날 때 황색 연기가 피어오르며 마치 '나는 물론 나로 인한 위험은 잠시 피할 순 있어도 절대 벗어날 수 없어'라고 속삭이는 듯하다. 뿜어져 나오는 가스를 피해 나는 법을 배운 새들처럼 말이다. 줄리아나는 유색의 독한 연기와 형체 없는 회색지대에 갇혀 갈수록 사람이 살기 어려운 환경에 처한다.

#6B7477
R107 G116 B119

#66656B
R102 G101 B107

#E2C5B4
R226 G197 B180

#908D98
R144 G141 B152

#B99E59
R185 G158 B89

살인자의 스타일
KILLER STYLES

컬러 미 블러드 레드
COLOR ME BLOOD RED

허셸 고든 루이스
1965년

공포물 전문가는 다양한 방법으로 가짜 피를 만든다. 몇몇은 수년간 시행착오를 거쳐 자신만의 비법 공식을 만들어내기도 한다. 대부분은 옥수수 시럽(어떤 전문가는 카로 브랜드의 시럽을 선호한다)에 원하는 점도로 희석하기 위해 물을 섞고, 정맥에서 갓 뽑아낸 듯한 느낌을 주기 위해 염료를 섞는다. 과거에는 헤이스 규약의 검열 때문에 스크린에서 보여줄 수 있는 잔혹한 장면을 최소화했고, 흑백영화였기에 피는 어둡게만 표현하면 됐다. 자연스러운 색감마저 카메라에는 칙칙한 회색으로 찍혔던 탓에 히치콕은 영화 「사이코(1960)」 샤워실 살해 장면의 피를 초콜릿 시럽으로 대체하기도 했다. 그러나 컬러영화가 등장하고 헤이스 규약이 완화되면서 가짜 피를 만드는 데 여러 가지 의문이 생겨나기 시작했다. 피의 색이 너무 붉은가, 아니면 너무 안 붉은가? 의학적 정확성을 목표로 해야 할까, 아니면 연극적 효과를 목표로 해야 할까?

이쯤에서 스플래터 영화로 불리는 공포영화의 아버지 허셸 고든 루이스를 본격적으로 탐색해보자. 그는 헤이스 규약의 검열을 받지 않는 저예산 B급 영화에서 오장육부에서 쏟아져 나오는 피를 인공적인 형광빛의 색조로 표현했다. 사실주의와는 동떨어진 그의 영화는 화려한 색채를 대중화하는 데 크게 기여했고, 이런 색채는 수십 년간 B급 공포영화에 영향을 미쳤다. 명백히 드러나는 가짜 피의 품질에 따라 관객의 반응은 '불쾌하다' 혹은 '불쾌하지만 재미있다'로 확연히 갈렸다. 「컬러 미 블러드 레드」가 발표되면서 루이스의 비공식적인 '블러드 3부작'이 완성됐고, 이는 하나의 작은 장르로 여겨졌다. 특히 마지막 3부에 해당하는 이 작품은 소름 끼치는 스타일을 더욱 강조해 볼거리를 더했다. 주인공 화가는 자신의 캔버스를 채울, 다른 화가들과 차별화할 수 있는 붉은색을 찾는 데 집착한다. 그러다 사람의 피 색깔이 자신이 원하던 바로 그 붉은색임을 깨닫고 살인 행각을 벌이기 시작한다.

시체가 쌓일수록 이 미치광이 화가의 머릿속에는 붉은 피와 영감이 뒤섞이고 만다. 유행을 좇는 비주류 예술가에 대한 감독의 삐딱한 시선은 대사에서 그대로 드러난다. 베레모를 쓴 비평가는 살인을 일삼는 화가를 향해 이렇게 쏘아붙인다. "최대한 관대하게 말해서, 당신의 색채 사용은 그리 발전된 형태가 아닙니다." 루이스는 자신을 쓰레기 취급하는 모두를 경멸한다(어쩌면 '쓰레기'를 멸시하는 표현으로 생각하는 모두를). 루이스는 마치 자신의 분신을 만들듯 모든 장면을 분명한 목적을 갖고 공들여 완성했다. 덕분에 잔인하고 끔찍한 장면까지도 정교하게 표현할 수 있었다. 칼로 찌를 때마다 생겨나는 상처는 매번 다르게 표현됐다.

● #792E1E
R121 G46 B30

● #888373
R136 G131 B115

○ #D8C2B5
R216 G194 B181

환각의 소용돌이
PSYCHEDELIC VORTEXES

2001 스페이스 오디세이
2001: A SPACE ODYSSEY

스탠리 큐브릭
1968년

실험영화의 역사는 영화 자체의 역사만큼이나 길지만, 아방가르드[26]가 주류로 올라서는 데에는 스탠리 큐브릭 같은 거인이 큰 역할을 했다. 1968년, 업계에서 이미 상당한 영향력을 행사하던 큐브릭은 MGM의 깊은 신뢰(그리고 제작비 지원)를 등에 업고 「2001 스페이스 오디세이」를 선보였다. 과학 소설의 거장 아서 클라크의 단편소설을 파격적으로 각색한 영화에서, 감독은 자신의 아이디어를 느슨한 개념적 실타래로 연결하고 풀어내 엄청난 흥행을 이끌었다. 반문화 시대의 개방성에 기반을 둔 이 영화는 선사시대 생명의 요람에서 우주 공간의 가장 깊은 곳으로 관객을 안내하며 추상적 사고의 정수를 보여준다. 은하계 최심층부에서 보면 박사는 소용돌이에 휩쓸려 모든 감각을 잃게 된다. 그는 인공지능 컴퓨터 HAL9000이 자신의 존재를 위협하는 인간을 제거한 뒤 디스커버리호에 마지막으로 남은 유일한 생존자였다.

'스타 게이트' 혹은 '목성과 무한한 그 너머'로 알려진, 기술적으로나 창의적으로나 선구적인 그 장면은 보면을 그야말로 빛의 속도로 순수한 색과 에너지의 하이퍼스트림 속으로 날려 보낸다. 큐브릭 감독은 특수효과 감독 더글러스 트럼불과 함께 영화에서 사이키델릭 아트[27]를 최초로 시도했다. 관객은 형형색색의 조명 속으로 순식간에 빨려 들어간다. 빛으로 만든 무지개처럼 표현된 이 장면은 빨간색과 노란색이 초록색과 남색으로 바뀌며 각 부분으로 색이 퍼져 나간다. 그러나 이때 빛의 얼룩은 점점 희미해지거나 사라지지 않는다. 키네틱 조명은 카메라의 움직임을 따라 두 개의 평면 사이를 무한하게 뻗어나가듯 구현되었다. 여기에는 슬릿 스캔[28]이라는 촬영술이 사용됐다. 트럼불은 노출을 길게 한 카메라를 긴 직사각형 구멍이 뚫린 검은색 시트와 마주 보는 선로에 장착했다. 카메라 렌즈가 시트 쪽으로 이동하면 이미지가 늘어나고 왜곡되는 효과를 낼 수 있다. 프레임마다 약 1분씩, 노출 두 번을 적용했다. 짧지만 뇌리에 각인될 장관을 연출하려고 특수효과팀이 엄청난 시간과 공을 들인 것이다.

개봉 당시 관객 대부분은 이 영화가 의미하는 바를 제대로 이해하지 못했다. 오늘날에도 논란은 계속되고 있다. 그러나 이 작품에서 질서정연한 답을 찾고자 씨름하는 것은 큐브릭과 제작팀이 의도한, 관객을 감각적으로 압도하겠다는 정신에 어긋난다. 레이저가 눈사태처럼 한꺼번에 휩쓸고 지나가면 사람은 본능적으로 압도된다. 이 영화에서 가장 혁명적인 스타 게이트 장면은, 기존의 인식을 모두 해체하는 이 대목을 우리가 굳이 이해할 필요가 있는지 의문을 남긴다.

#ba5451
R186 G84 B81

#54723e
R84 G114 B62

#754f88
R117 G79 B136

● #000000
R0 G0 B0

붉은 자궁
A WOMB IN RED

외침과 속삭임
CRIES AND WHISPERS

잉마르 베리만
1972년

스웨덴 영화계의 거장 잉마르 베리만은 고뇌와 분노, 용서의 마음 등 인간의 내면을 섬세하게 그려낸 것으로 유명하다. 그렇기에 「외침과 속삭임」의 아이디어를 꿈에서 얻었다는 그의 발언도 크게 놀랍지 않다. 실제로 그는 한 인터뷰에서 흰 가운을 입은 여성 네 명이 붉은 방 안에서 속삭이는 환상을 보았다고 밝혀 큰 주목을 받았다. 그는 이 영감으로부터 병들어 죽어가는 한 여인과 그 곁을 지키는 두 자매, 그리고 헌신적인 하녀의 이야기를 드라마로 만들었다. 하지만 그가 꿈속에서 얻은 가장 크고 중요한 요소는 영화 전체를 지배하는 배경이었다.

베리만은 이 죽음의 랩소디에 전체적으로 진홍색을 깔았다. 붉은색은 그가 '영혼의 내부'라고 생각한 색으로 죽음에 관한 무의식적 혼란을 나타낸다. 여주인공 아그네스는 시골 한 저택에서 자궁암으로 죽어간다. 그녀의 침실은 마치 자궁이나 고장 난 장기처럼 보이는 벽지와 커튼으로 장식돼 있다. 촬영감독 스벤 뉘크비스트는 이스트먼컬러 필름에서 제일 민감한 색채 계열인 붉은색을 가장 효과적으로 사용한 공로로 오스카상을 수상했다. 대부분의 장면을 창문으로 자연광이 들어오는 환경에서 촬영했기에 배우들의 피부 톤, 메이크업, 드레스가 빛에 과다 노출되거나 노출 부족이 되지 않도록 스크린 테스트를 수없이 거쳐야 했다. 정적이 내려앉아 장례식을 연상케 하는 실내는 불안을 암시하는 빨간색과 충돌한다. 가령 자매 한 명이 남편을 내쫓기 위해 유리 파편으로 자해하며 피 흘리는 장면이 회상으로 등장한다. 베리만 감독은 페이드인 기법[29]을 빨간색으로 처리해 인간은 모두 빨간색에서 비롯됐음을 전달한다. 그래서 장면이 전환될 때마다 화면은 붉게 물든다.

빨간색은 세 자매가 결코 포기할 수 없는, 친밀하지만 역기능적인 가족 관계의 한계를 나타낸다. 그리고 바깥에서 이들을 비춘 장면은 그곳을 떠나는 것에 대한 이들의 불안을 보여준다. 영화에서 검은색 프레임은 몇 장면 등장하지 않는데, 그중 하나가 앞서 언급한 회상 장면에서 카린이 자해에 사용하게 될 유리가 아무 이유 없이 깨지는 장면을 클로즈업할 때다. 자매들과 떨어져 억압적인 남편의 속박 아래 살아가는 카린은 가장 어두운 상태로, 검은색 프레임이 그녀의 심리를 대변한다. 그러나 가장 가까운 사람이 주는 상처가 아무리 커도 그녀에게는 여전히 그 사람뿐이다. 에덴동산을 연상케 하는 마지막 장면은 주인공 네 사람의 추억 여행을 보는 듯하다. 세 자매와 하녀는 동등한 위치에서 그네를 타고, 해 질 녘의 황금빛은 그들을 감싼다. 깊은 분노의 붉은 기운이 폐를 가득 채울 때면, 우리는 그저 신선한 공기를 마실 뿐이다.

● #5F301F
R95 G48 B31

◐ #BFCDCE
R191 G205 B206

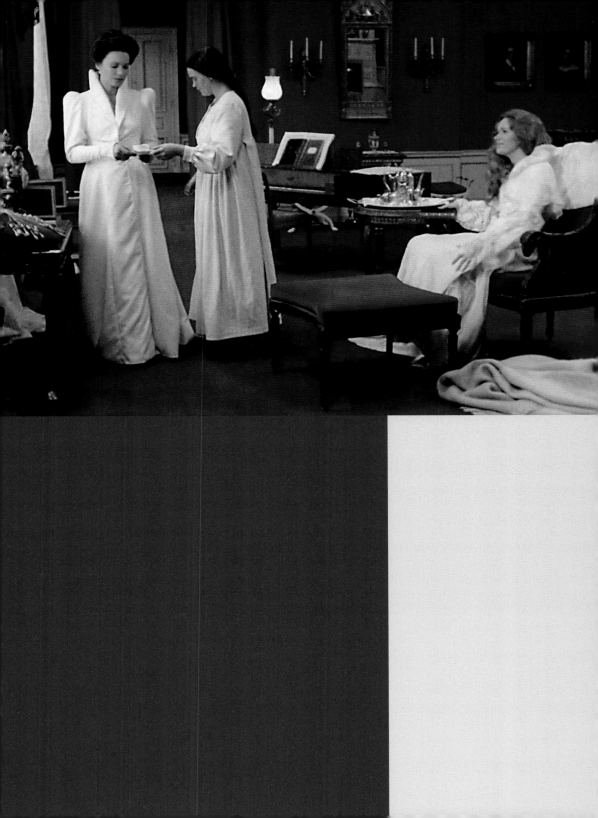

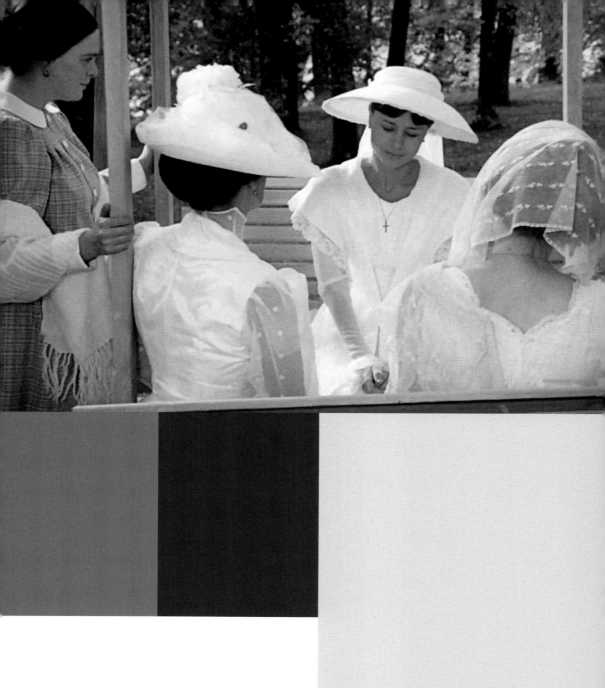

#6F6C47
R111 G108 B71

#4E3723
R78 G55 B35

#C8CECD
R200 G206 B205

#000000
R0 G0 B0

#717A77
R113 G122 B119

#948A7F
R148 G138 B127

세네갈의 꿈
DREAMS OF SENEGAL

투키 부키
TOUKI BOUKI

지브릴 디옵 맘베티
1973년

유러피안 드림을 꿈꾸는 청년들에 대한 지브릴 디옵 맘베티의 생각을 담아낸 영화. 1960년 세네갈이 독립한 후 수년간, 청년들은 문명의 성지와도 같았던 프랑스 파리로 몰려갔다. 세네갈의 수도 다카르보다 계층 이동의 기회가 훨씬 더 많았기 때문이다. 하지만 맘베티는 이주를 거부하고 고향에 남아, 프랑스 뉴 웨이브의 선구자들에게 교훈을 얻으며 길을 개척했다. 그리고 떠난 이들이 남긴 세네갈의 지도를 완성하는 데 집중했다. 이후 그는 정치와 형식 등 모든 면에서 유럽에 등을 돌렸다. 백인 사회로 합류하라는 권유는 물론 유럽의 예술적 방법론까지 철저히 거부하고, 쉰셋의 비교적 이른 나이에 세상을 떠나기 전까지 장편영화 두 편과 단편영화 몇 편을 남겼다.

월로프어로 '하이에나의 여정'이라는 뜻의 「투키 부키」는 맘베티가 스물여덟에 약 4,000만 원(현재 가치로 약 2억 6,000만 원)의 예산으로 만든 장편 데뷔작으로 식민지 독립 이후 아프리카 국가들의 혼란상을 그대로 보여준다. 편집, 내러티브, 색채를 다루는 일관되지 못한 태도가 곧 시대적 마찰과 오버랩된다. 2008년, 마틴 스코세이지가 주도한 월드 시네마 프로젝트 팀은 이 희귀한 영화를 거의 온전하게 복원했지만, 모든 불일치를 완벽하게 처리하진 못했다. 그럼에도 외곽 지역의 풍부한 채도가 다카르 도심의 밀집 지역으로 가면서 어떻게 변화하는지 충분히 확인할 수 있다. 오프닝 장면은 소 떼를 몰고 가는 두 목동에게 시선이 고정돼 있다. 소들은 도살장으로 끌려가는 줄도 모르고 목동을 따른다. 산업화의 진전이 부족민들에게 미친 영향은 소의 목에 톱을 대는 것만큼이나 미묘하다. 그러나 맘베티는 사바나의 흙빛 색감과 도살장의 피와 강철을 대비하며 덜 노골적인 방식으로 자신의 분노를 표출한다.

고향을 떠나 프랑스에서 인생 2막을 설계하는 젊은 연인 모리와 안타의 이야기를 따라가다 보면 세네갈의 상업주의에 물든 색채가 눈에 들어온다. 시골 여성들이 주로 입는 천연 염색 소재의 길고 헐렁한 민소매 옷은 1970년대에 유행하는 최신 색감의 옷으로 대체된다. 영화 「우리에게 내일은 없다」 속 주인공의 옷을 따라 입은 듯한 회색과 라벤더색의 기성복은 모리와 안타가 뱃삯을 마련하려고 절도 행각을 벌일 때 등장한다. 그러다 일당 중 한 명이 자동차를 훔치면서 반란의 행진이 시작된다. 알몸으로 조수석에 당당히 선 모리는 서아프리카 전통 음악가 계층인 '그리오'의 구전 노래를 큰 소리로 부른다. 반짝이는 별이 알록달록하게 그려진 자동차는 어느 때보다 파란색이 돋보이는, 무한히 펼쳐진 땅과 하늘에 비하면 어설픈 일회용품처럼 보일 뿐이다. 그럴듯하게 꾸며진 값싼 수입차가 수명을 다해 사라진 후에도 세네갈은 영원히 존재할 것이다.

● #CA4E34
R202 G78 B52

● #776C5B
R119 G108 B91

● #AC8C64
R172 G140 B100

● #EADCE9
R234 G220 B233

#DBE9F3
R219 G233 B243

#E0C8AD
R224 G200 B173

#A3673F
R163 G103 B63

#C1D9D0
R193 G217 B208

#949D87
R148 G157 B135

#96655E
R150 G101 B94

발리우드 만세

HOORAY FOR BOLLYWOOD

바비
BOBBY

라지 카푸르
1973년

영화 산업의 현금 흐름만 보면 할리우드가 우위를 점하고 있을지 모르지만, 연간 티켓 판매량과 개봉작 수만 놓고 보면 인도가 미국 영화 산업을 압도한다. 인도의 관객들은 의식처럼 극장에서 영화를 관람한다. 이 거대한 시장에서 매년 약 2,000편씩 쏟아져 나오는 신작은 하드코어 영화에 대한 광기에 더욱 불을 지핀다. '마살라 영화'(액션과 로맨스, 유머, 드라마가 모두 결합된 인도 영화의 한 장르)는 인도의 전통 음악극 형식에 폭력적인 요소도 적절히 섞어 세 시간의 러닝타임이 지루하지 않을 만큼 다양한 볼거리를 선사한다. 이는 사회적 사실주의에 기반을 둔 '평행 영화'[30]와는 대조적이다. 이처럼 '많을수록 더 좋다'는 풍성함의 미학은, 뭄바이의 힌디 영화 제작의 허브이자 인도 주류 영화에서 가장 큰 비중을 차지하는 발리우드의 초석을 이뤘다.

라지 카푸르의 대표적인 마살라 영화 「바비」는 1973년 인도에서 가장 높은 수익을 올린 영화다(인플레이션을 감안하면 인도 영화 역사상 최대 수익을 낸 영화 중 하나다). 풍성함의 미학을 기반으로 거칠고 다루기 힘든 10대 문화에 톡톡 튀는 색감을 더해 완벽하게 표현했다고 평가받는다. 부잣집 아들 라자는 인도 고아 지역의 가난한 기독교인 농부의 딸 바비에게 마음을 빼앗긴다. 두 사람의 풋사랑이 깊어질수록 화면 속 색채도 점점 강렬해진다. 바비의 아버지에게 교제 승낙을 받으러 가는 라자. 곧바로 파티가 한창인 가운데 빨간색, 노란색, 파란색, 초록색 빛줄기가 나머지 장식과 연결고리를 이룬다. 붉고 푸른 유리창과 바비가 사는 집의 하늘색 외관은 뮤지컬 영화 특유의 유쾌한 분위기를 자아내고, 석양 속 배경은 미국 주류 인사들이 장 르누아르의 「강」에서 찾던 활기차고 창조적인 인도의 바로 그 느낌을 고스란히 담았다.

카푸르는 영화 개봉과 함께 인도 패션을 재편했고, 이후 인도 패션은 그의 영화에 맞춰 변화했다. 열여섯의 나이에 스타가 된 바비 역의 딤플 카파디아는 한계를 넘나드는 패션 감각으로 10대 소녀 사이에서 스타일 아이콘으로 떠올랐다. 한때 식민지 개척자들이 탐낼 정도로 화려했던, 몸 전체를 덮는 사리를 비롯한 전통 의상을 염색했던 색상은, 유럽에서 유행하던 미니스커트와 크롭 탑으로 옮겨갔다. 머리 장식과 잘 어울리는 붉은 천으로 단단히 몸을 감싼 바비에게 민트색 레저 슈트[31]를 입은 라자가 다가와 둘은 멋진 한 쌍이 된다. 사랑을 시작한 여느 커플처럼 이들 역시 서로에게 깊이 빠져든다. 그리고 그 마음만큼이나 환희에 찬 주변 환경과 옷차림만 보면, 이들의 사랑이 영원하지 않으리라고 의심할 사람은 아무도 없을 것이다.

#E09F8F
R224 G159 B143

#CB3F81
R203 G63 B129

#9BC4A3
R155 G196 B163

죽음의 그림자
DEATH IS A STALKER

쳐다보지 마라
DON'T LOOK NOW

니컬러스 로그
1973년

영국 공포영화의 대가 니컬러스 로그의 이 작품은 전혀 생각지 못한 현실에서 출발한다. 영화 서두에서 감독은 혼란스러운 교차 편집[32]을 적용한다. 그래서 역사학자 존 백스터가 곧 복원 작업에 들어갈 이탈리아 교회의 사진을 검토하는 장면과 영국 시골 저택의 뒷마당에서 어린 딸이 장난치다 물에 빠져 죽는 장면이 잇달아 등장한다. 이와 함께 탁탁 끊어지는 편집 방식은 암묵적인 연결 고리를 형성한다. 존이 유리잔을 넘어뜨리는 순간 그의 아들이 자전거를 탄 채로 창문을 들이받는데, 이때 깨진 유리 조각이 중요한 모티브가 된다. 딸의 빨간색 재킷은 존이 사진 슬라이드에서 발견한 인물의 재킷과 비슷하다. 유리잔에서 흘러내린 물방울은 사진 슬라이드 위로 퍼져나가 누구인지 보이지 않는 사람의 빨간 비옷과 합쳐지고, 바이러스처럼 프레임 전체로 확산한다. 로그는 빨간색이 영화의 기본색이라는 사실을 알려주는 것에서 멈추지 않고 빨간색이 어떻게 물체의 막이나 과거의 한계를 뛰어넘어 이성을 중심으로 움직이는지 보여준다.

존은 업무차 아내와 함께 베네치아로 향한다. 낯선 도시의 수로 사이에서 길을 잃을지언정, 새로운 생활이 슬픔을 극복하는 데 도움이 될 것 같았다. 하지만 물속에서 딸아이의 주검을 건져 올린 뒤 뇌리에 각인된 빨간색 재킷은 좀처럼 잊히지 않는다. 눈을 감을 때마다 그 형상이 떠오르는 건 물론이고, 어디를 가서 무엇을 보든, 보석에서부터 장식용 깃발, 건축물에 이르기까지 강렬한 빨간색이 그를 쫓아다닌다. 대부분 그저 스쳐 지나갈 뿐 머릿속에 깊이 남아 있진 않다. 하지만 딸아이가 입었을 법한 빨간색 재킷을 입은 자그마한 사람을 발견하고, 그가 주기적으로 자신을 맴돌다 도망치는 모습을 목격한다. 존은 죽은 딸을 봤다고 믿으며 그날 아침 아내와 함께 만난 맹인 영매의 말에 확신을 갖는다. 영화의 클라이맥스, 눅눅하고 습한 미로(검은색과 갈색 곰팡이는 시선을 빨간색 쪽으로 향하게 한다)에서의 추격전은 그에게 끔찍한 진실의 가면을 벗겨준다.

존은 그간 자신을 괴롭힌 환영이 사실은 자기의 죽음을 예고하는 징조였음을, 그리고 선형적인 시간의 개념이 무너지고 있음을 너무 늦게 깨닫는다. 딸의 목숨을 앗아 간 연못을 연상시키는 격자처럼 얽힌 바포레토 수로[33] 주변에는 기억과 예감이 뒤섞여 있다. 관객이 이처럼 불쾌한 상황에 조금씩 적응해 갈 무렵, 빨간색은 길을 알려주는 이정표 역할을 하면서도 종종 길을 잃게 만들기도 한다. 모자와 꽃, 건조대 위 시트는 관객이 그 정체를 알아차리기 훨씬 전에 위협을 예고한다. 그즈음 왠지 모를 불편한 느낌이 뒤통수를 파고든다. 영화를 본 관객이 남은 하루를 예민하게, 일상의 다양한 붉은색을 경계하게 만드는 것. 바로 로그가 관객에게 던지는 최후의 일격이다.

#90352B
R144 G53 B43

#7B9298
R123 G146 B152

#BD8B71
R189 G139 B113

#2E2C21
R46 G44 B33

#9B372F
R155 G55 B47

#5C6951
R92 G105 B81

#50554F
R80 G85 B79

#562712
R86 G39 B18

#221F00
R34 G31 B00

하늘이 허락한 휴식

THE REST THAT HEAVEN ALLOWED

불안은 영혼을 잠식한다

ALI: FEAR EATS THE SOUL

라이너 베르너 파스빈더
1974년

외로운 중년 여인과 혈기 왕성한 젊은 남자가 나이와 계급의 벽을 넘어 서로에게 빠져들면서 주변 사람들에게 큰 충격을 안긴다. 익숙한 줄거리가 아닌가? 그렇다. 이 영화는 서독의 저명한 영화감독 파스빈더가 자신의 우상이었던 더글러스 서크의 「순정에 맺은 사랑」(42쪽)의 줄거리만 따서 특유의 불가능한 로맨스로 재탄생시킨 작품이다(한 등장인물이 화를 내며 텔레비전을 발로 차는 장면에서 파스빈더는 서크 감독의 상징인 '망명자의 외로움'을 표현했다). 서크에게 헌정하는 파스빈더의 작품이라고 불리지만 동시에 한 편의 독립적인 작품이기도 하다. 극을 이끌어가는 중심 커플이 바뀌었을 뿐만 아니라 주인공 알리를 모로코 태생으로 설정해 인종 문제의 요소를 더했다. 즉, 전작의 핵심 갈등 축과 상처로 물든 로맨스라는 뼈대만 유지한 채 형식적인 틀은 전면 재구성했다.

영화의 배경은 미국의 목가적 상류사회가 아닌 나치 정권과 1972년 올림픽 테러의 그림자에 물든 독일이다. 이 두 사건은 무슬림에 대한 차별이 일상화된 문화를 낳았다. 영화의 전반적인 구도는 넓고 단순하며, 대사는 간결하고 많지 않다. 채도는 서크의 작품보다 한층 낮아졌다. 알리와 에미는 뮌헨 시가지 평범한 서민 아파트의 계단 끝 복도에 함께 등장한다. 전혀 어울릴 것 같지 않은 두 사람이 회갈색 아파트에 생기를 더한다. 그러나 파스빈더는 빨간색과 노란색을 영화의 핵심 색조로 선택해 서크의 전반적인 풍요로움 대신 일관된 상징을 나타내고자 했다.

비가 내리는 어느 날, 사랑스러운 데이트를 하는 에미와 알리. 주크박스에서 「두 사람의 노래」가 흘러나오자 블루스를 추기 시작한다. 무대 위 조명은 사랑에 빠진 연인의 생기와 활력을 나타내듯 선명하게 붉은빛을 자아낸다. 노란색은 두 사람의 차이가 관계에 부담을 주기 시작하면서 슬며시 등장하는데, 이 색깔이 가장 두드러지는 장면은 두 사람이 샛노란 의자에 앉아 그간 알고 지내던 모든 사람과 거리를 두기로 하는 순간이다. 알리의 불안, 그리고 제3제국[34] 친구들로부터 인정받고 싶어 하는 에미의 욕구는 두 사람의 소박한 결혼 생활에 찬물을 끼얹는다. 하지만 멜로드라마의 법칙에 따라 둘은 결국 화해한다. 에미는 알리와 잘 지내던 순간을 떠올리며 같은 노래에 맞춰 춤을 춘다면 이전처럼 돌아갈 수 있을 거라는 희망으로 다시 바를 찾는다. 그녀가 도착하는 장면은 둘의 불화를 드러낸다. 회색 정장 차림의 알리가 자신과는 대조되는 보헤미안풍의 옷을 입은 친구들과 빨간 테이블에서 게임을 즐기는 사이, 에미는 노란 불빛을 등지고 바 안으로 들어선다. 붉은 조명 아래 다시 두 사람은 블루스를 추지만, 알리가 천공성 궤양으로 쓰러지고 결국 두 사람은 비극을 맞는다.

#688565
R104 G133 B101

#494534
R73 G69 B52

#D8BC7B
R216 G188 B123

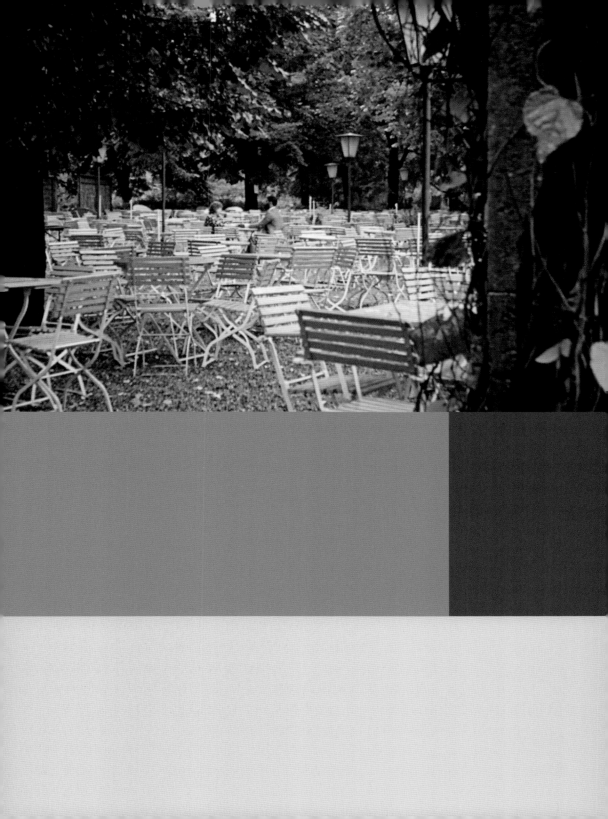

#7EB8B1
R126 G184 B177

#632D16
R99 G45 B22

#2F2100
R47 G33 B0

#2F2100
R47 G33 B0

#7B4939
R123 G73 B57

#445A69
R68 G90 B105

여자의 하루
A WOMAN'S WORK

잔 딜망
JEANNE DIELMAN

샹탈 아케르만
1975년

딜망이 잠에서 깬다. 아들이 집을 나서기 전 얼른 구두를 닦아놓는다. 빨래도 갠다. 청승맞게 앉아서 샌드위치를 한쪽 먹는다. 저녁으로 먹을 감자를 삶는다. 오후에는 집에서 매춘을 한다. 저녁이되어 아들이 돌아오고, 함께 말없이 식사를 한다. 밤에는 음악을 좀 듣다가 잠든다. 가끔 볼일을 보러 나가거나 동네 카페에서 커피를 마시기도 하지만, 대부분 이런 일과를 반복한다. 남편과 결혼하면서부터 시작된 이 일과는 이제 죽은 남편의 자리를 대신한 아들을 위해 이어가고 있다. 이런루틴도, 집도 그녀에겐 감옥이나 다름없다.

이 영화의 원제는 「잔 딜망, 브뤼셀 1080 코르메스 강변길 23번지」로 샹탈 아케르만의 전형적인 페미니즘 영화다. 침묵 속에서 절망하는 주부 딜망이 매일 겪는 지루한 삶 속으로 관객을 몰아넣는다. 긴 시간 고정된 카메라 속에서 딜망은 집안일을 하고 미트로프를 만든다. 우리는 그저 반복되는 딜망의 일상을 지켜볼 수밖에 없다. 브뤼셀 아파트 특유의 검소하면서도 투박한 장식, 밀크토스트의 색채로 대변되는 자극의 부재 속에서 숨 막히는 지루함이 사방에서 그녀를 옥죈다. 집안은 온통 금속이나 저가의 플라스틱 제품뿐이다. 전쟁이 끝난 뒤 구입한 밝은 색의 물건들은 세월이 가면서 흐릿하게 바랬다. 마치 그녀처럼. 살아 있는 것의 부재는 손님방에서 가장 두드러진다. 모텔 로비 수준의 칙칙한 녹색 벽은 그 자체로 생명의 기운을 앗아간다. 볼품없기 그지없다.

식탁에 홀로 앉아 외롭고 쓸쓸한 시간을 보내는 딜망. 그녀는 하루 내내 주부의 역할에만 갇혀있고, 이 모든 일상 역시 사각 프레임 안에서만 움직인다. 집은 고요하다 못해 적막하다. 딜망 뒤쪽에 보이는 주방 타일은 황갈색에 가까운 노란색으로 왼쪽의 식기 건조대 및 그릇 색과 조화를 이룬다. 세제병과 벽에 걸린 솔 역시 단색조로 다양성이 부족한 딜망의 일상을 우회적으로 표현한다. 커튼이나 실내복, 커피포트 등 비교적 오래 사용하는 물건에는 타탄이나 다른 패턴으로 약간의 감각을 더했지만, 지나치게 눈부신 부엌 전등은 초록색과 파란색, 빨간색으로 표현된 이들의 색감을 다소 약화시킨다. 이렇듯 숨 쉴 틈조차 없는 공간에서 그녀는 자신을 둘러싼 벽을 뚫고자 성급한 행동을 하고 만다. 그러나 가부장적 사회에서 노예 같은 삶을 살아온 여성이 속박의 굴레를 스스로 벗어던지는 것은 쉬운 일이 아니다. 딜망은 예상을 뒤엎는 행동으로 관객을 놀라게 하지만 무덤 같은 식탁으로 다시 돌아올 수밖에 없었고, 그녀의 세상은 여전히 밝아지지 않는다.

 #757765
R117 G119 B101

 #5B503C
R91 G80 B60

 #3C4042
R60 G64 B66

#72423A
R114 G66 B58

삼위일체

THREE-IN-ONE

신이 내게 말하길

GOD TOLD ME TO

래리 코언
1976년

특색 있는 연출로 유명한 래리 코언의 이 작품은 공포 장르로 시작해 경찰 수사물이 되었다가 공상과학으로 끝난다. 극도의 불안이 장악한 도입부는 뉴욕 거리에서 일어난 '묻지마' 총격 사건부터 슈퍼마켓에서 일어난 칼부림 사건에 이르기까지 맨해튼 주변에서 얼핏 무작위로 벌어진 듯 보이는 일련의 살인 사건을 나열한다. 제목이 암시하듯, 사건의 공통점은 범인이 모두 가톨릭 신자라는 점이다. 독실한 가톨릭 신자인 피터 니컬러스 형사는 이 사건들이 예사롭지 않다고 느낀다. 그의 끈질긴 수사가 영화의 중반부를 채우고, 이후 니컬러스는 한 교주가 이끄는 컬트 종교 집단과 접촉하게 된다. 교주는 자신이 외계인의 후손이며 갈비뼈 바로 아래에 성별 구분이 힘든 생식기 구멍을 가졌다고 주장한다(이는 거짓일 수 있지만 관객이 판단할 문제로 남겨둔다). 이처럼 이 영화는 다양한 장르가 혼합돼 있지만, 색채로 경계를 허무는 코언에게는 평소와 다를 바 없는 작업이었다.

주인공 니컬러스는 1970년대의 험난한 뉴욕을 헤쳐나간다. 문화적으로 풍요로웠던 이 시기는 그야말로 영화가 쏟아져 나왔던 시기로, 여전히 대중의 향수를 불러일으킨다. 코언은 범죄가 난무하는 쓰레기 소굴에서 매력을 발견하고 이 영화를 만든다. 니컬러스의 수사 활동은 도시에 사는 사람만이 좋아할 법한 활기찬 도시를 배경으로 한다. 색채는 강하지 않으면서도 생동감이 넘치고, 하늘 위로 높이 솟은 회갈색의 빌딩 숲은 마치 동시대 화가 마크 로스코의 면 분할 그림 같은 인상을 준다. 하지만 점차 공포 장르의 성격이 짙어지면서 코언은 평범한 도시에 어울리지 않는 빨간색과 초록색을 삽입한다. 이는 니컬러스가 광신도 교주의 정신 나간 엄마와 끔찍한 대결을 벌이다가 그녀를 결국 죽음에 이르게 하는 장면에서 나타난다(기독교의 경건함을 심문하는 영화에서 크리스마스를 상징하는 두 색채가 위험의 전조로 등장한 것은 결코 우연이 아니다).

수사물로 끝나는가 싶던 영화는 다시 장르를 바꾼다. 니컬러스는 자칭 메시아라는 교주를 쫓아 그의 은신처인 보일러실로 향한다. 지옥과 유사한 배경 탓에 그곳은 얼핏 지옥으로 보이기도 하지만, 코언은 빨간색이나 주황색 대신 노란색을 사용했다. 극도의 명암 대비와 레몬빛의 노출은 니컬러스를 납치하려는 UFO의 존재를 암시한다. 특징적인 시각적 효과로 변화를 표시함으로써 영화는 공상과학의 영역으로 자연스레 진입한다. 니컬러스가 세뇌를 당하는 마지막 장면에서 관객은 그가 처음에 그랬던 것처럼 방향 감각을 잃은 채 남게 된다.

#eed855
R238 G216 B85

#644e30
R100 G78 B48

#332800
R51 G40 B00

#71867E
R113 G134 B126

#6A695E
R106 G105 B94

#504743
R80 G71 B67

죽음의 춤사위
THE DANSE MACABRE

서스페리아
SUSPIRIA

다리오 아르젠토
1977년

다리오 아르젠토의 공포 영화 중 가장 명작으로 꼽히는 작품. 무수한 죽음이 영화를 뒤덮고 있지만 가장 중요한 죽음은 화면 밖에서 발생한다. 엄격하기로 소문난 독일 무용학교로 유학 온 미국인 수지 배니언은 자신의 스승이 마녀라는 사실을 모른 채 엄청난 고난을 겪는다. 아르젠토는 오페라 형태의 장송곡을 배경음악으로 삽입해 당시 급격히 쇠퇴하던 테크니컬러의 종말을 예고했다. 아르젠토는 「서스페리아」가 테크니컬러 기법으로 제작된 마지막 영화가 될 것임을 알고 있었다. 영화는 로마에 남은 마지막 기계를 사용해서 테크니컬러로 제작됐고, 아주 화려하게 개봉했다. 아르젠토는 일반적인 감광유제 기반 가공법 대신 보다 안정적인 염료를 활용한 특수 침지법을 사용해 새로운 수준의 공포감을 표현해 낼 수 있었다(이는 「바람과 함께 사라지다」에 사용된 기법이기도 하다). 그렇게 교내의 리허설 홀과 잘 꾸며진 라운지는 배니언이 탈출할 수 없는 유령의 집으로 변모한다.

아르젠토는 공포영화의 대가 허셸 고든 루이스가 모든 유형 장면에 사용한 피의 색감을 추구했지만, 초현실적인 분위기에 맞게 더 밝은 색을 가미해 다양하게 활용했다. 탄츠 무용학교의 외관, 교내의 몇 가지 포인트 벽, 스테인드글라스 창문, 금지된 성소로 이어지는 복도에 드리운 커튼에서는 공통적으로 형광 보랏빛이 입체적으로 튀어 오른다. 출처를 알 수 없는 곳에서 스며드는 파란색, 초록색, 노란색 불빛은 배니언이 안전하다고 느낄 만한 현실의 모든 기반을 없애버린다.

아르젠토는 그나마 아직 시간이 있을 때 테크니컬러의 수명을 최대한 늘리고 싶었다. 한 인터뷰에서 그는 이렇게 말했다. "디즈니 「백설공주」의 색감을 재현하고자 노력했다. 테크니컬러는 처음부터 차분한 색조가 부족하고, 중간에 툭 끊기는 만화처럼 뉘앙스가 없다는 평이 있었다."

아르젠토는 보이는 것이 보이지 않는 것보다 훨씬 더 무서울 수 있다는 전제에서 출발해 공포영화의 관습을 깨트렸다. 그가 빛과 색채를 연출한 방식은 매우 정확하고 사실적이었기에, 2018년 「서스페리아」의 리메이크작을 만든 루카 과다니노는 전작을 능가하려는 시도는 처음부터 하지 않았다. 대신 최대한 다른 방향으로 나아갔다. 원작의 광채만 차용했을 뿐 차분한 갈색과 잿빛 회색으로 어둠이 만연한 분위기를 연출해서 전혀 다른 느낌을 자아냈다. 아르젠토는 무의식의 깊은 곳에서부터 모방할 수 없는 색채를 끌어내 영화가 끝난 후에도 좀처럼 헤어 나올 수 없는 밤의 공포로 관객을 몰아넣었다.

#6583B9
R101 G131 B185

#8A3733
R138 G55 B51

#3A1A04
R58 G26 B4

#EDDC55
R237 G220 B85

#93B95A
R147 G185 B90

전쟁은 지옥이다

WAR IS HELL

란

RAN

구로사와 아키라
1985년

20세기 중반, 일본 영화를 전 세계에 알린 구로사와 아키라는 영화 인생 후반기에 접어들며 자본금과 공동제작자를 해외에서 유치해야 하는 힘든 상황에 처했다. 그렇다고 완벽을 향한 그의 광적인 욕구는 좀처럼 줄어들지 않았고, 컬러영화로 전환하는 흐름은 오히려 더 많은 것을 탐구할 기회가 됐다. 구로사와의 마지막 사무라이 서사시 「란」은 프랑스와의 합작 영화다. 그는 150억 원에 달하는 금액을 제작비로 요구했다. 당시로서는 일본 영화 역사상 가장 큰 규모로, 일본 최대의 활화산인 아소산이 자리한 평원에서 엑스트라 1,000여 명과 말 200필을 동원해 촬영했다. 이곳에서 그는 녹색의 황무지에서부터 검은 평지에 이르기까지 다양한 색채를 활용해, 티탄족의 충돌 이야기만큼이나 영화를 신성하게 보이도록 연출했다.

봉건시대 군벌 간 권력 다툼을 그린 이 영화의 큰 줄거리는 셰익스피어의 「리어왕」을 그대로 따른다. 노쇠한 영주가 자신의 영지를 세 아들에게 분할해 주고, 아들들은 왕좌를 차지하기 위해 다툰다. 계속되는 전쟁 속 삼형제의 군대와 사리사욕을 채우려는 소수의 작전 요원은 덫에 빠진다. 사방에서 중앙을 향해 돌격하는 혼돈은 색채로 긴밀히 연결된다(영화 제목의 '란'은 혼돈, 전쟁, 병란 등을 뜻한다). 세 아들과 각 부대는 전투복 색으로 아군과 적군을 구분한다. 장남 타로는 노란색, 차남 지로는 빨간색, 막내 사부로는 파란색이다. 삼원색의 움직임과 형태는 흰색(노랑, 빨강, 파랑을 만드는 기본 색상) 의상에 빨간색(그의 유산을 더럽히는 무고한 피를 상징)으로 포인트를 준 아버지 히데토라와 세 아들의 관계에 단서를 제공한다. 지로와 타로 연합군이 유산으로 물려받을 세 개의 성 중 하나를 함락하고 히데토라가 비틀거리며 걸어 나오자, 양쪽 군대는 홍해처럼 갈라지며 길을 터준다. 노랑과 빨강으로 갈라진 길은 비록 배신한 상황에서도 아버지를 향한 존경심만큼은 여전함을 나타낸다. 전투복을 디자인한 와다 에미는 이 작품으로 오스카 수상의 영예를 안았다.

구로사와는 색을 단순히 표현의 수단이 아닌 아름다움의 원천으로 여겼다. 한때 그는 후기 인상파 화가 반 고흐에게 깊이 매료돼 차기작 「꿈(1990)」에 마틴 스코세이지가 분한 고흐를 등장시키기도 했다. 이처럼 색에 대한 구로사와의 야망은 현지 촬영으로 수 킬로미터에 이르는 피사계 심도,[35] 산이 멀어질수록 점점 옅은 푸른색으로 변하는 효과 등으로 십분 충족됐다. 탄탄한 토대 위에 거대한 와이드 샷을 배치해 구로사와는 형제의 난을 마치 반신반인의 존재들이 불멸을 향해 격렬히 싸우는 듯한 장면으로 바꿔놓았다. 전능자의 기운이 느껴지는 이 장면은 그리스 로마 신화 속 올림포스산에서 떨어진 벼락을 연상케 한다.

#669894
R102 G152 B148

#C19378
R193 G147 B120

#C7AC4F
R199 G172 B79

#495B33
R73 G91 B51

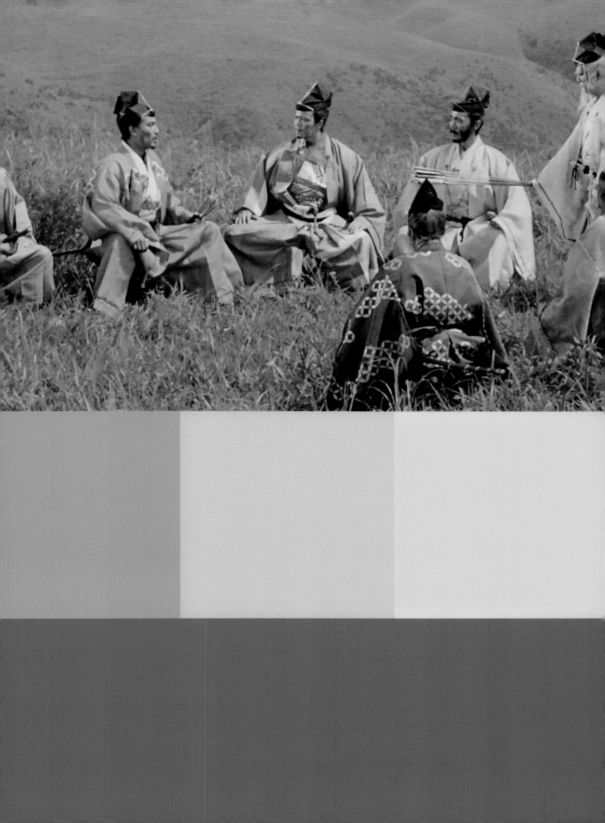

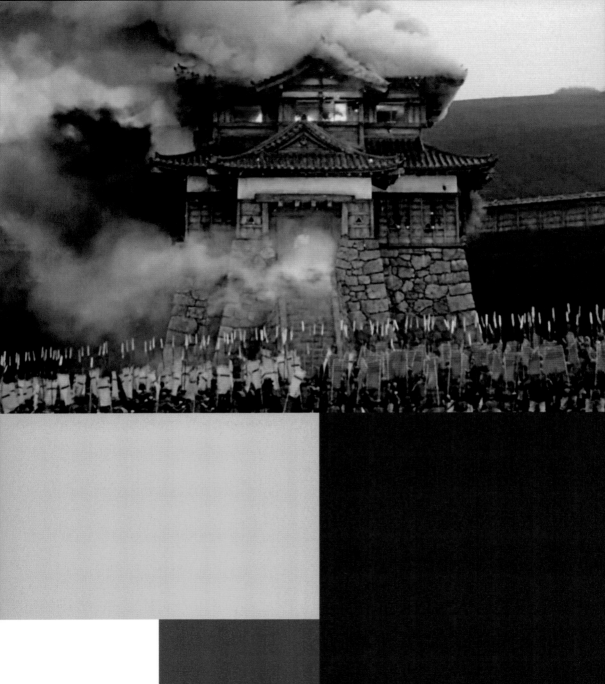

#C7A73F
R199 G167 B63

#39433B
R57 G67 B59

#7C3127
R124 G49 B39

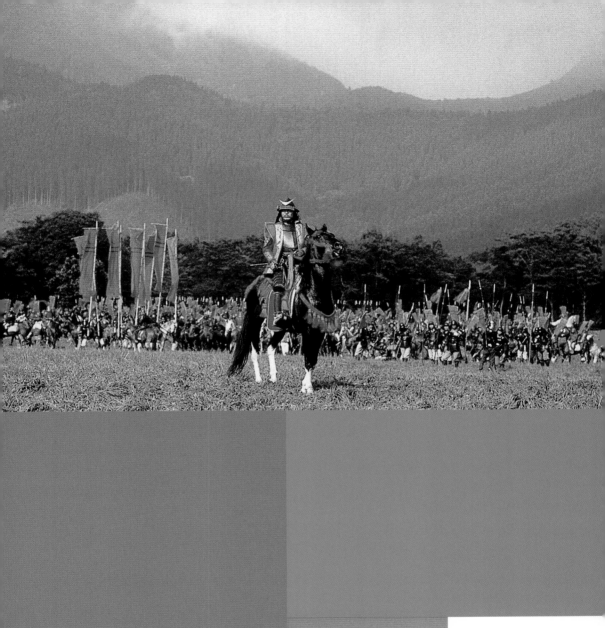

#6888AD
R104 G136 B173

#649F69
R100 G159 B105

#CA6856
R202 G104 B86

3 새로운 시대의 도래

MAKING A STATEMENT

데이비드 린치의 「인랜드 엠파이어」에 출연한 로라 던.

이스트먼컬러 필름의 출시는 장편영화를 제작할 만한 전문적인 소양을 갖춘 사람이라면 누구나 컬러 필름으로 촬영할 수 있는 시대가 열렸음을 의미했다. 다음 단계는 일반 대중에게로의 확산이었다. 이제 크리스마스 아침의 설렘을 기억하고 싶은 사람이라면 누구나 컬러로 촬영할 수 있었다. 슈퍼 8 카메라(8mm 필름 스톡에서 따온 이름으로 주요 영화는 보통 35mm 또는 65mm로 촬영됐다)는 홈 무비**36**의 물결로 이어졌다. 하지만 단점도 있었다. 일회용 릴의 가격이 비싼 것은 말할 것도 없고, 필름 현상 과정에 문제가 생기거나 재생하기까지 처리 기간이 오래 걸렸다. 이 같은 문제는 1980~1990년대에 아마추어용 디지털 비디오테이프가 보급되면서 자연스레 해결됐다. 비디오테이프는 빛과 색의 패턴을 자성을 띤 스트립에 전하 패턴으로 기록했다. 1970년대부터 제작자들은 더 큰 규모의 테이프 헤드**37**를 공식적으로 도입했지만, 실제로 이를 활용한 영화가 출시되진 않았다. MiniDV 테이프는 저렴하고, 덮어쓸 수도 있으며 빨간색 버튼으로 녹화한 것은 언제든지 재생할 수 있었다.

그러나 한 가지 문제는 캠코더로 촬영한 영상이 당시 사람들이 인식하던 영화와는 큰 차이가 있었다는 점이다. 움직임이 흔들리고 끊기기도 했고, 빛은 불규칙하고 예측할 수 없었다. 색도 엉망이었다. 최악의 경우, 건조기를 돌린 듯 제대로 보이는 게 아무것도 없었다. 뿌옇고 희미한 영상은 행복한 순간의 기억을 모욕하는 것 같았다(영화 옹호론자 폴 토머스 앤더슨의 1997년 작품 「부기 나이트」에서 1980년 새해 전야에 비디오테이프를 켜는 장면은 포르노 산업 황금기의 종말을 예고한다). 하지만 일부 감독은 조롱의 대상이던 MiniDV의 미학에 과감히 도전했다. 데이비드 린치의 「인랜드 엠파이어(2006)」, 스파이크 리의 「뱀부즐드(2000)」, 토마스 빈터베르의 「셀레브레이션(1998)」 같은 영화가 대표적인데, 이들은 색채를 제대로 전달하기 힘든 이 방식을 실험했다. 그러나 소파에 앉아 편히 작품을 보기 원하는 시청자들은 열등한 표준에 적응해 갔다. 여기에는 큰 용량을 통해 영사기 없이도 영화 감상이 가능하게 한 최초의 미디어 포맷 VHS와 베타맥스 테이프의 출시가 한몫했다.

이렇듯 영화계는 분열됐으나 이에 따른 장점도 있었다. 바로 독립영화에 빅뱅이 일어났다는 점이다. 대중에게 사랑받아야한다는 명목 아래 기업형 영화사가 강요해 온 색채에서 영화 제작자들은 한층 자유로워질 수 있었다. 데이비드 핀처의 영화 「세븐」(128쪽)은 당시 인디 영화 배급사였던 뉴라인 시네마(2008년 워너 브러더스에 인수됨)와 대립각을 세운 끝에 비극적 결말을 고수했다. 그 악랄한 비관주의를 표현해 낸, 깨진 유리와 같은 거친 질감은 상당한 호평을 받았다. 이와 함께 퀴어 영화는 이성애 중심주의에 대한 반작용으로 주목받았다. 특히 「블루」(116쪽)와 「하지만 나는 치어리더예요」(142쪽)는 색채를 활용한 파격적인 연출은 펑크적인 비순응주의 본능을 표방했다.

그즈음 할리우드는 정체성의 위기에 빠져 있었다. 이를 극복할 방안으로, 1990년대 초반의 할리우드는 구식 스타일을 재해석한 영화를 선보였다. 「딕 트레이시」(112쪽)는 펄프 픽션**38**을, 「쉰들러 리스트」(118쪽)는 마이클 커티스를 떠올리게 했다. 그리고 1990년대의 후반은 곧 다가올 디지털 시대를 예고하는 차가운 색감의 영화로 마무리했다. 대표적으로 2000년도에 개봉한 「트래픽」(150쪽)과 「글래디에이터」는 각각 갱스터 장르와 무협 장르의 서사시를 새롭게 선보였다.

통찰력을 조금만 발휘해 보면, 이때가 바로 현대 영화 산업의 시작점이었음을 알 수 있다. 끊임없이 변화하는 권력 서열, 점점 더 빨라지는 기술 발전이 격변의 시발점이었던 셈이다. 영화에 대한 전문적인 식견이 없다고 해도 1945년과 1955년에 묘사된 빨간색의 차이는 1985년과 1995년의 빨간색 차이에 비하면 미미하다는 것을 쉽게 인지할 수 있다. 이 같은 기술 차이는 과거 10년에서 5년 이내로 좁혀지고 있다. 머지않아 비디오테이프 시대와 그로 인해 촉발된 다양성이 유행하는 시대는 완전히 무너질 수도 있다. '순간의 유행'은 결코 오래가지 못할 것이다.

너무 뻔한 질문이긴 하지만, 색을 어떻게 이야기해야 할까? 예를 들어 파란색과 비교해서 '빨간색'을 정량화하기란 매우 어렵다. 다홍색과 진홍색은 또 어떻게 다른가? 색채 이론이라고 알려진 학제 간의 연구 결과는 색채가 어떻게 형성되고 측정되며 결합하는지를 다룬 연구에 어느 정도 정확성을 부여한다. 19세기의 이론가 미셸 외젠 슈브뢸과 찰스 앨버트 킬리는 색의 세 가지 기본 속성인 명도(밝음과 어두움을 표현), 채도(선명함과 탁함을 표현), 색조(색이 속한 계열)를 분리해 색을 구분하는 토대를 마련했다. 이 무렵, 킬리는 최초의 슬라이드 영사기 '매직 랜턴'으로 추상적인 색채를 표현하면서 아방가르드 영화에 처음으로 진출했다. 그는 내러티브를 배제했고 기하학적인 반복을 선호했다. 전구의 불이 꺼지면 관객의 눈에 정반대 색의 잔상이 남도록 해서 관객을 놀라게 했다. 이는 색채가 무의식적, 심지어는 생물학적 수준에서 관객의 자동 반응을 유도할 수 있음을 의미한다. 오늘날에도 여전히 통용되는 개념이다.

이 책도 영화 제작자는 색을 사용해서 감정을 끌어내고 의미를 전달한다는 사실을 전제로 쓰였다. 열렬한 색채 신봉주의자들은 '색에는 깊고 본능적인 연결고리가 있다'고 믿으며, 한발 더 나아가 특정 색이 신체적 방아쇠처럼 작용할 수 있다고 주장하기도 한다. 그러나 과학계에서는 '색채 심리학'의 정당성을 두고 아직 의견이 분분하다. 인구통계학적 요인이나 성장 배경, 사회적 환경 등 개개인마다 영향을 줄 수 있는 요인이 너무 많아 일대일 대응을 복잡하게 만들기 때문이다. 미국 레스토랑의 블루 플레이트 스페셜[39]은 파란색이 사람을 배고프게 한다는 생각에서 만들어진 메뉴다. 맥도날드나 웬디스 등의 햄버거 브랜드가 로고에 빨간색과 노란색을 넣은 것도 같은 이유다. 그러나 색은 메시지를 압축해서 전달할 때 변함없이 사용되는 마케팅 수단이다. 2000년대 미국에서 흰색 포스터 배경에 고딕체로 쓰인 빨간색 대문자는 친근한 가족 코미디를 상징했다. 같은 장르가 프랑스에서는 파란색 배경에 노란색 글자로 표시된 것과 대조적이다.

우리가 평생 미디어를 접하면서 굳어진 연상작용을 영화는 자체적으로 생성하고 작동시킨다는 점에서 색채 이론의 기능을 더 강력하게 뒷받침한다. 이러한 연상 작용은 컬러영화가 등장하기 전부터 존재했다. 가령 무성 서부극에서 흰 모자를 쓴 남자는 영웅이고, 검은 모자를 쓴 남자는 악당이라는 인식 같은 것들 말이다. 그러나 컬러영화가 등장하고부터는 선악을 묘사하는 일이 그리 간단하지 않았다. 영화 제작자들은 따뜻한 색과 차가운 색을 어떻게 활용할지 서로 의견이 엇갈렸다. 예를 들어, 「스타워즈」에서 평화의 수호자 제다이의 라이트세이버는 파란색이나 녹색(내면이 평온하게 하나 됨을 의미)으로 빛나고, 테러리스트 시스의 것은 빨간색(분노와 충동, 불을 의미)으로 빛난다. 그러나 「해리 포터」에서는 소년 마법사 해리의 지팡이가

색채 이론
COLOUR THEORY

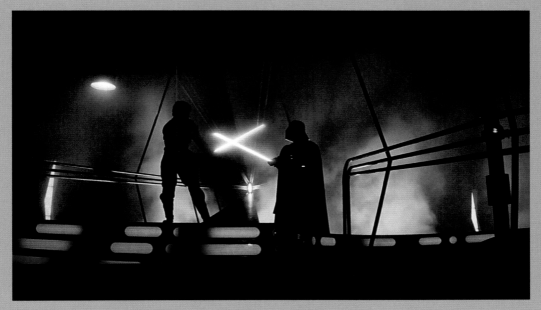

「스타워즈」에 등장하는 서로 다른 색상의 라이트세이버는 선과 악을 나타내기 위해 사용되었다.

빨간색(용맹함을 지닌 고결한 귀족 혈통을 암시)을, 어둠의 군주 볼드모트의 지팡이가 녹색(뱀, 화려함, 독성)을 암시를 띤다. 그러니 색에 대한 결론은 하나로 내리기 어렵다.

색채 이론은 결코 터무니없는 논리가 아니다. 이를 기반으로 '스펙트럼 매핑'을 응용한 분야도 존재한다. 보색(빨간색, 파란색, 노란색 등 원색을 중심으로 아이작 뉴턴이 고안한 색상환에서 서로 반대되는 색)은 대비를 이루며 이른바 '컬러 하모니'를 만들어내며 이는 화면에 생동감을 불어넣어 준다. 주황색과 파란색의 조합은 따뜻함과 차가움이라는 대비되는 성질을 가장 깔끔하게 표현하기 때문에 「매드 맥스: 분노의 도로」(192쪽)를 비롯한 수많은 영화에서 가장 많이 활용되고 있다. 하지만 진취적인 제작자들은 초록색과 빨간색(「신이 내게 말하길」(92쪽)), 노란색과 보라색(「블랙 팬서」(200쪽))의 조합도 적극적으로 활용했다.

색의 배치와 보색을 숙지하는 것은 장면의 요소를 구분하는 것부터 관객의 시선을 제어하기까지 영화 촬영의 팔레트를 구성하는 첫 번째 단계다. 색채 이론은 이론일 뿐이며, 아직 입증되지 않은 부분도 많다. 하지만 매우 귀중한 지적 도구임에는 틀림없다. 영화의 다른 모든 요소와 마찬가지로 우리가 믿는 만큼 색은 현실을 표현한다.

미국의
부패한 단면
ROTTEN AMERICA

블루 벨벳
BLUE VELVET

데이비드 린치
1986년

데이비드 린치는 모든 것이 두 가지 상태로 공존하는 꿈의 모순을 설파한다. 조용하고 작은 마을에서 벌어진 기묘한 이야기에 휘말리는 한 소년의 물질적 자아, 그리고 무의식 속에서 선과 악의 충돌로 나타나는 상징적 자아가 바로 그것이다. 혈기 왕성한 미국 대학생 제프리 보먼트는 잡초가 무성한 럼버턴의 들판에서 잘린 귀 한쪽을 발견한다. 귀의 주인을 찾아 헤매는 가운데 그는 가학피학증이라는 끔찍한 지옥을 마주하고, 순진무구한 옆집 소녀 샌디에게 이렇게 말한다. "오랫동안 숨겨져 있던 뭔가를 보고 있어."

색채로는 자유로운 연상 작용이 가능하기에, 린치는 무한한 가능성을 펼쳐놓고 몽환적인 분위기를 연출할 수 있었다. 빨강과 파랑은 마니교적 관점[40]에서 정반대에 위치한다. 두 색의 상호작용은 잠재의식 차원에서 갈등하는 원초적 에너지를 린치 스타일의 전후 미국을 배경으로 한 누아르 영화[41]로 끌어낸다. 영화는 미국의 번영을 단적으로 보여주는 장면에서 시작한다. 높고 푸른 하늘은 가지런히 정돈된 하얀 울타리로 이어지고, 그 앞에는 가시 돋친 빨간 장미가 꽃을 피우고 있다. 그러나 이어지는 장면에서는 깔끔하게 손질된 정원의 땅속에서 수많은 곤충이 꿈틀거리며 제프리가 어둠 속으로 추락할 것임을 예고한다. 이 가운데 럼버턴에서는 범죄보다 더 사악한 것이 곪아 터지고 있다. 인간다움 그 자체가 위태로운 상황이다. 악의 소용돌이에 압도된 제프리는 순수함을 빼앗기고 이렇게 외친다. "세상엔 왜 이렇게 문제가 많은 걸까?"

제프리는 귀에 얽힌 이야기를 추적하는 과정에서 팜파탈 도로시를 알게 되고, 그녀를 통해 정신병자 강간범 프랭크 부스를 만난다. 제프리와 증오의 화신 프랭크는 도로시의 마음을 차지하기 위해 경합을 벌인다. 저주와 구원의 대결이 도로시의 나이트클럽 공연을 물들인다. 붉은 커튼을 배경으로 푸른 불빛이 아스라이 퍼지는 무대 위, 도로시와 악단이 오프닝 장면보다 더 화려하게 등장하지만, 이내 엄청난 소용돌이에 휘말리고 만다. 빨간 커튼이 도로시의 아파트에 다시 등장하고, 프랭크가 그녀를 폭력적으로 대하는 사이 제프리는 벽장에 숨어 마치 관음증 환자처럼 그 모습을 지켜본다(빨간 커튼은 같은 이데올로기를 더욱 깊이 있게 다룬 린치의 텔레비전 시리즈 「트윈 픽스」에도 똑같이 등장한다). 꿈에서처럼 우리는 결코 두려움에서 벗어날 수 없다. 두려움은 모습을 바꿔가며 늘 우리 등 뒤에서 한 걸음씩 다가온다.

#445086
R68 G80 B134

#A5CDD9
R165 G205 B207

#9D5468
R157 G84 B104

#281E00
R40 G30 B0

#442D20
R68 G45 B32

#BEA780
R190 G167 B128

만화를 영화로
THE TRUE COMIC BOOK MOVIE

딕 트레이시
DICK TRACY

워런 비티
1990년

문학으로 평가받기 전까지, 혹은 수조 원대의 가치를 창출하기 전까지만 해도, 만화는 아이들이 기도나 공부, 일을 피하고 싶을 때 읽는 '시간 때우기용 도피처' 정도로 여겨졌다. 하지만 워런 비티는 무모할 정도로 많은 예산을 투입해서 만화 「딕 트레이시」를 완전히 가치 있게 각색해 동명의 영화로 선보였다. 그즈음 소위 슈퍼히어로 영화의 피로감이 만연한 영화계에 좋은 해독제가 되었다. 감독이자 주연인 비티는 이 영화를 체스터 굴드의 1930년대 원작에 충실하게 제작했고, 이는 비범한 탐정 딕이 연루되는 각종 사건보다 오히려 전반적인 영화의 독특한 설계에서 더욱 잘 드러난다(여성만 살인하는 연쇄살인범이 아내와 입양한 아이와 함께 정착하는 장면은 바람기를 거두고 한 여성에게 정착한 비티가 자신의 결혼을 둘러싼 타블로이드 보도를 향해 보내는 자조 섞인 비판이었다).

신문 《디트로이트 미러》 연재에서 탄생한 딕 트레이시 캐릭터는 이후 델 코믹스에서 출간한 '포 컬러 코믹스' 등의 만화 시리즈에 등장했다. 포 컬러 코믹스는 청록색, 자홍색, 노란색과 모든 색을 합쳐 만드는 '핵심' 색상인 검은색까지 4가지 색상(CMYK 방식)으로 인쇄됐다. 그러나 비티는 빨강, 초록, 주황, 보라, 파랑, 노랑, 분홍 등 7가지 전통 색상으로 선택의 폭을 넓혔다. 만화 촬영의 변수를 고려하면서 제작팀은 각 장면의 의상과 세트를 단일 색조로 합의했으며, 이러한 제한 내에서 모두가 자유롭게 표현하도록 독려받았다. 촬영감독 비토리오 스토라로는 이렇게 말했다. "이것들은 관객에게 익숙한 색상이 아니었지요." 다리오 아르젠토의 「수정 깃털의 새(1970)」, 프랜시스 포드 코폴라의 「지옥의 묵시록(1979)」, 베르나르도 베르톨루치의 「순응자(1970)」 등 10여 편의 고전영화를 촬영한 그는 "비티는 늘 하고 싶은 대로 다 하고 돈은 나중에 걱정하라고 말했다"며 비티와 작업했던 때를 가장 자유로운 시절로 회상했다. 영화계 인사들이 걸작으로 꼽는 몇몇 장면은 스토라로가 단시간에 뚝딱 촬영한 것이다. 특히 딕이 범죄 현장에서 도망치는 장면은 연속성을 유지하면서도 라임색의 변화무쌍한 모습으로 전환된다.

미국 아카데미상 미술상을 수상한 세트 디자인은 리처드 실버트와 릭 심슨 데코레이터가 함께 작업했으며, 갱단 '두목' 카프리스와 그의 조무래기들을 위한 의상은 밀레나 카노네로가 맡았다. 50여 점의 무광택 그림은 시각 효과 감독 마이클 로이드와 해리슨 엘런쇼가 담당했다. 이들의 작업은 제한된 색채로도 유쾌하고 자유분방한 표현이 얼마든지 가능하다는 것을 보여준다. 현실주의에 얽매이지 않는 작업 방식은 만화는 원래 유희를 위한 것임을 다시 확인시킨다. 비티와 제작팀은 엄격한 규칙을 고수했지만 그들의 결과물은 기술적으로 매우 신비한 느낌을 준다.

#BE8BB2	#B17F3E	#4965A0	#6A8643
R190 G139 B178	R177 G127 B62	R73 G101 B160	R106 G134 B67

#DF9B92
R223 G155 B146

#3A4164
R58 G65 B100

#82B68D
R130 G182 B141

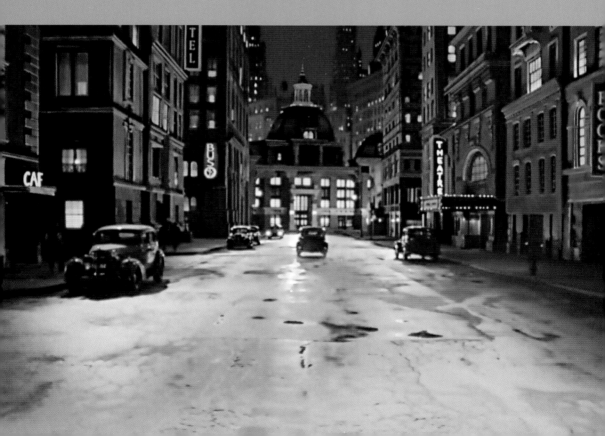

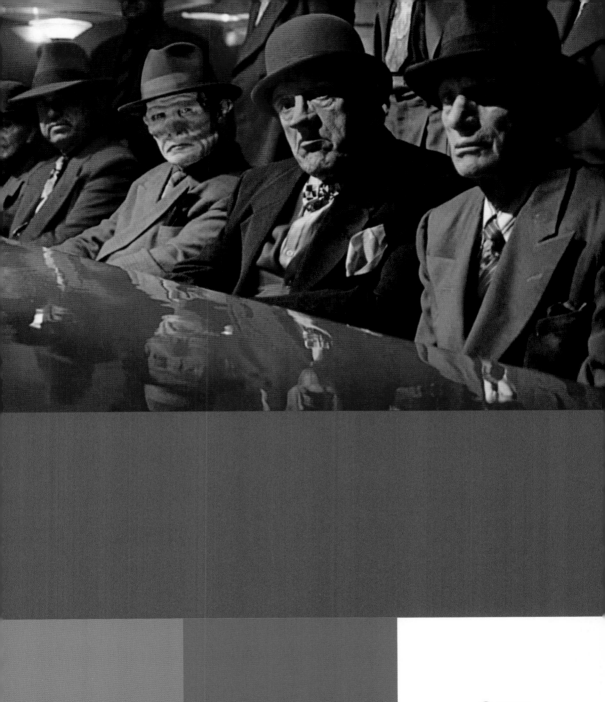

#7F3D3B
R127 G61 B59

#5D7F59
R93 G127 B89

#49605D
R73 G96 B93

유명한, 마지막 말

FAMOUS LAST WORDS

블루
BLUE

데릭 저먼
1993년

1974년, 런던의 테이트 갤러리가 테이트 브리튼과 테이트 모던으로 분리되기 전, 데릭 저먼은 「IKB 79」라는 미술 작품을 보기 위해 이곳에 들렀다. IKB는 '인터내셔널 클랭 블루(International Klein Blue)'의 약자로 프랑스의 화가 이브 클랭이 직접 색을 섞어 캔버스에 그린 것이었다. 작품 속 파란색은 여느 파란색과는 구분되는 색채로 빨강-초록-파랑 스펙트럼에서 0-47-167 좌표로 식별된다. 「IKB 79」는 클랭이 마음의 눈으로 본 색채를 표현하기 위해 똑같은 색으로 그린 그림 200여 점 중 하나다. 그는 중세 회화에서 마돈나의 예복에 사용된 청금석을 떠올렸고, 아콰마린 염료를 갈아서 신성한 색채를 만들어냈다.

저먼은 숨이 막힐 듯 아름다운 이 푸른색을 스크린에 가장 잘 표현하는 방법을 연구하는 데 남은 생을 바쳤다. 이후 20년 동안 파란색과 스케치, 그리고 이를 둘러싼 단편적인 생각을 노트에 가득 채워갔다. 1986년 저먼은 에이즈 양성 판정을 받은 뒤로 시력이 급속도로 나빠지기 시작했다. 그리고 눈앞의 모든 것이 오랫동안 자신의 뇌리를 떠나지 않던 바로 그 색으로 변해가고 있다는 사실에 충격을 받았다. 남은 시간이 그리 많지 않음을 깨달은 그는 유작으로 76분짜리 독백 영화 「블루」를 준비했다. 처음부터 끝까지 미동 없이 이어지는 직사각형의 「IKB」를 배경으로, 저먼과 그의 단골 뮤즈 틸다 스윈턴을 비롯해 가까운 동료들의 낭독이 이어진다. 파란색의 특수성은 죽음, 섹스, 영감, 분노, 강인함, 연약함, 사랑 등 모든 것을 포괄하는 본질로 여겨지는 무한한 편재성과 상반된다.

내레이션을 통해 저먼은 '에이즈로 죽어가는 것'의 비참함을 이야기한다(그는 '에이즈와 함께 살아간다'는 낙관적인 표현을 거부했다). 이는 영국 정부의 방치로 악화된 에이즈의 실상을 가장 직접적으로 보여주는 증거로 여겨진다. 그리고 또한 그가 예술가로서 마지막으로 색채의 신에게 자신을 바치는 일종의 선언이기도 하다. 그는 오프닝에서 이렇게 외친다. "오 파랑이여, 이리 나와라! 오 파랑이여, 일어나라! 오 파랑이여, 승천하라! 오 파랑이여, 들어오라!" 자신을 둘러싼 주변의 모든 것이 무너져 내리는 가운데, 그는 0-47-167을 자궁이자 무덤으로 여겼다. 영국의 방송사 BBC 채널4가 텔레비전에서 이 영화를 중간 광고 없이 방영했을 때, BBC 라디오3에서도 오디오 트랙을 동시 송출했다. 청취자가 원한다면 방송국에 신청해서 방송 중에 감상할 수 있도록 작은 청금색 카드를 받을 수 있었다. 이는 시각적 요소가 단순히 공간을 채우는 것이 아니라는 것을 상기해준다. 서로 분리돼 있어도 「블루」와 파란색은 구분할 수 없었다.

#393C60
R57 G60 B96

한 생명을
구하는 자
HE WHO SAVES ONE LIFE

쉰들러 리스트
SCHINDLER'S LIST

스티븐 스필버그
1993년

상상조차 할 수 없는 홀로코스트의 잔혹함을 시각화하는 일은 매우 위험한 작업이다. 질로 폰테코르보는 「카포(1960)」에 삽입한 단 하나의 추격 장면만으로도 영화 잡지 《카예 뒤 시네마》로부터 엄청난 비난을 받았다. 1980년대 초, 스티븐 스필버그는 한 '쉰들러 유대인'[42]으로부터 오스카 쉰들러의 이야기를 영화로 제작해 보자는 제안을 받았다. 나치 치하에서 수천 명의 생명을 구한 쉰들러를 영화의 소재로 삼는 일이 얼마나 민감한 작업이 될지, 스필버그는 너무나 잘 알고 있었다. 당시 그는 유쾌한 가족 영화를 잘 제작하는 것으로 이름이 나 있었다. 그래서 처음에는 자신보다 한 수 위라고 여겼던 마틴 스코세이지, 로만 폴란스키, 시드니 폴락 등에게 시나리오를 제안했지만, 결국 직접 연출을 맡기로 했다. 일단 마음을 굳힌 스필버그는 노예 해방 이후 인류 최악의 잔학 행위로 기록된 홀로코스트를 세 시간이 넘는 대서사시를 통해 가감 없이, 그러나 유대인에 대한 존중을 담아 정의롭게 그려내겠다고 다짐했다.

이처럼 조심스러운 경외심은 야누시 카민스키의 촬영 기법에서 잘 드러난다. 그는 불필요한 장식을 모두 걷어낸, 다큐멘터리 스타일의 흑백 촬영으로 제3제국의 비인간성을 적나라하게 드러냈다. 오스카 쉰들러가 상류층과 어울리던 시절, 할리우드에는 키아로스쿠로[43]를 활용한 촬영 기법이 유행했다. 하지만 이 영화는 그런 기법을 거부하고 쉰들러의 주변에서 자행되는 대량 학살을 어떤 꾸밈도 없이 있는 그대로 재현했다. 프롤로그와 에필로그에서 유대인의 두 가지 의식, 곧 안식일 기도와 쉰들러 묘지의 실제 비석에 돌을 놓는 장면을 제외하면, 스필버그와 카민스키는 이 단색 구도를 딱 한 번 깨트린다. 세 살배기 올리비아 동브로브스카가 연기한 어린 소녀가 때 묻은 빨간 코트를 입고 크라푸크 게토에서 걸어 나오는 장면이다. 영화 후반부에서 관객은 바로 이 코트 덕분에 시체 더미를 불태우는 장면의 수레 위 시신이 바로 그 소녀임을 알아챈다.

소녀의 상징성은 아주 쉽게 설명할 수 있다. 소녀의 천사 같은 얼굴은 곧 유대인의 사라진 순수함을 나타낸다. 그러나 리처드 시켈은 스필버그를 다룬 논문에서 이 소녀는 점점 더 커지는 악에 직면한 상황에서 미국이 선택한 고립주의를 나타낸다고 직설적으로 언급했다. "빨간 코트를 입은 어린 소녀만큼이나 명백했다." 어느 쪽이든, 눈에 띄는 소녀의 모습은 쉰들러에게 회색 군중과는 다르게 독특하고 기억에 남는다. 그는 이 소녀를 통해 무임금 노동을 넘어선 유대인의 삶의 가치를 이해하게 된다. 소녀는 한 인간이었고, 이러한 개성의 표현은 유대인의 삶을 일부러 외면했던 외부인들의 의도를 무너뜨린다.

#B95361
R185 G83 B87

#000000
R0 G0 B0

#B7B9B4
R183 G185 B180

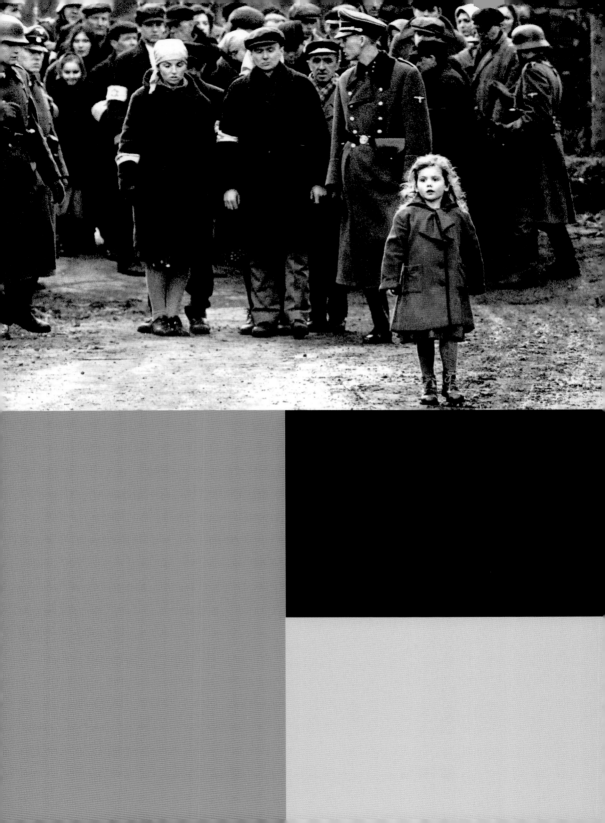

3인 3색

A TRICOLOUR THREEFER

세 가지 색 3부작

THREE COLOURS TRILOGY

크시슈토프 키에슬로프스키
1993년~1994년

프랑스의 국가적 성격을 다룬 영화 중에서는 폴란드 태생의 비관론적 인본주의자 크시슈토프 키에슬로프스키의 표현이 가장 인상적으로 평가된다. '세 가지 색 3부작'은 프랑스 혁명의 이념인 자유, 평등, 박애의 개념을 아이러니하게 변형하고 있다. 영화에서 자유는 우리를 옭아매는 모든 것을 받아들여야만 얻을 수 있는 것으로 묘사된다. 평등은 복수의 형태로 나타나며, 박애는 은퇴한 판사와 유쾌한 패션모델 사이의 다소 전투적인 유대감 속에서 피어난다. 키에슬로프스키는 프랑스 국기의 삼색 줄무늬를 사용해 모호함을 유희적으로 표현하는데, 이는 원초적인 생명력을 발산할 만큼 심오하고 눈부신 의미를 담고 있다.

세 편의 영화는 제목부터 시작해 뾰족하게, 혹은 몰입감 있는 방식으로 매우 중요한 의미를 지닌 각 색깔을 드러낸다. 첫 번째 작품 「블루」는 갑작스러운 자동차 사고로 남편과 아들을 잃은 줄리(쥘리에트 비노슈 분)의 이야기로 시작된다. 줄리는 주변 사람들과 관계를 모두 단절함으로써 정서적으로 황폐해지는 것을 막아내려 하지만, 과거는 마치 덩굴손처럼 뻗어오며 그녀의 목을 죄어온다. 새 아파트로 이사할 때 그녀는 이전 집에서 푸른 구슬이 달린 모빌 딱 하나만 챙겨오는데, 그 색은 그녀의 삶에 점점 스며든다. 슬픔이 파도처럼 밀려들 때, 죽은 남편과 함께 만든 음악 속에서 모든 것을 잊은 듯한 그녀의 눈빛은 코발트빛으로 물든다.

반대로 「화이트」는 결혼식 날 눈부시게 빛나는 쥘리 델피의 보드라운 얼굴에서 시작한다. 하지만 이내 영화는 델피와 이혼 후 가난과 절망의 나락으로 떨어지는 전 남편의 몰락을 추적한다. 파리에서 고국 폴란드로 돌아가는 그의 암울한 여정은 미색으로 표현되어 길가를 뒤덮은 더러운 눈과 쌍을 이룬다. 마치 모든 것을 집어삼키는 우울함을 보는 듯하다. 하지만 결혼식 날에 대한 그의 기억은 흰색을 가장 순수한 색으로 바꿔놓았다.

이는 「레드」 포스터 속 진한 주홍색과 이렌 자코브의 창백한 안색이 대비되는 것과 닮아 있다. 이렌과 초로의 판사는 영원한 행복을 향한 공통된 열망으로 우정을 쌓아간다. 그리고 그 험난한 여정에는 암묵적으로 조롱하거나 위로하는 붉은색 소품이 곳곳에 배치돼 있다. 키에슬로프스키가 그려낸 프랑스에 담긴 작은 우주에는 절대적 존재의 신비로운 손길이 남아 있지만, 색깔로 구분한 힌트가 곳곳에 숨겨져 있다.

#5496CE
R84 G150 B206

#DAEAED
R218 G234 B237

#3D5794
R61 G87 B148

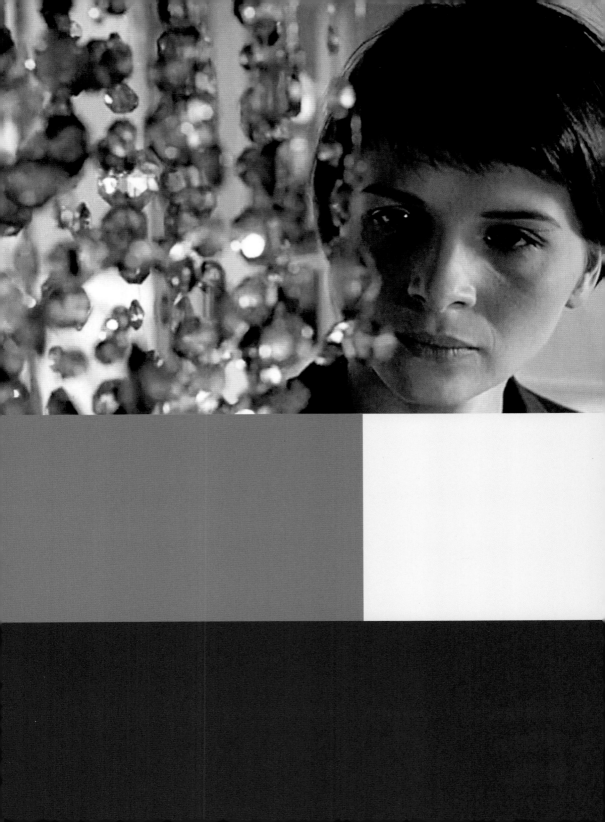

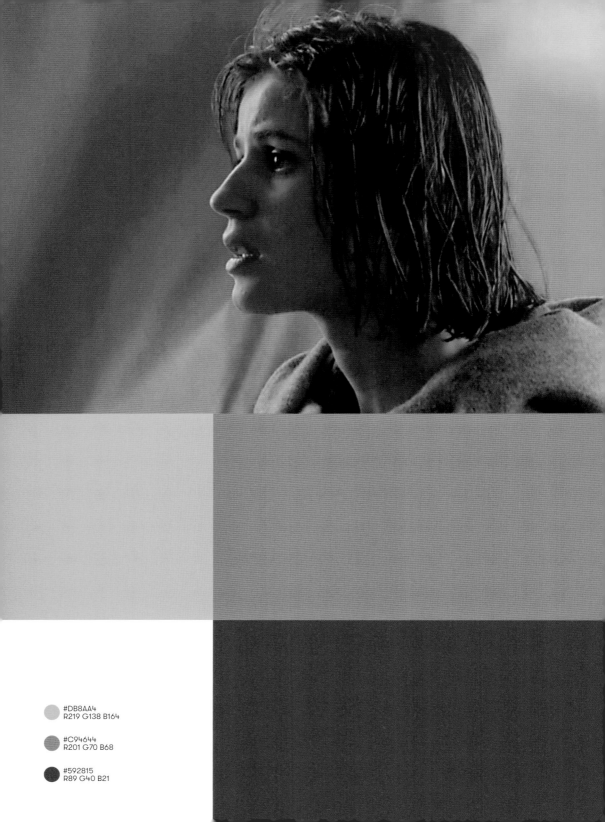

#DB8AA4
R219 G138 B164

#C94644
R201 G70 B68

#592815
R89 G40 B21

#CCC4BE
R204 G196 B190

#84705C
R132 G112 B92

#90887C
R144 G136 B124

도시남녀의 사랑

HEARTSICK IN THE CITY

중경삼림

CHUNGKING EXPRESS

왕가위
1994년 작

"모든 나뭇잎은 갈색이고, 하늘은 회색이네." 가수 마마스 앤 파파스의 히트곡 「캘리포니아 드리밍」의 첫 소절이다. 이 노래는 분식집 종업원으로 분한 왕페이가 떠나간 연인을 잊지 못하는 남자를 남몰래 짝사랑하는 로맨스에서 반복 재생된다. 노래 속 가사처럼, 왕페이는 지루한 일상에서 벗어나 다채로운 빛깔을 띤 휴양지로 여행을 떠난다. 남자에 대한 마음은 정리하고서. 왕가위가 두 폭의 그림으로 그려낸 이 도시는 비로 흠뻑 젖어 있다. 이곳 사람들은 모두 자신의 욕망에서 달아나 피난처를 찾고자 하지만, 시간이 지나면서 자신이 진정으로 원하는 사람이 곧 피난처임을 받아들인다.

왕가위의 열렬한 팬으로 알려진 쿠엔틴 타란티노가 「중경삼림」을 미국에 배급시키려고 발 벗고 나서며 왕가위의 이름이 세계적으로 알려지기 시작했다. 이 영화는 말로 표현할 수 없을 만큼 열정적인 관계를 중심으로 전개된다. 두 남녀가 같은 공간에 있는 것만으로도 온 세상이 감성으로 메워지는 사랑의 열병을 자연스레 담아냈다. 란콰이퐁 지역의 산업화된 도시는 온통 회색빛으로 가득하고, 밤거리 포장마차의 희미한 불빛만이 거리를 비추는 듯하다. 하지만 두 인물이 만나면 왕가위가 '햇살', '밝음', '사랑스러움'으로 묘사하는 색채를 발산한다. 그는 이런 만남의 밑바닥에 깔린 잔잔한 슬픔을 파랑, 보라, 초록의 시원한 색감으로 표현한다. 이때 「캘리포니아 드리밍」 같은 감미로운 노래가 단조로 삽입된다. 그래서 예고 없이 훅 찾아오는 순간마저 자연스럽다. 바텀즈 업 클럽의 주황색 불빛 아래서 만나는 경찰과 매혹적인 마약상처럼.

색채를 다루는 지극히 개인적인 관점은 왕가위 작품에서 핵심적인 요소로 작품을 둘러싼 계속되는 '대화'에서도 드러난다. 홈 비디오가 출시되고 북미 배급사의 재편집 작업이 이어지면서 그의 작품은 어떤 영화보다도 다양한 버전이 존재한다. 왕가위의 열렬한 팬들을 위해 크라이테리언은 더 자연스럽게 영상을 마무리하고자 콘트라스트를 줄이는 등 재작업을 마치고 '왕가위의 세계' 4K 화질 박스 세트를 출시하며 화제를 모았다. 작업은 감독이 직접 진행했지만, 이를 두고 영화는 무한히 변화하는 실체라고 개방적으로 생각하는 사람들과 원작의 거친 빛을 잃었다고 한탄하는 사람들 사이에 논란이 일었다. 영화는 어느 쪽도 부정하지 않는다. 다만, 꿈의 도시 로스앤젤레스보다 가까이에 있는, 편안한 휴식처에 대한 주관적인 그림을 그릴 수 있도록 돕는다.

●	#434970
R67 G73 B112

●	#6672A8
R102 G114 B168

○	#F3DEA9
R243 G222 B169

#433F2A
R67 G63 B42

#A0793A
R160 G121 B58

#F5E472
R245 G228 B114

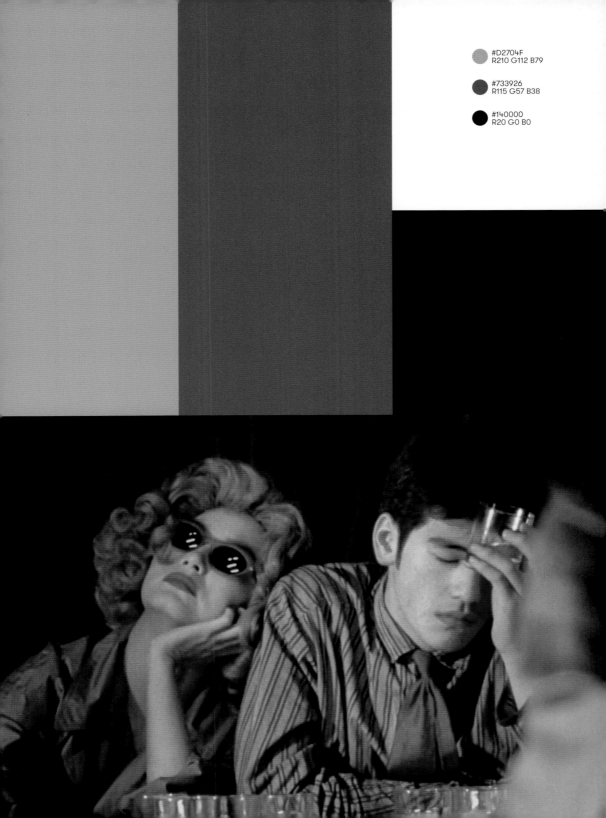

죄악의 도시

THE REAL SIN CITY

세븐
SEVEN

데이비드 핀처
1995년

데이비드 핀처의 초기 작품. 연쇄살인범이 활보하는 익명의 도시(실제로는 로스앤젤레스지만, 도시를 알아볼 수 있는 글자는 모두 가려져 있다)에는 영적으로나 단어의 뜻 그대로나 더러움이라는 두터운 막이 쳐져 있다. 사이코패스 범인은 일곱 가지 치명적 죄악을 따라 자신이 저지른 살인의 흔적을 남긴다. 갈색의 배설물, 검은색의 그을음, 녹색의 토사물 등 각종 오물을 나타낸 색감은 악취가 진동하는 범죄 현장을 효과적으로 드러낸다. 창문마다 대체로 얼룩이 있거나 덧칠이 되어 있고, 신문지가 붙여진 채로 방치되어 있다. 전구나 깨진 벽 장식은 으스스한 그림자를 드리운다. 창문 사이로 밀려오는 햇볕은 내부의 악취를 더욱 선명하게 드러낼 뿐이다. 오랫동안 웅크린 채 방치된 희생자의 시신은 차량용 방향제로도 완전히 덮을 수 없을 정도로 진한 악취를 내뿜고, 손전등 불빛에 스모그가 비칠 만큼 공기는 무겁게 깔려 있다.

프로덕션 디자이너[44] 아서 맥스는 이 음울한 도시가 지닌 영혼의 피폐함을 이렇게 설명했다. "모든 것이 무너지고, 제대로 작동하는 것은 아무것도 없다." 촬영감독 다리우스 콘지의 손에서 묘사된, 도시를 부유하는 악은 허무주의에 기반을 둔 절망에 가깝다. 이 절망은 인간의 잔인함이 겹겹이 쌓여 구원에 대한 희망이 모조리 사라진 상태다. 그러나 시체가 점점 늘어나는 것보다 더 큰 문제는 브래드 피트가 분한 신참 경찰이자 예비 아빠의 타락이다. 누적된 고통이 그를 벼랑 끝으로 내몰아 결정적으로 잔혹한 행동에 이르게 하고, 자신조차 더 이상 어쩌지 못하는 타락의 늪에 빠트린다.

「세븐」은 핀처가 아날로그 촬영 장비의 반응적 특징을 활용한 마지막 영화로, 이후 그는 필름 스톡을 버리고 밀레니엄 시대의 가장 탁월한 디지털 영화 제작자 중 한 명으로 자리매김했다. 영화의 거친 질감과 고대비 색상은 '블리치 바이패스'라는 공정에서 비롯되었다. 이는 필름 현상 시 은 성분을 표백하지 않고 그대로 유지해 컬러 노출 위에 흑백 이미지를 겹쳐서 생성하는 방식이다. 소름 끼치는 오프닝 크레딧 장면은 핀처와 자주 협업하는 록 밴드 나인 인치 네일스의 「클로저」 뮤직비디오에서 차용했다. 녹슨 면도날과 닳아빠진 실을 잡아당기는 바늘 장면을 통해 불쾌감을 효과적으로 표현했다. 연쇄살인범 존 도는 갈라진 손끝으로 살인 프로젝트를 이어나간다.

#7B9697
R123 G150 B151

#C1C2B3
R193 G194 B179

#42443F
R66 G68 B63

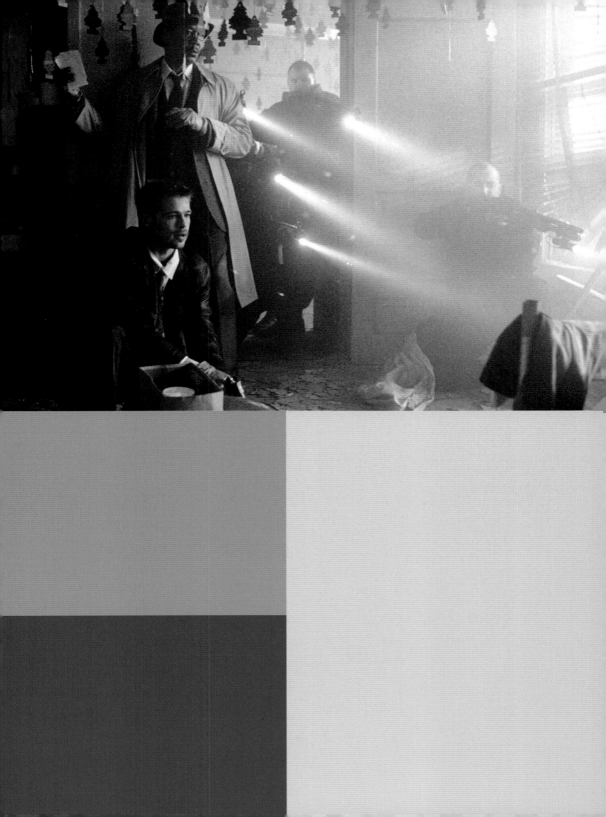

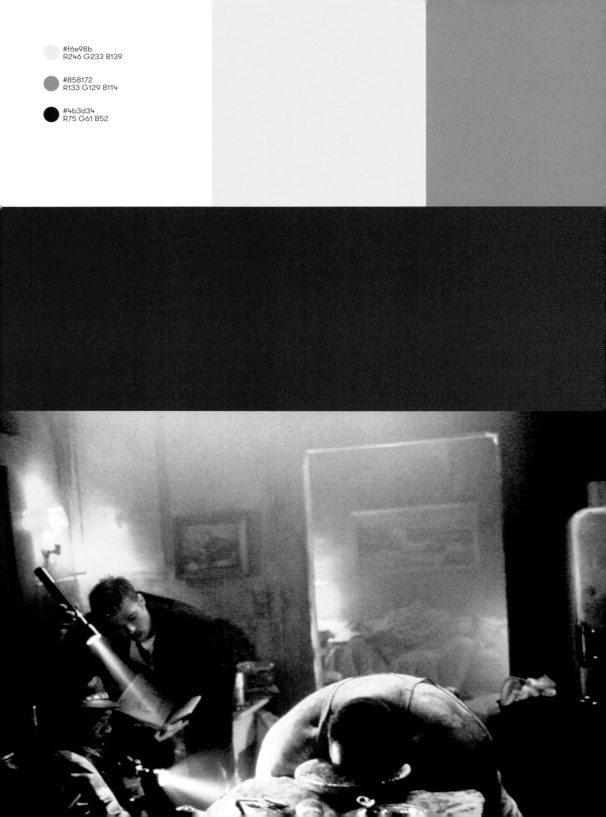

#f6e98b
R246 G233 B139

#858172
R133 G129 B114

#4b3d34
R75 G61 B52

블랙라이트 파워
BLACKLIGHT POWER MOVEMENT

벨리
BELLY

하이프 윌리엄스
1998년

색채만 놓고 보면 미국 영화계에서 가장 대담한 인물인 하이프 윌리엄스는 오랜 기간 뮤직비디오 작업을 해왔다. 투팍 샤커, 미시 엘리엇, 우탱 클랜 등 지난 20년간 힙합 차트 상위 40위권에 든 거의 모든 래퍼의 뮤직비디오를 제작했다. 비교적 최근 작품인 니키 미나즈의 「스투피드 호」나 빅션의 「마빈 앤 샤도네이」 같은 영상에서는 그린 스크린[45] 기술로 미나즈의 입술에 바른 립스틱이 네온 불빛으로 번쩍이게 하는 등 화면 합성 기법을 자유자재로 활용했다. 2010년대 후반에 작업한 영상들이 단색 배경에 얼굴 클로즈업을 강조하는 것은 텔레비전보다 스마트폰 시청 비율이 높다는 것을 보여준다. 그런 윌리엄스에게도 더 큰 차원에서 더 세밀하게 작품을 작업하던 때가 있었다.

그가 처음이자 마지막으로 제작한 장편영화 현장에서는 감독과 제작진 사이에 끊임없는 불화가 발생해 제작 과정에 상당한 차질이 빚어졌다. 상상할 수 있는 모든 어려움이 겹쳐 촬영이 지연됐고 제작비 예산을 초과했다. 게다가 미숙한 배우들은 툭하면 술에 취해 지각하기 일쑤였다. 최종 결과물조차 군데군데 불완전한 구석이 많았지만, 윌리엄스는 당시의 여느 영화보다 독특한 스타일을 구축해 냈다. 영화는 오프닝에서 미학적 규칙을 다시 썼다고 공표한다. 소울 투 소울의 「백투 라이프」의 도발적인 리듬에 맞춰 갱단의 두 젊은이 번스와 신(각각 힙합 천재 DMX와 나스가 분했다)은 나이트클럽을 장악하고 운명에 맞선다. 천장에 설치된 블랙라이트 때문에 나이트클럽의 두 남자는 얼핏 외계인처럼 보이고, 검푸른 피부 속 눈동자는 야광봉처럼 빛난다.

이후 화려한 클럽을 배경으로 한 많은 영화가 윌리엄스의 독특한 쾌락적 표현을 모방한다. 테런스 맬릭의 「나이트 오브 컵스(2015)」, 하모니 코린의 「스프링 브레이커스(2012)」, 샤프디 형제의 「굿 타임(2017)」, 「언컷 젬스(2019)」 등 수많은 영화에서 윌리엄스의 스타일이 완벽히 재현됐다. 블랙라이트를 활용한 것 외에도 그는 프레임을 배열해 한 번에 한두 가지 주요 색상을 강조했는데, 이 또한 그의 대표적인 기법으로 콘셉트를 중시하는 뮤직비디오의 접근법에서 나온 것이다. 비록 영화와의 인연은 더 지속되지 않았지만, 그가 추구한 방식은 영화계에 새로운 시각적 흐름을 가져다주었다. 이후 그는 다시 비주류 랩의 세계로 돌아가 경계를 넘나들며 다양한 시도를 자유롭게 이어나갔다.

#a5cdd5
R165 G205 B213

#455590
R69 G85 B144

#CDD7EC
R205 G215 B236

#383935
R56 G57 B53

눈앞의 섬광

FLASH BEFORE YOUR EYES

박하사탕

이창동
1999년

영화를 구성하는 일곱 챕터 중 첫 번째. 허름한 양복을 입은 한 남자가 강변으로 야유회를 온다. 연락이 끊겼던 그가 20년 만에 동창회에 나타나자 모두 놀란다. 눈에 띄게 몸을 휘청이며 마이크를 잡고 노래한 지 얼마나 지났을까? 그는 근처 기찻길로 올라가 이렇게 외친다. "나 다시 돌아갈래!" 기차의 기적소리를 뚫고 시간은 과거로 흘러간다. 나머지 여섯 챕터는 주인공 영호의 인생에서 '단절'의 의미가 짙은 결정적인 순간을 역순으로 보여주며 이 불가해한 비극의 맥락을 설명한다. 그렇게 거꾸로 가는 시간 속에서 그는 자신을 짓누르는 수많은 짐과 자기 파괴적 요소를 하나씩 벗겨낸다. 마침내 등장한 20년 전 영호의 모습. 앞으로 겪게 될 고난은 전혀 예상하지 못한 채 환하게 웃고 있다. 지친 기색은 찾아볼 수 없다.

자살이라는 비극적 결말을 미리 제시하기에 더욱 아프게 다가오는 이 영화는 영호를 포함해 군부 독재에 시달리는 대한민국 전체의 타락을 주시한다. 「박하사탕」은 색채 면에서는 다른 측면만큼 세심하게 주의를 기울이진 않고, 그저 자연주의적인 표현을 고수한다. 하지만 영화의 시작과 끝이 쌍을 이루고, 점차 차가운 톤에서 따뜻한 톤으로 변화하는 색채는 시간이 역순으로 전개되고 있음을 단적으로 보여준다. 자살로 끝나는 소풍 장면은 낙엽이 무성하고 날씨가 흐린 반면, 회상 장면은 숲속을 물들이는 눈부신 태양 아래서 전개된다. 흐트러진 회색 양복을 입고 죽음을 향해 다가가는 영호의 볼품없는 외양은 그가 자신의 삶을 얼마나 가치 없게 여기는지 암시한다. 그가 경제적으로 어느 정도 자리를 잡았을 때 입는 하늘색 티셔츠는 그의 슬픔이다. 회색 양복 안에 입은 파란색 와이셔츠는 시간의 흐름이 그에게 상처를 단단한 외피 속에 묻어두는 법을 가르쳐주었음을 나타낸다.

시간을 거슬러 가면서 영호는 한국 도심 곳곳에 흩어져 있는, 제대로 작동하지 않는 산업화의 잔재를 온몸으로 겪어낸다. 이는 「붉은 사막」(62쪽)에서처럼 부패와 타락을 암시하는 중성적인 톤으로 표현됐다. 색이 바랜 금속 물질에 둘러싸여 보내는 시간은 모든 것이 죽어 있는 공간에서 유일하게 살아 있는 나무의 희귀함을 강조한다. 자살을 결심한 영호는 마지막으로 진짜 자신의 모습을 느꼈던 장소로 돌아가고, 왜 이곳에서 그러한 모습을 마주할 수밖에 없는지 확인한다. 스무 번의 겨울이 지나고 다시 돌아온 초록빛 봄, 그 가장자리는 마치 다시 찾아 들어가는 요람의 벽처럼 느껴진다.

#978988
R151 G137 B136

#D4CEDE
R212 G206 B222

#8B705E
R139 G112 B94

#425036
R66 G80 B54

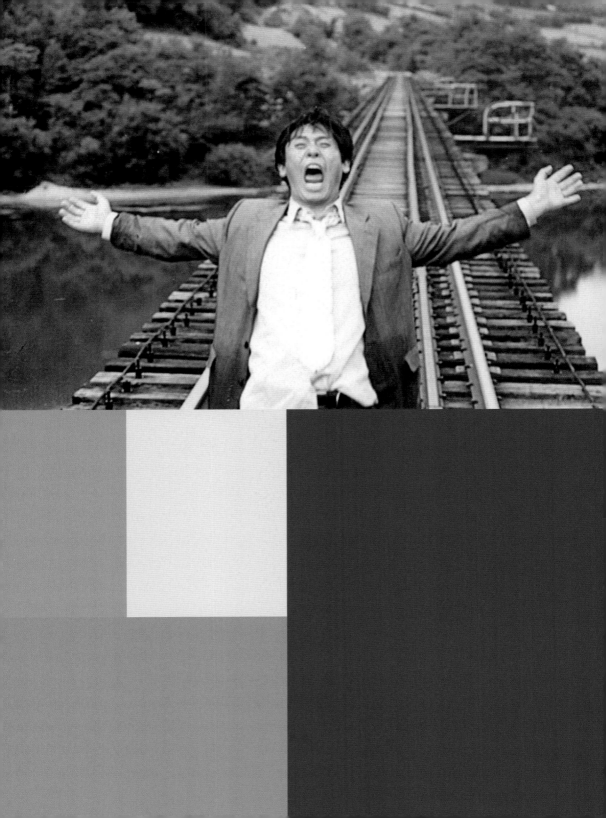

학교 가기엔 너무 멋진
TOO COOL FOR SCHOOL

처녀 자살 소동
THE VIRGIN SUICIDES

소피아 코폴라
1999년

불안감을 그려낸 소피아 코폴라의 영화. 미시간 교외의 부유한 가정에서 자란 남자가 어린 시절 이웃이었던 리스본가의 다섯 자매에 대해 느꼈던 각기 다른 인상을 이야기한다. 자매 중 가장 먼저 자살한 세실리아의 일기를 손에 넣은 이들은 그것을 읽으며 이렇게 말한다. "소녀라는 사실에서 오는 갑갑함, 또 그것이 어떻게 그들의 마음을 적극적이면서도 몽상적으로 만들었는지, 서로 어울리는 색을 구분하는 방법은 어떻게 익히게 되었는지도 따라갈 수 있었다."

10대에게 스타일이란 곧 자기 자신이다. 다양한 종류의 옷을 입어보며 여러 가지 정체성을 시험하는 것이다. 코폴라의 데뷔작인 이 작품은 세심하게 선별된 미학에서 표면적인 것을 중시한다. 엄격한 기독교 가정에서 자란 소녀들은 함께 사용하는 침실을 부드러운 라일락과 분홍색 꽃무늬로 채운다. 자매들은 그렇게 부모의 과잉보호 속에서 세상과 단절된 채 자라고, 자신에게 내재된 성숙한 여성성의 표본을 보여줄 수 있는 물건을 수집한다. 촬영감독 에드 러치먼의 카메라는 고급스러운 미용용품을 응시한다. 마치 금빛 새장 속에 갇힌 까치처럼 귀티 나는 여성을 떠올리게 하는 화려한 색채로 가득하다. 하지만 동양다움이 물씬 느껴지는 부채, 버번위스키와 화이트 와인이 떠오르는 스프레이, 나사식 뚜껑은 모두 파스텔빛으로 바래 열정을 잃은 소녀들이 마구잡이로 쌓아둔 것임을 암시한다. 영화는 대화를 생략함으로써 리스본가의 알 수 없는 분위기를 강조하는데, 코폴라와 러치먼은 이처럼 풀프레임 필터링으로 소통하는 방식을 선호한다.

다섯 자매가 자살한 지 한참 지난 어느 날, 리스본가 둘째 럭스의 사망 원인이기도 한 '질식'을 주제로 무도회가 열린다. 그런데 무도회장에는 인근 지역에서 유출된 폐기물로 악취가 진동한다. 희미한 초록색으로 그려낸 이 악취는 소녀들의 목숨을 앗아 간 지역사회의 진짜 독성을 드러낸다.

코폴라는 전형적인 X세대 인물이지만, 자신이 밀레니얼 세대의 '소녀다움' 개념을 새롭게 정립했다고 주장한다. 소녀다움을 '갈 곳이 없어도 한껏 차려입고 멋을 낸 상태'로 정의한 그녀는 밀레니얼 세대에게 큰 반향을 일으켰다. 이들은 온라인으로 코폴라가 연출한 시각적 효과를 다양한 형태로 수정하고 혼합했다. 리스본 자매들이 세련되고 멋진 화장실용 소품을 쌓아놓았던 것처럼, 사용자들은 텀블러와 같은 사이트에 여러 장의 그림 파일을 수집해 두고 영화 속 빛바랜 느낌의 색상을 자신만의 콘셉트로 재해석했다(광고와 그래픽 디자인에서 흔히 볼 수 있는 '밀레니얼 핑크'라는 연어색이 바로 여기서 비롯됐다). 영화 속 리스본 다섯 자매는 자신들의 졸업식엔 참석하지 못했지만, 그들의 감성은 10대들이 가꾸고 꾸미는 모든 공간에서 살아 숨 쉬고 있다.

#612c29
R97 G44 B41

#7C8BA2
R124 G139 B162

#364251
R54 G66 B81

#A38D8F
R163 G141 B143

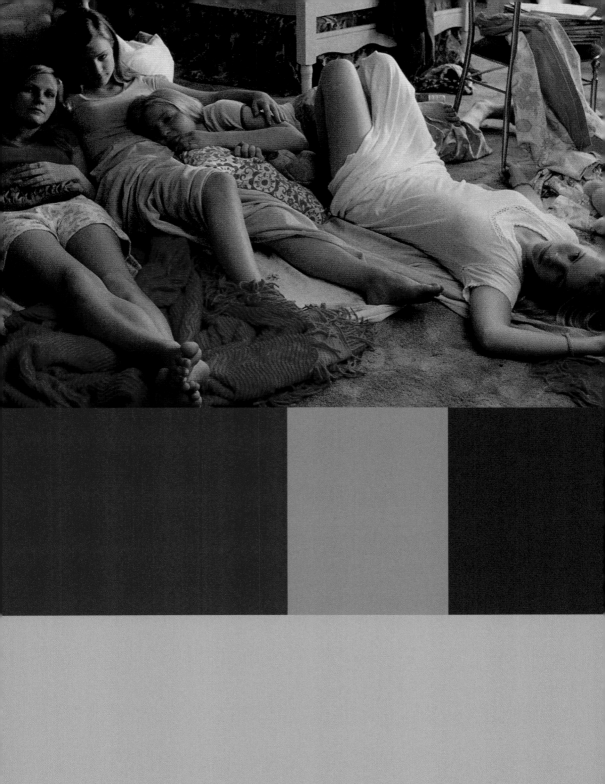

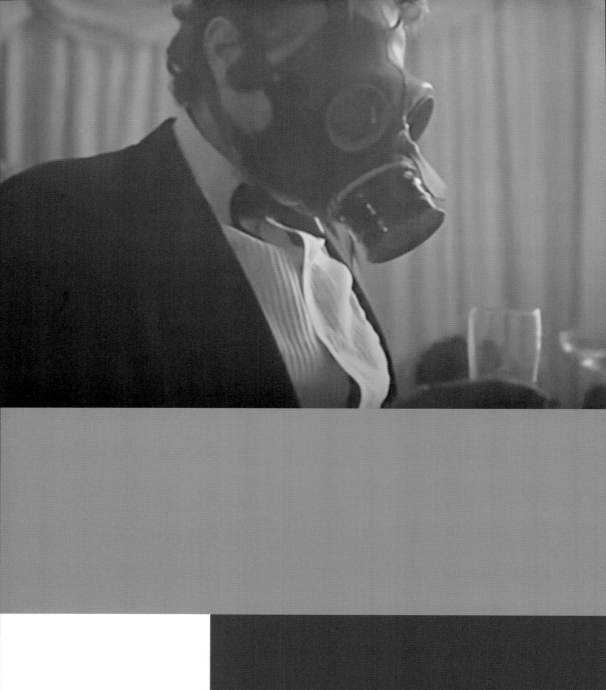

 #6C8354
R108 G131 B84

#333C1A
R51 G60 B26

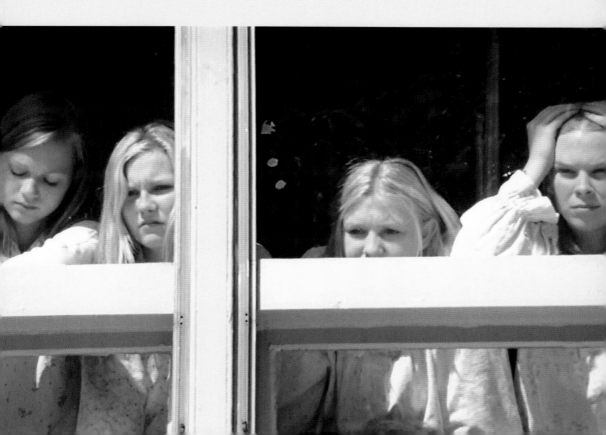

소녀, 소녀, 소녀
GIRLS, GIRLS, GIRLS

하지만 나는
치어리더예요
BUT I'M A CHEERLEADER

제이미 바빗
1999년

동성애 전환 치료 캠프를 배경으로 한 대표적인 퀴어 영화. 캠프 참여자들은 자신의 성 정체성을 누구보다 잘 알고 있지만, 그것을 인정하긴 주저한다. 그럼에도 이른바 '탈동성애'라는 강제적인 자기 부정에 흔들리지는 않는다. 하지만 성별과 성적 취향은 옷차림과 자세, 목소리 톤과 같은 요소를 통해 나타나므로 거짓 페르소나도 실제 페르소나처럼 쉽게 드러나게 마련이다. 치어리딩을 좋아하는 메건에게 이성애는 그저 변장술일 뿐이다. 하지만 채식주의와 멀리사 에서리지[46] 음반, 팀원들이 탐내는 빨간색 미니스커트에 집착하는 모습에 보수적인 부모님과 남자친구는 그녀를 레즈비언으로 의심하기 시작한다. 이들은 결국 메건의 탈동성애를 위해 그녀를 '트루 디렉션'이라는 전환 캠프로 보낸다. 그곳의 상담사들은 메건이 지금껏 자기 자신에게 해왔던 거짓말을 강제로 주입하면 그 거짓말이 결국 현실이 될 수 있다고 믿는다.

극중 등장하는 상담사들(캐시 모리아티와 드랙 아티스트[47] 루폴이 맡았다. 바빗이 우스꽝스러운 코미디를 의도했음이 명백히 드러나는 캐스팅이다)은 어떤 결정적인 사건으로 청소년들이 동성애의 길로 접어든다고 가정한다. 즉, 심리적인 오해로 정반대의 길을 선택한다는 것이다. 그래서 이들을 이성애로 되돌리려면 성 역할을 강화해야 한다고 믿는다. 여성은 청소 같은 집안일을 하고, 남자는 장작을 패는 등 다소 거친 일을 하는 거라고 가르친다. 이 같은 성별 본질주의는 태어나는 순간부터 남자는 파란색, 여자는 분홍색 배냇저고리를 입히는 이분법으로 고착화된다. 여자아이들 옷을 전부 바비 인형을 연상케 하는 핫핑크색으로 입히는 것은 전통적인 여성성을 되찾아주기 위함이다. 여기에 1950년대 주방에서나 볼 법한 옷차림은 재생산을 강요받은 미국식 핵가족을 떠올리게 한다.

온통 분홍색으로 표현되어 우스꽝스러운 세트장은 바빗이 의도한 풍자 효과를 더 잘 표현해 냈다. 호르몬이 마구 분출하는 10대를 밀폐된 공간에 모아두면 감정이 더 격렬해질 뿐이라는 아이러니는 또 다른 아이러니와 맞물린다. 이 공격적인 이성애자 놀이에는 본질적으로 동성애적 요소가 있다는 것인데, 미국의 남성 그룹 빌리지 피플[48]의 '상남자' 스타일은 바로 이 역설에 기반한다. 전환 캠프의 남성 직원들은 의무적으로 파란색 민소매 옷을 입어 Y 염색체를 과시한다. 하지만 반바지 차림과 미소년 같은 뾰로통한 표정은 게이 포르노에서 막 튀어나온 것만 같다. 메건은 직관적으로 여성에 대한 사랑을 느낄 때마다 거부하고자 노력하며 분홍색으로 자신의 본모습을 감추려 했지만, 이는 오히려 메건이 자신감 있는 레즈비언으로 각성하는 계기가 된다.

#D37199
R211 G113 B153

#7D7B83
R125 G123 B131

#A98C9F
R169 G140 B159

#986388
R152 G99 B136

회색이 전부다
GREY MATTERS

2층에서 들려오는 노래
SONGS FROM THE SECOND FLOOR

로이 안데르손
2000년

회색의 나라 스웨덴, 그 안팎의 모습을 그린 영화. 25년간 광고업계에서 활발히 활동한 로이 안데르손이 스톡홀름 중심부에 자신의 스튜디오를 세운 후 처음 선보인 실험 영화. 인생의 끝자락, 사회의 끝자락, 희망의 끝자락에 있는 우리의 모습을 담고 있다. 비참한 굴욕을 맛본 인물들의 얼굴은 깊은 패배감에 젖어 있다. 십자가상을 판매하는 영업사원은 아무도 사지 않는 십자가 더미를 쓰레기장에 던져 버린다. 출근길 기차역에는 몸을 가누지 못하는 사람이 생겨난다. 비행기 승객들은 집채만 한 짐을 싣고 굼벵이처럼 걸어오다가 골프채를 쏟아버린다. 신은 자신의 운명 앞에서 고군분투하는 이 스웨덴 사람들을 그저 모른 척하고 지켜볼 뿐이다. 안데르손의 유쾌한 감각이 아니었다면, 시시포스의 형벌과도 같은 이들의 삶을 바라보기 무척 힘들었을 것이다. 하지만 무표정한 얼굴에 느릿느릿 움직이는 배우들의 연기는 마치 스케치 코미디를 보는 것 같다.

안데르손은 방음시설을 갖춘 개인 스튜디오에서 원하는 대로 마음껏 작업해 나갔다. 때로는 몇 년이 걸리더라도 처음부터 세밀하게 장면을 구성했다. 이 영화는 '디오라마'⁴⁹라는 표현이 어울릴 만큼 입체감이 느껴지는 46개의 장면으로 구성돼 있으며, 단 한 장면을 제외하고는 대사가 없다. 움직이는 모습을 완벽하게 구현하고자 하는 안데르손의 완벽주의는 색채는 물론이고 의상, 분장, 세트에서도 그대로 나타난다. 스칸디나비아풍의 회색이 영화 전반에 짙게 깔려 있고, 허옇다 못해 푸른빛이 감도는 파운데이션을 바른 배우들의 모습은 얼핏 보면 좀비 같다. 불운한 칼레는 보험사의 손해사정인을 속이려고 불에 탄 가구점 속 잔해를 뒤지다 온몸에 그을음을 뒤집어쓴다. 그 모습은 노란색 기차에서 한목소리로 노래하는 사람들로부터 그를 철저히 고립시킨다.

무채색 톤의 메마른 느낌은 정신적인 영양실조 상태를 묘사하는 데 여전히 효과적이다. 가장 충격적인 장면은 수백 명의 구경꾼이 보는 앞에서 어린 소녀가 절벽에서 계곡 아래로 밀려나 죽음을 맞이하는 의식을 거행하는 장면이다. 음산한 기운이 공터를 꽉 채운 가운데 왼쪽에는 바로크 양식의 예복을 입은 성직자들이, 오른쪽에는 국기를 든 기수들이 줄지어 서 있다. 이 장면은 비난받을 만한 국가의 관행을 스웨덴이 어떻게 위엄 있는 의식인 척 포장하는지 보여준다. 스산한 기운이 감도는 가운데 영화 속 인물들은 종말을 예감하며, 불도 유황도 아닌 타들어 가는 재에 묻혀 서서히 죽어간다.

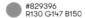 #56595F
R86 G89 B95

 #829396
R130 G147 B150

#C2C2C7
R194 G194 B199

#838B93
R131 G139 B147

#6A5147
R106 G81 B71

#3D3F37
R61 G63 B55

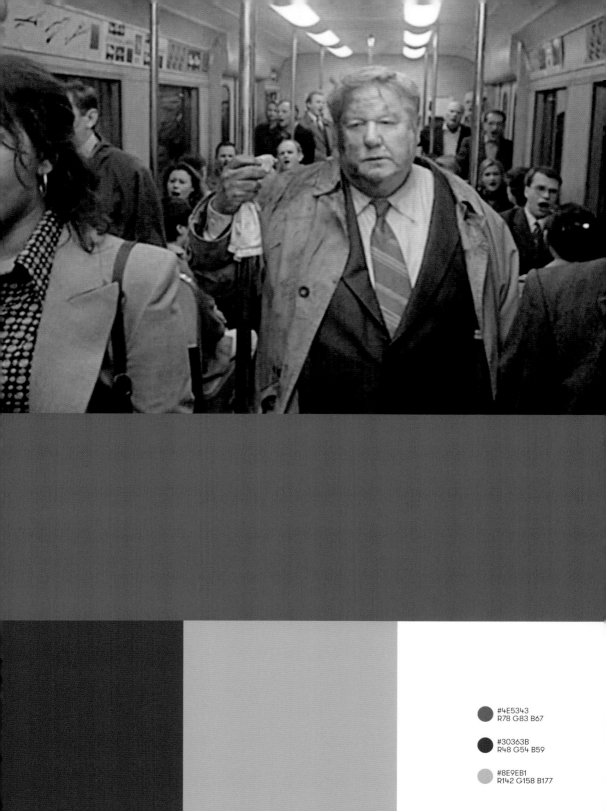

#4E5343
R78 G83 B67

#30363B
R48 G54 B59

#8E9EB1
R142 G158 B177

마약의 세계
DRUGS, FILTERED

트래픽
TRAFFIC

스티븐 소더버그
2000년

할리우드 최상위권 감독 중 스티븐 소더버그만큼 촬영 기법에 변화를 주고자 노력하는 사람은 드물다. 아날로그 필름을 주로 사용했던 그는 그보다 가벼운 디지털 촬영 방식을 적극적으로 받아들였다. 그 결과 현재 아이폰을 이용한 장편영화 촬영의 선구자로 꼽힌다. 그의 호기심은 색 선별 과정에도 뚜렷하게 드러났다. 2010년대에 들어서며 그는 컴퓨터 프로그램을 적용해 「로건 럭키」나 「매직 마이크」 등의 영화를 원하는 색조로 조정했다. 하지만 오스카상을 수상한 「트래픽」에서는 컴퓨터 프로그램 대신 특수 화학 기법을 사용했다.

영화는 핵심 밀매업자와 경찰뿐 아니라 마약 중독자, 더러운 거래에 휘말린 정치인까지 두루 조명하며 승산 없는 '마약과의 전쟁'을 다양한 관점에서 다룬다. 소더버그는 「인톨러런스」(22쪽)와 같은 색채 사용 방식을 적용하여 복잡한 줄거리를 깔끔하게 정리했다. 장면마다 색을 다르게 사용하여 관객이 극의 전개를 이해하는 데 도움을 주었다. 새로 임명된 연방 마약 총책임자는 자신의 딸에게 심각한 병이 발견되고 나서야 비로소 딸이 코카인을 밀반입하고 있었다는 사실을 알게 된다. 이때 집안에 닥친 위기는 차가운 푸른색으로 묘사된다. 한편 멕시코 국경 남쪽에서 벌어지는 사법 당국과 마약 사범 간 충돌은 오렌지색 태양빛 사이로 전개된다. 남부 캘리포니아에서는 악명 높은 마약 유통업자의 아내가 사법 당국의 수사를 피하고자 속임수를 쓰는데, 이때 소더버그는 본래의 색감을 한층 강화해 마약에 찌들어 엉망이 돼버린 평범한 이들의 삶을 적나라하게 보여준다.

색채뿐 아니라 물 흐르듯 자연스레 전개되는 각 내러티브의 마무리도 눈에 띈다. 영화 기술에 대한 열정과 통찰이 남달랐던 소더버그는 피터 앤드루스라는 예명으로 촬영도 직접 한 것으로 유명하다. 특별히 선명한 푸른 톤은 텅스텐 필름을 필터 없이 촬영한 결과였다. 텅스텐 필름은 본래 실내의 텅스텐 전구 아래서 촬영하는 용도로 쓰이지만, 이 영화에서는 실외에서 사용됐다. 그리고 멕시코는 담배 필터를 연상케 하는 누런색으로 묘사하는 동시에 셔터를 45도 각도로 기울여 빛에 덜 노출함으로써 한층 선명한 느낌을 연출했다. 반면 그가 '따뜻하고 꽃이 만발한 느낌'으로 칭한 남부 캘리포니아는 디퓨전 필터[50]를 사용하고 부드러운 빛을 과다 노출해서 만들었다. 소더버그는 이후 이 모든 것을 코닥의 엑타크롬 필름에 적용했고, 콘트라스트를 높여 필름 결의 느낌을 한층 사실적으로 묘사했다. 엑타크롬은 코다크롬 필름보다 속도가 빠르고 공정이 간단하다. 이런 노력으로 그는 누구도 흉내 낼 수 없는 미학적 표준을 제시하며 범죄 스릴러의 일인자로 등극했다.

#CAE1E6
R202 G225 B230

#51726E
R81 G114 B110

#40538F
R64 G83 B143

#616B5F
R97 G107 B95

#F1DFD2
R241 G223 B120

#4B4E57
R75 G78 B87

#90AC8C
R144 G172 B140

#766448
R118 G100 B72

#000000
R0 G0 B0

파리지앵

LA PARISIENNE

아멜리에

AMÉLIE

장피에르 죄네
2001년

수익 측면만 놓고 보면, 영어가 아닌 언어로 제작된 영화 중 장피에르 죄네의 이 블랙 코미디만큼 미국에서 크게 성공한 경우는 거의 없다. 이 같은 흥행에는 파리 문화에 대한 미국인들의 동경도 한몫했다. 영화 속 파리 문화는 기발함과 우울함을 동시에 지닌 20대 괴짜 아가씨 아멜리에 풀랭의 다소 별난, 소소한 일탈을 통해 드러난다.

대서양 건너편에 있는 프랑스인들은 파리를 그림처럼 완벽하게 표현했다며 극찬했다. 반면, 일부 비평가는 죄네가 지나치게 감상적인 미학을 추구했다고 지적했다. 둘 다 어느 정도는 틀린 말이다. 오프닝에서는 어린 아멜리에에게 평생 잊지 못할 아픔으로 남은 장면이 등장한다. 한 관광객이 자살을 시도하고자 창밖으로 몸을 던지면서 아멜리에의 엄마를 덮치고 만 것이다. 이처럼 파리는 귀여운 땅속 요정이 암시하는 것보다 훨씬 더 외롭고 소외된 도시로 그려진다.

죄네는 대도시 안에서만 느껴지는 고립감을 농익은 과일 색으로 표현한다. 그의 초기작 「델리카트슨 사람들(1991)」, 「잃어버린 아이들의 도시(1995)」의 때 묻은 듯한 질감은 아멜리에가 일하는 레스토랑을 뒤덮은 황금빛 필터를 통해 되살아난다. 이 노란색은 영화 전체를 관통하며 자칫 야외 촬영에서 흰색으로 변질될 수 있는 장면에도 태양빛이 응고된 듯한 색을 입혀준다. 석류색 침실, 완두콩색 벽 등 화려한 배경과는 관계없이 올리브빛이 도는 아멜리에의 피부색은 비릿한 메스꺼움이 그녀의 심연에 늘 존재함을 보여준다.

아멜리에는 좋아하는 냄새, 즐겨 보는 텔레비전 프로그램, 말린 곡물을 사랑하는 감각적 취미와 같은 소소한 취향을 통해 자신과 주변 사람들을 정의한다. 처음에는 이것이 대단한 세계관처럼 보이지만, 사실 이는 주변 사람들과의 소통에 어려움을 겪는 아멜리에의 아픔을 표현한 것이다. 그녀는 다른 사람과 얼굴을 마주하는 대신 정교한 장난으로 사람들과 엮이기를 바랐다. 이와 비슷하게 아멜리에가 살아가는 파리 역시 겉으로는 오염과 부패를 암시하는 현란한 색채로 덮여 평온하게 유지되고 있지만, 안으로는 썩어가고 있다. 아멜리에가 한 남자를 괴롭히며 정신을 쏙 빼놓는 장면은 죄네 특유의 유머 감각으로 관객의 웃음을 자아낸다. 하지만 이 역시 시각적 표현을 미끼로 관객이 상상하는 프랑스의 이미지를 무너뜨린다.

● #753930
R117 G57 B48

● #6C733B
R108 G115 B59

○ #DFC85F
R223 G200 B95

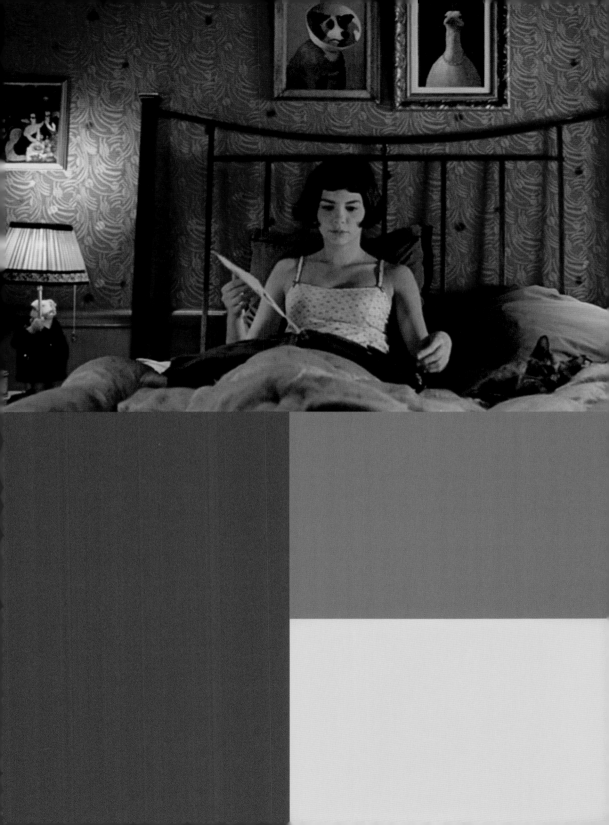

#596443
R89 G100 B67

#363309
R54 G51 B9

#923F38
R146 G63 B56

#593C1F
R89 G60 B31

#EDD75D
R237 G215 B93

#923F38
R146 G63 B56

지브리
세계관 속으로
INTO THE GHIBLIVERSE

센과 치히로의
행방불명
SPIRITED AWAY

미야자키 하야오
2001년

애니메이션의 거장으로 꼽히는 미야자키 하야오는 지브리스튜디오를 설립한 뒤 아시아 애니메이션을 미국 영화 팬들의 입맛에 맞추는 데 큰 역할을 했다. 그의 작품 중 단연 최고로 평가받는「센과 치히로의 행방불명」(당시 일본 영화 사상 최고 수익 작품)은 우리를 더없이 따뜻하고 친절한 지브리의 세계로 안내한다. 용기 있게 나아가는 치히로의 동심을 이따금 두려움이 갉아먹긴 하지만, 영화 속 음식은 먹음직스럽고, 물은 맑고 깨끗하며, 치히로가 지나가는 숲과 초원은 아름답기 그지없다. 어느 날 이사 가는 길에 치히로와 부모님은 숲속에서 수상쩍은 터널 앞에 다다른다. 커다란 회색 기계 덩어리로 묘사된 차는 햇볕이 내리쬐는 초록색 숲과 대비되어 더욱 눈에 띈다.

환경운동가로도 유명한 미야자키는 아카데미 수상작인 이 영화로 우리가 당연하게 여겼던 지구의 모습을 보존하려면 노골적인 착취를 멈춰야 한다는 메시지를 전한다. 같은 맥락에서 탐욕을 이기지 못해 돼지로 변한 치히로의 부모는 무분별한 소비주의를 경고한다. 괴물은 오염된 강의 정령이고, 의인화된 또 다른 강은 그 위에 아파트가 들어선 후 서서히 기억을 잃어간다.

미야자키의 포근한 색채 감성은 대지에 대한 그의 사랑과 일본 시골 마을의 고요한 평온함을 통해 드러난다. 초원은 아직 인간의 손을 타지 않은 유일한 곳이다. 치히로는 엄마와 아빠를 구하기 위해 온천장에서 일하기 시작한다. 이곳은 매일같이 범람하는 강바닥 위를 기차로 건너야만 갈 수 있는 곳이다. 화창한 오후, 구름이 보랏빛 주황색으로 변하며 멋진 석양을 보여준다. 물 위를 미끄러지듯 달리는 기차를 보여주는 와이드 샷은 인간이 자연과 더불어 평화롭게 살아가는 모습을 암시한다.

일본 문화에서 구름은 벚꽃의 개화와 상징적으로 연결되어 있다. 잠깐 피었다 지고 마는 벚꽃의 짧은 전성기는 인생의 무상함을 나타내기도 한다. 이 개념은 '모노노 아와레'[51]라는 문구로 요약할 수 있는데, 치히로가 잠들기 전 듣는 이야기의 교훈과 맞닿아 있다. 수수께끼 같은 친구 하쿠와 함께하던 중, 치히로는 분홍빛으로 물든 벚꽃 무더기에 둘러싸여 인상적인 장면을 연출한다. 부드러운 꽃잎은 새로운 시작을 알리는 신호다.

영화 첫 장면에서 치히로는 낯선 마을로 이사하고 싶지 않아 하지만, 마지막 장면에 이르러서는 인생이란 끝없이 이동하는 것임을 인정한다. 영원한 것은 없다. 하지만 미야자키는 자신이 정성껏 그린 바위와 개울만큼은 우리가 떠난 후에도 오래 남아 있을 것이라는 확신을 작은 위안으로 삼는다.

#DCAAA8
R220 G170 B168

#D57B65
R213 G123 B101

#68723C
R104 G114 B60

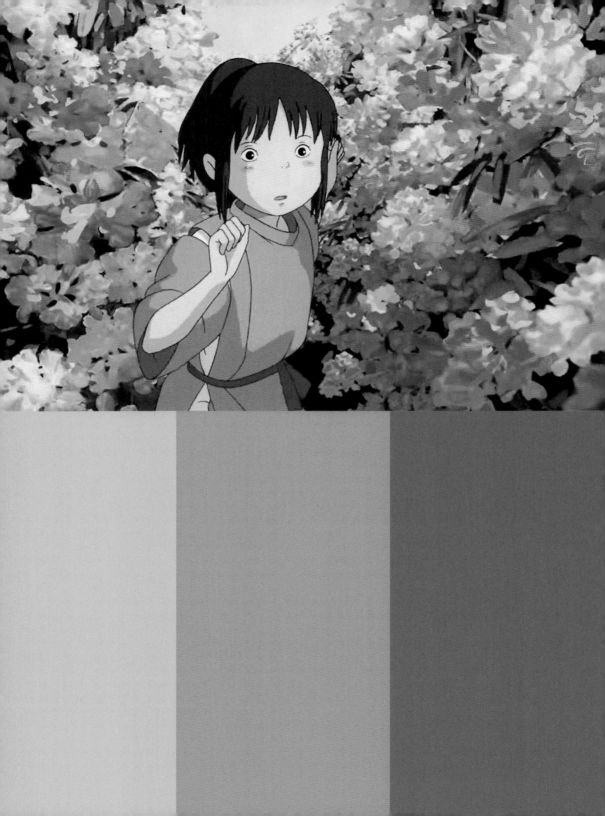

#C1D482
R193 G212 B130

#3C3C2E
R60 G60 B46

#4B543D
R75 G84 B61

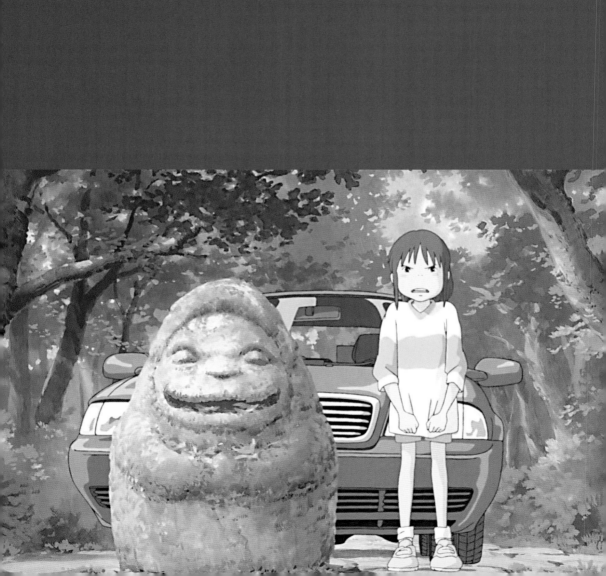

#6072A8
R96 G141 B168

#E4AB93
R228 G171 B147

#CBA959
R203 G169 B89

4
디지털
원더랜드

DIGITAL WONDERLAND

이안의 「라이프 오브 파이」는 디지털 영화가 무엇을 실현할 수 있는지 보여준다. 아래 노을 장면은 CGI[52]로 처리된 것이다.

컴퓨터는 카메라를 포함한 그 어떤 발명품보다 현
대 영화산업에 큰 영향을 끼쳐 영화 촬영에서부터
편집, 판매, 홍보, 관람 방식까지 모든 것을 완전히
바꿔놓았다. 영화의 역사는 사운드나 색상의 추가
가 아닌, 이 두 가지를 근본적으로 변화시킨 디지
털화에 의해 나뉠 것이라는 사실이 점점 더 분명해
지고 있다. 합리적인 가격의 소비자용 DSLR 카메
라, 파이널 컷이나 프리미어 같은 컴퓨터 소프트
웨어 덕분에 취미로 영화를 촬영하는 사람들도 홈
무비보다는 전문 영화에 더 가까운 독립적인 작품
을 만들 수 있게 됐다. 하지만 그 과정에서 일부 무
형적인 요소는 사라져 버렸다. 디지털 영화의 질감
(이 자체로 모순된 표현이지만, 현재는 일반적인 어휘로
받아들여지고 있다)은 아날로그 영화와 구별되는데,
그 차이는 컬러의 표현에서 가장 두드러진다.

　최신 디지털카메라는 렌즈를 통해 들어온 빛을
필름에 직접 노출하는 대신, 센서 칩을 사용해 빛
을 수백만 개의 픽셀로 변환한 뒤 하드디스크의 데
이터 뱅크에 보존한다. 이 기술의 핵심은 노출 과
정의 취약한 편차와 영사 과정의 마모에서 벗어
나, 균일성과 일관성을 추구하는 것에 있다. 디지
털 영상은 깨짐이나 터짐, 긁힘, 왜곡 등의 현상 없
이 저장해서 온라인으로 전송할 수 있다. 이와 같
은 완전함과 비교한다면 아날로그 영상은 불완전
하다. 하지만 디지털 영상의 촘촘하고 예리한 아름
다움에서는 찾아볼 수 없는 아날로그만의 낡은 매
격을 지니고 있다. 오늘날 개봉하는 대작 영화 중
상당수는 과도하게 씻겨나간 색감이나 인위적으
로 멋지게 낸 색감에 만족한다. 묵은 먼지가 쌓인
듯한 잿빛 화면과 반짝이는 광택 사이에서 관객은
선택의 여지가 없다. 그저 거짓 화면만 바라볼 뿐
이다.

　인스타그램 등의 플랫폼이 셀룰로이드 필름의
유기적인 포근함을 모방하고자 노력하고 있지만,
이는 횟수군에 지나지 않는다. 이 시대의 가장 현

진적인 작품들은 위와 같은 인위적인 요소를 어떻
게 하면 효과적으로 구현해 낼 수 있는지 여러 아
티스트와 기술자가 연구한 결과물이다. 어떤 경우
에는 밀레니엄 이후 완전히 바뀐 마이클 만의 작품
처럼, 촬영 장비 고유의 번짐 효과와 어두운 분위
기를 완전히 수용한 다음 관객이 적응하도록 도전
장을 내미는 것을 의미하기도 한다. 이안은 「라이
프 오브 파이(2012)」의 일몰 장면을 CGI를 활용해
자동으로 보정된 오렌지빛으로 연출했으며, 「빌
리 린의 롱 하프타임 워크(2016)」와 「제미니 맨
(2019)」에서는 탁한 빛의 초당 프레임 수를 높이
는 등 다양한 시도를 했다. 이와 같은 실험은 성공
과 실패를 떠나 영화 촬영 기법의 진화를 위해 노
력했다는 점에서 큰 의미가 있다.

　영화계 일각에서는 이 같은 디지털 요소의 점
령을 어쩔 수 없는 선택지로 받아들이며 활용 폭을
넓혀나갔다. 그 결과 점점 더 많은 블록버스터 영
화가 그린 스크린이나 모션 캡처[53] 등의 기술을 클
릭 한 번으로 만들어내며 해당 장면이 현실이 아님
을 감추기 위해 노력하고 있다. 최고의 작품들은
이런 현상을 있는 그대로 수용하면서도 컴퓨터 기
술이 덮고 있는 영화를 마음껏 즐기며 때론 조롱하
기도 한다. 일부 셀룰로이드 필름 추종자들은 과거
의 전통을 고수한다. 하지만 미래지향적 인사들은
디지털과 아날로그의 차이를 인정하면서 만화책
이나 비디오 게임 같은 기존 매체의 느낌을 그대로
재현해 내는 방법을 고안하기도 했다.

　컴퓨터가 지배적인 위치를 차지하게 된 지금
어느 때보다도 밝게 빛나는 색감은 그 기원을 숨긴
채 관객에게 다가온다. 이제 영화는 신뢰할 수 없
는 대상으로 전락해 버렸다. 영화 속 진홍색과 연
두색은 촬영 장소를 물색하다가 발견한 현실의 색
상일 수도 있고, 편집자가 가볍게 리터칭한 결과일
수도 있다. 아니면 처음부터 아예 존재하지 않았던
신기루일 수도 있다.

1953년 11월 첫째 주. 세계 최대의 라디오 제조업체인 미국의 RCA는 할리우드 최고의 스튜디오 영화감독들을 캘리포니아주 버뱅크에 있는 NBC 방송국으로 초대해 역사적인 순간을 함께했다. 참석자는 다 같이 둘러앉아 사전 녹화와 생방송으로 진행된 30분짜리 프로그램을 시청했다. 컬러텔레비전 방송이 미국 전역에 방송되는 최초의 순간이었다. RCA와 NBC 이사회의 의장을 겸한 데이비드 사노프는 경쟁자들을 향해 소비자 친화적인 컬러텔레비전이 향후 2~3년 이내에 출시되리라고 힘주어 말했다. 거만함이 느껴지는 그의 말에는 분명 의도한 바가 있었다. 작은 화면이 큰 화면을 따라잡고 있다는 무언의 메시지였다. 그의 생각대로라면 영화의 시대는 분명 저물고 있었다. 당시 《뉴욕타임스》의 토머스 프라이어 기자는 사노프가 과시하는 모습을 이렇게 보도했다. "컬러텔레비전이 현재 시험 단계에 있다고 하더라도, 극장에서 볼 수 있는 최고 품질의 컬러영화와 같은 수준의 화면을 제공하게 될 거라는 건 엄연한 사실이다."

하지만 지난 70년간 극장 관람과 텔레비전 관람의 장단점은 격렬한 논쟁을 거치며 사노프의 판단이 잘못되었음을 입증했다. 그럼에도 소셜미디어에서는 여전히 양 극단주의자들이 극장 관람과 텔레비전 관람의 우월성을 주장하며 다툰다. 정답은 없다. 극장에서는 넓고 어둡고 고요한 장소에서 영화의 감동을 온전히 느낄 수 있는 장점이 있고, 텔레비전으로는 표를 끊고 나가야 하는 귀찮음 없이 밤에도 편안하게 집에서 영화를 볼 수 있는 장점이 있다.

컬러텔레비전은 오늘날의 기준으로는 구식으로 여겨질 수도 있지만, 여전히 완벽함을 향해 점점 더 발전하고 있다. 1950년대에 브라운관 텔레비전으로 빨강, 파랑, 녹색의 단색 이미지를 겹쳐 전송한다는 건 놀라운 일이었다. 이때 브라운관은 RCA 소유의 NBC와 미국 텔레비전 체계 위원회가 공동 개발한 점순차 방식[54]을 사용했다. 1960년대 초, 브라운관의 단위당 제조 비용이 낮아지고 컬러 프로그램의 제작이 확산하자 NBC는 서둘러 최고급 텔레비전을 구매할 수 있는 고소득 소비자들의 유입을 촉진했다. 디즈니는 오랫동안 방영한 시리즈의 이름을 「월트 디즈니의 원더풀 월드 오브 컬러」로 바꾸고 ABC를 떠났다. 그렇게 NBC에서 방영된 첫 번째 에피소드에서는 도널드 덕의 거만한 독일인 삼촌 루트비히 폰 드레이크가 색채 이론의 요점을 노래로 풀어내는 장면이 등장한다. 미국 드라마 「스타 트렉」의 경우 더 다양한 색상을 입혀달라는 시청자들의 요구에 따라 엔터프라이즈호 우주선에 탄 승무원의 유니폼을 빨간색, 노란색, 파란색으로 제작했다. 또 회색빛의 함교에는 난간과 패널, 경고등 등을 삽입해 한층 생동감을 더했다.

영화가 설정한 화려함의 기준을 향한 텔레비전의 추격은 계속되었고, 아날로그에서 디지털 방송으로 전환되며 경쟁을 가속화했다. 텔레비전 업계

컬러텔레비전

THE COLOUR TV

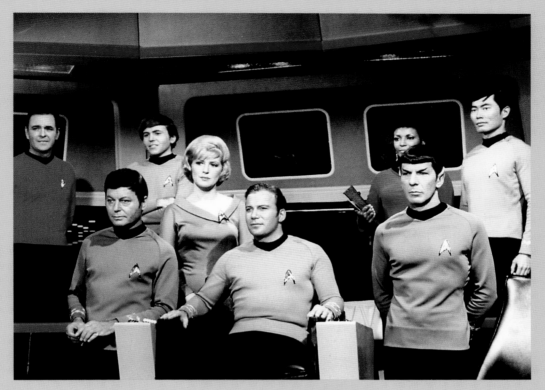

색색의 유니폼을 입은 「스타 트렉」 우주선 엔터프라이즈호의 선원들. 이들의 복장은 컬러텔레비전의 능력을 과시하기 위해 만들어졌다.

는 수명이 짧은 플라스마 스크린에서 액정 디스플레이로, 오늘날 일반적으로 사용하는 유기 발광 다이오드에 이르기까지 후속 모델마다 점점 더 선명한 화질을 선보여 왔다. 이제 영화 관람은 역사 속으로 사라질 것이라고 자부하며 HD, 4K 등 가정에서 누릴 수 있는 선명도와 깊이감을 측정하기 위해 끊임없이 새로운 언어를 개발하고, 아이맥스나 RPX 등 점차 발전하는 영화 업계의 표준에도 발맞춰 가고 있다.

그렇게 컬러텔레비전이 전 세계를 장악한 건 사실이지만, 은막의 천적을 무너뜨리려 아무리 노력해도 영화를 대체할 순 없을 것이다.

다시 예전처럼

MAKING 'EM LIKE THEY USED TO

에비에이터

THE AVIATOR

마틴 스코세이지
2004년

전 세계에서 마틴 스코세이지만큼 영화에 깊은 신념을 가진 감독은 지금까지도 없었고 앞으로도 없을 것이다. 그의 작품에는 파월, 프레스버거, 구로사와, 멜리에스 등 이 책에서도 살펴본 수많은 거장에 대한 오마주뿐 아니라 대상을 유연하게 바라보는 매혹적인 시선이 담겨 있다. 「에비에이터」는 강박증에 시달렸던 세계적 거물 하워드 휴스의 전성기를 추적하는 서사시다. 스코세이지는 촬영은 필름으로, 사후 작업은 디지털로 진행해 오래전에 사라진 컬러 포맷을 되살렸다. '소년 천재'로 불렸던 하워드 휴스. 그는 할리우드 초창기를 지나 영화산업 전면에 서게 되었는데, 시대와 함께 그를 묘사하는 방식도 발전했다.

휴스는 롤런드 V. 리와 윌리엄 워딩턴이라는 두 무명 감독에게 많은 돈을 투자했다. 이들은 1930년대 초 첨단 기술인 바이팩 '투 스트립' 색채화 프로세스 중 하나인 멀티컬러사의 창업자다. 한 쌍의 필름 스트립이 서로 겹쳐져 하나는 빨간색 염료로, 다른 하나는 청록색 염료로 촬영되는 이 방식은 흑백에서 한 단계 발전된 형태로 관객들에게 상당한 놀라움을 선사했다. 스코세이지는 3D 룩업 테이블[55]을 활용해서 이 오래된 기법을 영화 시작부터 52분간 적용한다. 컴퓨터 그래픽 프로세서를 사용해 프레임 속 '색 공간'을 숫자 값의 스프레드시트로 변환해서 정확한 분석과 변경이 가능하다. 시험 비행에 나선 휴스가 항공업계의 자랑이자 기쁨인 H-1 비행기를 타고 비트밭에 불시착했을 때, 비트 잎과 대비되는 붉은 색의 열매가 눈에 띈다. 그리고 몇 장면 후, 저녁 식사 자리에서 그가 먹은 완두콩은 비트 잎과 같은 색으로 표현된다.

이후 영화 속 배경이 1935년에 이르면 스코세이지는 이에 어울리는 스리 스트립 테크니컬러로 기법을 전환한다. 이에 채도가 폭발적으로 증가한다. 헵번의 저택을 표현한 목가적인 초록색, 그리고 세균 공포증에 시달리던 휴스가 손잡이를 만질 수 없어 좀처럼 나오기 힘들어했던 화장실의 화려한 초록색을 통해 당시 관객들이 느꼈을 신비로움을 짐작할 수 있다. 과거를 경외하면서도 미래를 두려워하지 않는 스코세이지는 고전주의의 부활에 현대의 도구를 과감히 사용했다. 그러나 실제로는 구식 방법은 따르지 않으면서 구식 영화의 독특한 우아함은 그대로 유지했다.

 #2D3715
R45 G55 B21

 #4B4033
R75 G64 B51

 #6A9D69
R106 G157 B105

#C6C8DB
R198 G200 B219

 #A73D38
R167 G61 B56

#75B3C4
R117 G179 B196

#393B2F
R57 G59 B47

#AFC85D
R175 G200 B93

#45472F
R69 G71 B47

#6D6D72
R109 G109 B114

더티 게임
DIRTY GAMES

쏘우 2
SAW II

대런 린 부스만
2005년

장뤼크 고다르는 "영화를 만드는 데 필요한 건 여자 한 명과 총 한 자루뿐"이라는 유명한 말을 남 겼다. 「쏘우」 시리즈 역시 비슷한 조합으로 극을 전개했다. 남자 두 명과 뼈를 자르는 절단기 한 대 가 바로 그것. 이른바 '뼈 절단 잔혹극' 시리즈의 첫 번째 작품은 불운한 두 사람을 밀실에 묶어 놓 고 목숨이 왔다 갔다 하게 만든 뒤 얼마나 많은 고통을 감내할 수 있는지 측정했다. 두 번째 편은 전체 시리즈 중에서도 특히 그 진가가 톡톡히 발휘됐다고 평가받는데, 고다르의 제작 공식에서는 크게 벗어났다. 「쏘우 2」에는 미치광이 인형술사 지그소, 사람들 몇 명과 고문 도구가 넉넉히 들 어갈 만한 넓은 배경이 등장한다. 부스만 감독은 「쏘우」의 나머지 시리즈에 대한 방향뿐만 아니라 공포영화에 굶주린 이들에게도 새로운 방향을 제시했다.

극한의 고문에 시달린 얼굴은 금방이라도 토할 것 같은 녹색이다. 부스만은 촬영감독 데이비드 A. 암스트롱과 함께 고문실 벽을 덧칠해 효과를 극대화했다. 벌레가 득실대는 초록색 고문실은 상 한 음식이나 가래처럼 감염된 상처 주변에 쌓일 수 있는 온갖 불쾌한 것을 떠올리게 한다. 이 영화 는 비난과 찬사를 동시에 받았다. '무분별한 타락의 늪'이라는 평가도 받았다. 영화의 목표는 비참 한 상황을 최대한 그럴듯하게 보여주는 것이었고, 이는 역겨운 분위기를 색채로 드러내면서 성공 적으로 달성할 수 있었다. 면도날로 손목을 긋거나 주삿바늘로 찌르는 장면은 무섭다 못해 보고 있기 힘들 정도다. 구역질 나는 공중화장실 또한 녹색 배경으로 그 분위기를 더했다.

「쏘우 2」가 선을 보인 2005년에는 일라이 로스 감독의 「호스텔」도 함께 개봉했다. 두 작품 모 두 공포물의 하위 장르에 속하는 '고문 포르노'의 대표작으로, 살인을 소재로 잔혹한 형벌을 가하 며 보는 즐거움을 선사했다. 1980년대와 1990년대를 거치면서는 제이슨 부어히스나 프레디 크 루거 같은 슬래셔 스타를 잇달아 배출한 영화가 등장했다. 허셀 고든 루이스의 스플래터 영화처 럼, 실감 나는 색채를 표현하기 위해 사람의 피를 광택이 도는 딸기색으로 그럴듯하게 연출하기도 했다. 그러나 「쏘우 2」의 경우 절단된 손에서 뿜어져 나오는 검붉은 피는 사람의 것이라고 느껴지 진 않는다. 그렇다고 데이비드 핀처가 「세븐」(128쪽)에서 선보인 블리치 바이패스 공정을 적용한 것은 아니다. 대신 더 저렴하고 쉽게 구할 수 있는 역겨운 형태의 오물로 대체했다. 마치 독한 늪으 로 빠져들 듯 불길한 녹색이 영화 전체를 지배한다.

#3F4621
R63 G70 B33

#B5BA65
R181 G186 B101

현실보다 빠른
FASTER THAN REALITY

스피드 레이서
SPEED RACER

라나 & 릴리 워쇼스키
2008년

눈알을 지끈거리게 만드는 시청각적 과부하, 무한 에너지를 발생시키는 추진기, 영화라는 매체가 진화할 수 있는 최종적인 형태, 혹은 어쩌면 영화가 맞이할 종말. 워쇼스키 자매는 원작 일본 만화를 영화화하는 과정에서 다소 과장을 섞었지만, 이 과장된 연출까지도 원작의 특성이라고 볼 수 있다. '스피드 레이서'라는 이름의 활기 넘치는 청년은 역사상 가장 위대한 레이서가 되는 것으로는 만족하지 않는다. 그의 꿈은 물리법칙을 무시하고 속도를 낼 수 없는 구간에서조차 가장 빠르게 달리는 것이다. 박진감 넘치는 세트 사이에 등장하는 장면은 속도를 늦추지 않는다. 인물 간의 대화가 오가는 장면이나 홀로 사색에 잠기는 장면은 CGI로 처리해 놀라움을 자아낸다.

라나 워쇼스키는 의식의 흐름에 기반을 둔 제임스 조이스의 이야기 전개 방식과 입체파 예술가의 다소 불손한 재구성 방식이 원작에 상당한 영향을 끼쳤다고 평가했다. 따라서 원작의 스타일은 철부지 소년들의 왁자지껄한 소음, B급 쿵후 영화, 컴퓨터를 활용한 극사실주의라는 영화의 여러 요소와 충돌한다. 인위적으로 보이지 않게 하려는 의도(개봉 당시 상당한 비판이 일었다)는 과도한 색상 팔레트에서 잘 드러난다. 특히 채도를 최대한 높였다. 예를 들어, 스피드 레이서가 학교를 마치고 형 렉스를 만나는 회상 장면에서 적용된 특수효과는 파란색 하늘과 초록색 나무의 색감을 더욱 돋보이게 한다. 워쇼스키 자매는 모든 것이 마치 장난감처럼 보이도록 광택 처리를 해 이미지를 반짝반짝 빛나게 했다.

두 감독은 빛과 색조차 따라갈 수 없을 정도로, 채찍질을 당하듯 박진감과 속도감이 넘치는 경주 장면으로 관객들에게 큰 재미를 선사한다. 스피드 레이서가 레이싱 트랙을 대각선으로 가로지르자 도로를 장식하던 무늬가 그의 뒤를 덮친다. 그랑프리 결승전에서 스피드 레이서가 결승선을 가로질러 360도 회전하는 순간, 그는 붉은 체크무늬 소용돌이 속으로 빨려 들어간다. 이 장면은 「2001 스페이스 오디세이」(70쪽)에 등장하는 자동차 폭발 장면을 그대로 가져온 것이다. 최신 CGI 기술로 한층 복잡하고 정교한 디자인이 가능해졌고, 그만큼 큰 노력이 필요했다. 가속을 위해 개조한 자동차처럼 스피드 레이서의 경주에는 불가능이란 없을 것처럼 그려진다.

#4A4A24
R74 G74 B36

#2D1300
R45 G19 B0

#CB4F4D
R203 G79 B77

#ACA9CD
R172 G169 B205

#C63D3A
R198 G61 B58

#465692
R70 G86 B146

#698442
R105 G132 B66

사후 세계

THE NEXT LIFE

엔터 더 보이드

ENTER THE VOID

가스파르 노에
2009년

결코 미묘함을 추구하지 않는 프랑스의 악동 가스파르 노에. 그는 「엔터 더 보이드」에서 특유의 무거운 대화를 통해 충격적인 초현실주의 작품의 토대를 마련한다. 약물을 경험한 오스카는 극도의 피로감을 느끼며, 신체가 죽음을 맞이할 때가 되면 뇌에서 신경 화학 물질이 방출된다는 것을 알게 된다. 그 물질은 흔히 DMT라고 알려진 산성 환각제처럼 작용한다는 것도. "죽는다는 건 궁극적으로는 여행과 비슷하지." 그는 마치 노에의 말처럼 대사를 말한다. 오스카는 곧 경찰이 쏜 총에 맞아 죽고, 영화는 저승에 다녀온 그의 시점에서 전개된다. 오스카의 영혼은 도쿄 시내를 떠돌며 사랑하는 사람들의 안부를 하나씩 확인한다.

대학 시절, 철학에 몰두했던 노에는 죽음이 어떤 모습인가에 대한 두려운 질문에 직접 답을 찾아 나섰다. 그리고 그 질문은 환상적이고 다채로운 접점으로 그를 이끌었다. 속세의 굴레를 벗어나기 전, 자극의 과잉으로 가득했던 오스카의 삶은 이미 사후 세계와 크게 다르지 않았다. 보잘것없는 그의 도쿄 아파트는 허름한 술집 간판과 마주하고 있어 온갖 휘황찬란한 색채가 발코니와 거실을 가득 채운다. 술집에서 울려오는 진동은 그가 DMT로 환각 상태에 있을 때 분위기를 더욱 고무시킨다. 어린 시절 노에는 장난삼아 마약에 몇 번 손댄 적이 있다. 그는 이 경험과 19세기 생물학자 겸 예술가 에른스트 헤켈이 쓴 『자연의 예술적 형상』에 실린 꿈틀거리는 아메바 삽화에 영감을 받아서, 옥외 간판처럼 느린 속도로 붉게 움직이는 CGI 프랙털을 디자인했다.

이와 같은 전조는 오스카가 사후 세계에서 맞이할 도발을 암시한다. 때로 화면이 빨간색과 흰색 사이에서 매우 빠르게 깜박이는데, 마치 두 가지 색을 동시에 표현하기 위한 것처럼 보인다. 도쿄의 러브호텔과 스트립 클럽 상공에서 찍은 크레인 샷 장면에서 오스카는 제3의 열린 눈을 통해 성교 중인 커플의 생식기에서 발산하는 섬광을 관찰한다. 죽음에 이르자 그는 블랙라이트에 이끌리고, 보라색으로 물든 도쿄의 기억으로 들어간다. 저승으로 떠나는 길, 우리도 간접적으로 네온사인으로 가득한 연옥에서 자유롭게 술을 마실 수 있다.

● #5F74AB
R95 G116 B171

● #C5383C
R197 G56 B60

● #CC4384
R204 G67 B132

● #63A051
R99 G160 B81

#9A3B31
R154 G59 B49

#391800
R57 G24 B0

#A4B7A3
R164 G183 B163

#864060
R134 G64 B96

공포의 RGB
TERROR IN R/G/B

아메르
AMER

엘렌 카테 & 브루노 포르자니
2009년

모든 창조물은 빨강(R), 초록(G), 파랑(B) 사이 어딘가에 존재한다. 이 세 가지 색을 기본으로 여러 색을 다양하게 섞으면 빨주노초파남보 무지갯빛 색상을 볼 수 있다. 흰색은 이들 색 사이의 균형점 역할을 한다(스리 스트립 테크니컬러의 경우 정반대로 색상을 차감하는 방식인 CMYK 모델을 사용했는데, 이는 인쇄 공정에도 사용된다). 20세기 후반까지 카메라는 프리즘을 활용해 유입되는 빛을 각각 빨간색, 초록색, 파란색을 포함한 개별 튜브로 분리했다. 구형 텔레비전이나 컴퓨터 모니터에 눈을 바짝 대보면, 각 픽셀은 세 개의 작은 빛으로 구성된 것을 볼 수 있다. 인간의 망막에서 빛을 수용하는 추상체에도 똑같이 작용하는 이 원리는 영화 촬영에도 그대로 적용됐다.

「아메르」는 형식주의를 지향하는 벨기에 출신의 부부 감독 엘렌 카테와 브루노 포르자니가 만든 첫 번째 장편영화다. 스릴러나 지알로[56] 장르로 분류되는 다리오 아르젠토 감독의 영화에서 볼 수 있는 음탕함을 한 단계 더 발전시켰다. 프랑스 남부 해안 지방에 사는 아나가 어린 시절과 청소년기를 거쳐 온전한 여성으로 성장하는 과정을 배우 세 명이 연기한다. 영화에는 대사가 거의 없고 희미한 스토리만 존재한다. 인서트 샷과 클로즈업 장면, 폭력성이 한번 맡으면 정신을 잃는 이른바 '기절 가스'처럼 영화 전체에 무겁게 깔려 있다. 이렇듯 영화는 그 자체로 거대한 무기가 되어 연약한 살을 베어내고 칼보다 더 깊은 상처를 남긴다. 가장 충격적인 공격 장면에서 두 감독은 일련의 샷을 빨강, 초록, 파랑 요소로 분해해 순차적으로 재생하고, 원자 단위로 해부하듯 신체를 갈기갈기 찢는다.

막내 아나가 부모의 성교를 마주하는 장면에선 해체된 색채가 강렬한 인상을 남긴다. 이때 아나는 지크문트 프로이트가 '원초적 장면'이라 칭한, 모든 아이가 언젠가는 마주해야 할 트라우마에 직면한다. 공포와 혼란 속, 에로틱한 신경증에 사로잡힌 아나를 빨강, 초록, 파랑의 섬뜩한 색채가 집 안을 배회하는 유령처럼 따라다니며 위협한다. 세 가지 원색은 그녀를 죽음의 공포에 떨게 하는데, 여기에 불안정함을 상징하는 핫핑크가 더해져 뒤틀릴 대로 뒤틀린 심리 상태를 더욱 악화시킨다. 카테와 포르자니는 몇 년 후 단편영화 「O 이즈 포 오르가즘」으로 RGB 실험을 다시 시도했고, 이는 옴니버스 공포영화 「ABC 오브 데스(2012)」의 탄생에 기여했다. 어쩌면 이들도 아나처럼 저주받았는지도 모른다. 원하지 않아도 늘 색채가 눈에 들어오니 말이다.

#2A273C
R42 G39 B60

#4A5D98
R74 G93 B152

#628E57
R98 G142 B87

#253111
R37 G49 B17

#331600
R51 G22 B0

#AA4743
R170 G71 B67

컴퓨터가 만든 세상

COMPUTERISED NIGHT

트론: 새로운 시작

TRON: LEGACY

조지프 코신스키
2010년

디즈니가 특수효과 전문가인 조지프 코신스키에게 「매트릭스」 이후의 산업 패러다임에 맞게 1980년대 작품 「트론」의 속편을 제작해 보자고 제안했을 때, 그는 자신이 원하는 방식대로 만들 수 있다면 기꺼이 참여하겠다고 말했다. 그는 워쇼스키 자매의 공상과학 디스토피아(172쪽)에 등장하는 사이버 공간이나 인터넷 자체에 별 흥미가 없었다. 대신 그는 자동차 디자인과 자신이 전공한 건축학에서 힌트를 얻어 시간이 지나면 잊히는 가상의 우주를 소재로 영화를 만들었다. 영화는 주인공 샘 플린을 원작에서 아버지가 설계한 비디오 게임의 메인 프레임으로 보내버린다. '더 그리드'로 명명된 이곳은 오프라인으로부터 30년간 격리된 네거티브 존으로, 가상의 갈라파고스처럼 '스스로 진화한' 곳이다. 전편의 감독이자 속편의 제작자인 스티븐 리스버거는 "속편에서는 더 이상 유치하고 촌스러운 퐁[57]의 분위기가 느껴지지 않는다"라고 말했다.

이번 영화는 비디오 게임 특유의 깔끔한 직선과 줄무늬 없는 표면을 유지하면서도 콘크리트, 유리, 강철로 이루어진 사운드 스테이지 세트에 픽셀 스톰 배경을 더해 전체적인 세련미를 한 단계 끌어올렸다. 코신스키의 핵심 색채 전략은 검은색을 기본 톤으로 채택하여 데이터를 차가운 느낌으로 시각화하고, 단순한 어둠보다도 더 납작하고 매끈한 공허 속으로 가라앉히는 것이었다. 해나 달이 없는 상황에서 유일한 빛은 물체가 발산하는 빛이다. 이색적인 오렌지색이나 파란색으로 채색된, 슈퍼맨을 연상케 하는 몸에 딱 붙는 슈퍼슈트가 대표적이다. 조명은 아래에서 비춰지고 바닥은 대개 프레임을 벗어나므로, 모든 캐릭터의 얼굴에는 그 어떤 영화에서도 볼 수 없었던 유령 같은 음산함이 감돈다.

2010년 개봉 당시, 코신스키의 숨겨진 아케이드 세계에 대한 광기 어린 비전은 다소 지나친 대본으로 평가가 극명히 갈렸다. 1편에서 프로그래머 케빈 플린 역을 맡은 할리우드 대표 배우 제프 브리지스는 그리스도와 창조 신화를 언급한 내용을 두고 일종의 '바이오 디지털 재즈'라며 어울리지 않는 대사를 폄하했다. 그러나 뛰어난 기술력과 수준 이하의 스토리텔링 사이의 이 같은 부조화는 오히려 CGI 기술을 돋보이게 함으로써 이 영화를 시대의 대표작으로 만들었다. 코신스키의 데뷔작이기도 한 이 영화에는 「아바타(2009)」 같은 대작에서 느껴지는 충격과 경이로움은 없다. 하지만 대담한 디자인이 숨어 있다. 신학적 논쟁과 제작비 이슈를 뒤로하고, 그는 시각적으로 새로운 것을 추구하고자 부단히 노력했다.

#DC925A
R220 G146 B90

#A1CBD2
R161 G203 B210

#2C3536
R44 G53 B54

#2C3635
R44 G54 B53

#CE664A
R206 G102 B74

#F3D46D
R243 G212 B109

#272F31
R39 G47 B49

#E0EEF6
R224 G238 B246

#77A4B7
R119 G164 B183

미학자의 달콤함

THE AESTHETE'S SWEET

그랜드 부다페스트 호텔

THE GRAND BUDAPEST HOTEL

웨스 앤더슨
2014년

웨스 앤더슨을 비판하는 사람들은 그를 두고 영혼을 희생하면서까지 스타일에 집착하는 미학자, 혹은 깊이가 없는 얄팍한 사람이라고 일컫는다. 하지만 그의 영화는 늘 부모나 형제자매, 자녀, 연인 사이의 깨진 관계를 애도하며 깊은 감정적 상처에 주목해 왔다. 앤더슨은 비교적 최근에는 인간의 내적 취약성을 국가적 차원으로 확대해 권위주의의 확산을 꼬집었고, 그러면서 세계를 무대로 한 작품들을 야심차게 선보였다. 프랑스를 배경으로 한 「프렌치 디스패치(2021)」, 일본을 배경으로 한 「개들의 섬(2018)」 등이 대표작이며 「그랜드 부다페스트 호텔」 역시 여기에 속한다.

오스트리아의 소설가 슈테판 츠바이크의 작품에서 영감을 받아 만들어진 이 작품은 가상의 알프스 국가 '주브로브카'를 무대로 한다. 영화의 중첩 구조에서 가장 최근에 속하는 1980년대, 그랜드 부다페스트 호텔은 과거의 영광만을 간직한, 이제는 사람들의 발길이 뜸한 곳이다. 주요 이야기는 호텔의 전성기인 1932년으로 거슬러 올라간다. 오락과 편의의 중심인 호텔은 주변 보랏빛 산의 웅장함을 배경으로 마치 풍선껌 같은 분홍색 옷을 입고 튀어나온다. 세계대전이 임박한 가운데서도 호텔은 전쟁의 야만 속에서 잃기 쉬운 인간에 대한 예의와 즐거움, 그리고 그 밖의 모든 소중한 것을 상징하는 장소가 되었다.

앤더슨은 색상을 사용해 인간 유형을 구분했다. 총지배인 M. 구스타브와 로비 직원 제로는 엘리베이터의 붉은색, 로비의 주황색, 목욕탕의 파란색과 조화롭게 어울리는 포도색 유니폼을 입고 있다(실제 촬영장에서 찍은 사진을 보면, 앤더슨이 전체적인 영상의 색감을 조정해 공간에 녹아내린 샤베트처럼 따뜻한 에너지를 부여한 것을 알 수 있다). 호텔 건물의 분홍색은 제로의 여자친구 제빵사 아가사가 만든 페이스트리 '쿠르티잔 오 쇼콜라'의 색과도 일치한다.

이처럼 색깔을 기반으로 한 아름다움과 취향은 공유된 존엄성으로 사람들을 연결한다. 구스타브는 서로를 돌보고 보호하는 비밀스러운 호텔 운영자 모임의 일원으로, 이들은 모두 단색의 세련된 복장을 하고 있다. 파시즘 세력이 뻔뻔함, 탐욕, 폭력을 동반하고 추악한 모습을 드러낼 때, 그들은 검은색 옷을 입고 있다. 목이 긴 군화를 신은 'ZZ' 병사들은 시체를 남기고 떠나는데, 이 장면은 칙칙한 색으로 표현된다.

#E3A9BA
R227 G169 B186

#8B7074
R139 G112 B116

#D8826B
R216 G130 B107

#526284
R82 G98 B132

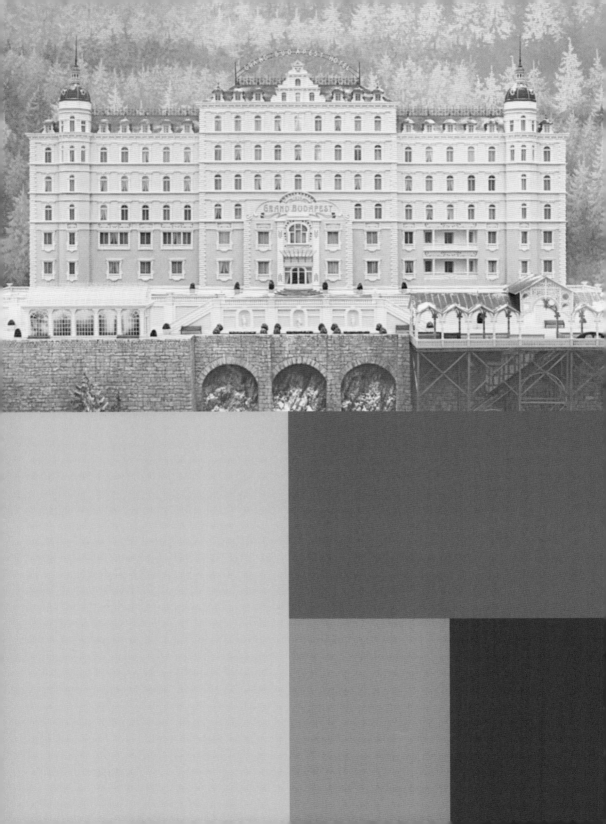

#D38468
R211 G132 B104

#C29287
R194 G146 B135

#59484D
R89 G72 B77

페달에서 메탈로
PEDAL TO THE METAL

매드 맥스: 분노의 도로
MAD MAX: FURY ROAD

조지 밀러
2015년

불현듯 떠오른 영감을 놓치지 않는다는 건, 때로 대중문화의 흐름을 파악해 가능한 한 그 반대 방향으로 달려가는 것일 수 있다. 「매드 맥스: 분노의 도로」는 '포스트아포칼립스'⁵⁸ 장르의 시초격인 「매드 맥스」 시리즈의 네 번째 작품이다. 「매드 맥스」 시리즈는 1980년도에 1편이 개봉한 이후 30년간 「헝거 게임」 등이 탄생하는 데 영향을 미치며 장르를 발전시켰다. 이번 작품의 색감을 고민하며 조지 밀러는 이른바 '시체 톤'밖에는 쓸 수 없겠다고 생각했다. 그래서 수석 컬러리스트 에릭 휘프에게 간단한 지침을 내렸다. "채도를 높여 생생하게, 밤 장면은 파란색으로 연출하라." 휘프는 자기 자신에게 "그래픽 노블처럼 보이게 할 것"이라고 두 번째 지침을 내렸다. 이는 곧 모든 프레임에서 극도의 공포를 불러일으키라는 설명을 간결하게 요약한 것이다.

주황색과 청록색은 수많은 액션 대작에서 공식처럼 사용된 조합이지만, 밀러와 휘프는 특유의 세련된 표현으로 이 조합에 생명을 불어넣었다. 영화는 사막을 가로질러 벌어지는 단 하루 동안의 이야기를 다루는데, 크게 세 장면으로 나뉜다. 첫 번째 장면은 지구를 영원한 가뭄으로 몰아넣은 폭염의 위력을 묘사한다. 인간의 지독한 갈증은 마치 하늘까지 물들일 듯한 기세로 타들어 가는 탁한 오렌지빛 모래로 표현된다. 도저히 견딜 수 없을 것 같은 환경 속에서 퓨리오사는 이렇게 신음한다. "여기선 모든 것이 아파." 그럼에도 종말을 맞이하기엔 너무나 아름다운 날이다. 디지털로 선명하게 표현된 주황색과 청록색은 인적 드문 땅과 입술이 갈라지는 건조한 공기 사이의 프레임을 완벽하게 양분하며, 생명이 없다고 해서 무기력할 필요는 없음을 표현한다.

두 번째 장면은 첫 번째 장면과 같은 날 밤이다. 구름 낀 어느 오후에 나미비아 사막에서 촬영했는데, 촬영 후 그림자를 삽입해 디테일을 살리면서도 밀러가 의도한 어둡지만 생생한 파란색을 최대한 실감 나게 연출했다(거의 흑백에 가까운 이 부분의 색상을 보면 팬들을 위해 공개한 별도의 '블랙 앤 크롬 버전'을 굳이 제작할 필요가 있었는지 의문이 든다).

마지막 세 번째 장면은 후반 작업 중 흐린 날 새벽부터 촬영을 시작했다. 캐릭터가 불길한 배경에서 튀어나오는 장면을 연출하기 위해 낮에는 조명을 활용했다. 세 장면에서 색감은 더 대담하게 변화하고 CGI는 더 단조롭게 조정되었는데, 주요 목표는 척박하고 황량한 땅에 생기를 불어넣는 것이었다. 영화는 퓨리오사가 수문을 열어 생명을 살리는 물을 방출하는 장면으로 끝이 난다. 이는 밀러가 화면 속 아마겟돈의 색을 호의적으로 복원하는 것과 다르지 않은 이미지다.

● #795229
R121 G82 B41

● #DD9256
R221 G146 B86

● #587A8E
R88 G122 B142

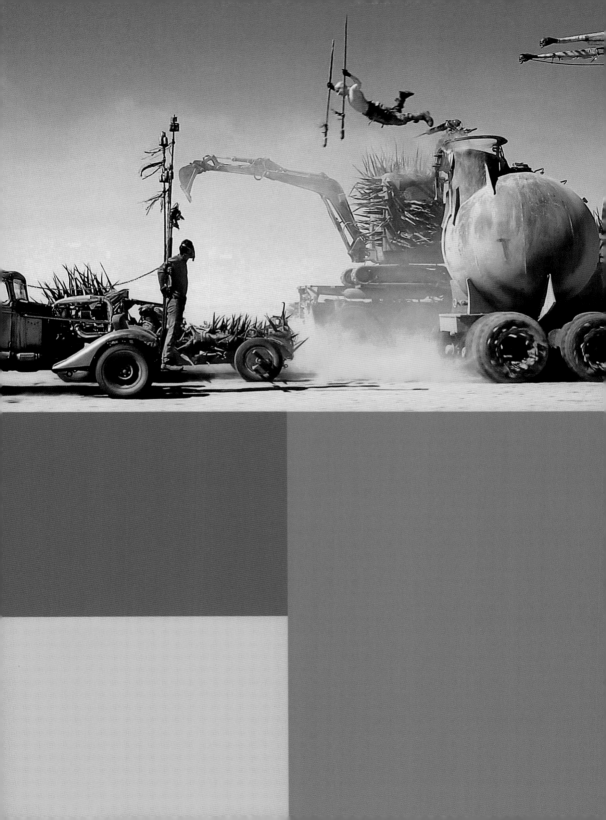

#C6CEE6
R198 G206 B230

#5478AF
R84 G120 B175

#2F3749
R47 G55 B73

#3F3A29
R63 G58 B41

#3E5652
R62 G86 B82

#DA8736
R218 G135 B54

한 번 더, 예전처럼
ONCE MORE, WITH FEELING

라라랜드
LA LA LAND

데이미언 셔젤
2016년

데이미언 셔젤은 음악을 실제 존재하는 것이자 아이디어의 원천으로 찬양한다. 즉, 음악이 주는 즐거운 소음과 여기에 수반되는 모든 것, 이를테면 음악 이론과 역학, 음악이 흐르는 낡은 클럽, 무엇보다 좌절을 겪으면서도 곡을 연주하는 노력 모두를 우러러보는 것이다. 「라라랜드」는 셔젤이 처음 시도한 뮤지컬 영화로, 단순히 점차 사라져 가는 뮤지컬이라는 장르에서 탄생한 작품이라는 의미를 넘어 뮤지컬에 대한 고뇌와 찬사, 헌정의 의미가 담겨 있다.

셔젤이 그려내는 로스앤젤레스 주변의 예술 환경은 썩 좋지 않다. 재능 없는 가수들이 거액의 계약을 따내는 사이 정작 능력 있는 진정한 예술가들은 무명의 설움 속에 굶주린다. 캘리포니아 패서디나의 리알토 극장은 재즈광 피아니스트 셉과 배우 지망생 미아의 초기 데이트 장소로 등장하지만 결국 문을 닫는다(실제로도 문을 닫았고 현재는 초교파 교회로 사용되고 있다). 이는 무너져 가는 두 사람의 관계와 위축된 연예계의 상황을 은유적으로 나타낸다.

셔젤이 워너 브러더스 부지를 배경으로 한 장면에 프랑스 우산 가게를 넣지 않았더라도, 혹은 첫 영화 「가이 앤 매들린 온 어 파크 벤치」의 주인공 이름을 똑같이 짓지 않았더라도, 그가 「쉘부르의 우산」(58쪽)에서 큰 영향을 받았음은 부인할 수 없다. 셔젤과 드미는, 삶은 아름다운 것으로 가득하다는 이른바 '답 없는 낭만주의자'로 그 철학을 친근한 원색을 통해 표현한다. 영화의 첫 장면, 꽉 막힌 로스앤젤레스의 도로에서 원색 옷을 입은 사람들이 자동차 위로 올라와 춤을 춘다. 수영장이 딸린 정원에서 불꽃놀이도 즐기는 파티로 미아를 끌어들이기 위해, 그녀의 친구들은 젤리 같은 알록달록한 드레스를 차려입고 그와 어울리는 진청색 드레스로 미아를 유혹한다. 다음 날 아침은 다소 실망스러울지언정, 파티의 밤은 놀랍도록 짜릿하고 즐겁다.

이 영화가 주는 사랑에 대한 메시지를 한마디로 요약하면 이렇다. 우리가 추구하는 일시적인 행복은 오히려 우리의 마음을 망쳐버릴 수 있다는 것. 연인이 이별을 고하는 장면에서 드미는 서로가 그윽한 눈빛으로 바라보도록 연출하며 마무리했지만, 셔젤은 거기서 한 걸음 더 나아간다. 상상 속에서나마 미아는 셉과 함께 파리로 향하고, 배경에 깔리는 경쾌한 음악이 낭만을 더한다. 이 영화가 점점 쇠퇴해 가는 뮤지컬 영화의 반짝이는 매력을 마지막으로 보여준 것처럼, 영화 속 연인도 잃어버린 모든 것을 상상하며 행복을 맛보지만 끝내 헤어지고 만다. 그리고 그 화려한 색채도 희미해져만 간다.

 #809CB0
R128 G156 B176

#E3CD67
R227 G205 B103

 #89453F
R137 G69 B63

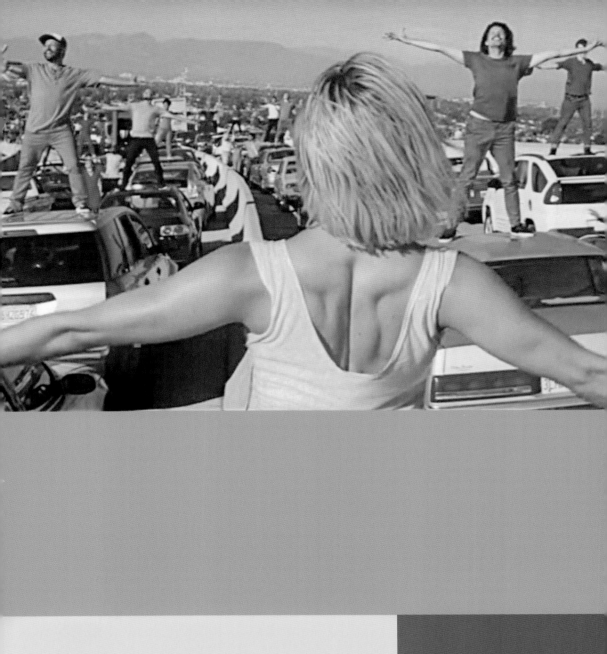

#E6C859
R230 G200 B89

#944848
R148 G72 B72

#3F558D
R63 G85 B141

#A0AB7E
R160 G171 B126

#DC965D
R220 G150 B93

#C1C8DD
R193 G200 B221

#5D80AC
R93 G128 B172

#3E518B
R62 G81 B139

진정한 영웅
A REAL HERO

블랙 팬서

BLACK PANTHER

라이언 쿠글러
2018년

미국 영화계를 휩쓸고 있는 탈채도[59] 열풍으로 인해 블록버스터 영화에서 시각적 활기가 사라지고 있다. 시나리오 작가 케이티 스테빈스가 '무형의 쓰레기'라고 저격한 이 열풍의 주범은 돈벌이에 눈이 먼 마블 시네마틱 유니버스다. 이들은 사후 색 보정 단계에서 흐릿함을 고수한 탓에 관객은 마치 리무진 안에서 어두운 창문 너머로 영화를 보는 듯한 느낌을 받는다. 하지만 「블랙 팬서」만큼은 달랐고, 이례적으로 비평가들의 호평을 받았다. 「블랙 팬서」는 영화의 색깔을 확실히 드러내면서도 자부심과 목적이 분명한, 작가 의식이 충분히 반영된 작품으로 평가받는다.

라이언 쿠글러 감독과 레이철 모리슨 촬영감독은 「딕 트레이시」의 극대화된 색채의 무질서에서 벗어나 슈퍼히어로 '블랙 팬서' 트찰라의 고향 와칸다를 통해 마블 코믹스다운 화려함을 좀 더 사실적으로 구현했다. 와칸다는 원시 부족과 홍콩이나 아부다비에 있을 법한 21세기형 고층 빌딩이 공존하는, 아프로퓨처리스트[60]의 낙원이다. 전통과 신기술이 혼합된 의상은 오스카 수상에 빛나는 의상 디자이너 루스 E. 카터의 작품이다. 와칸다를 지배하는 다섯 부족은 색깔별로 분류해 아프리카 실제 소수민족의 느낌을 더했고 그들이 입은 로브로 충성심을 보여준다. 강가에 사는 부족은 초록색 옷을 입고 수리족 같은 입술 장신구를 착용했고, 산악 부족은 힘바족처럼 옷감을 황토색으로 염색해 입는다. 옷은 마치 깃발 같은 역할을 하는데 이는 내부 갈등이 많은 이 땅에서 연대 의식을 표현하는 중요한 수단이다.

검은색과 보라색이 대비되는 왕실 의상은 트찰라 혈통의 생명력을 상징한다. 트찰라의 슈퍼슈트는 적의 공격을 흡수해 보랏빛 충격파로 방출하고, 보라색 하트 모양의 약초로 만든 묘약은 팬서의 초능력을 없애거나 회복한다. 이 묘약을 마신 트찰라는 '천상계'의 보랏빛 오로라가 가득한 하늘 아래서 죽은 아버지와 교감한다. 이처럼 보라색은 힘, 명예, 정력, 가족, 유산을 의미한다. 요컨대, 흑인의 유산에 비유되는, 자기 자신에게 권한을 부여하는 통합적 힘의 원천이다. 쿠글러는 자신이 몰두한 주제와 관심사를 상업적으로도 효과적인 방식으로 제작해 걸작을 탄생시켰다. 이른바 '돈 되는 영화'를 제작하는 것, 이는 할리우드의 탄생과 맞닿아 있다.

#836699
R131 G102 B153

#2A2639
R42 G38 B57

정의를 향한 싸움

FIGHT FOR THE RIGHT

러버스 록

LOVERS ROCK

스티브 매퀸
2020년

서구 백인의 억압에서 아프리카 소수민족을 해방하기 위해 힘쓰는 자메이카의 종교 및 사회 운동 단체 라스파타리에서는 빨간색, 노란색, 초록색을 특별히 중시한다. 이 세 가지 색은 에티오피아 국기에 처음 등장했다. 당시 에티오피아는 이탈리아 제국주의자들이 아프리카 대륙을 침략하던 시기에 어렵게 독립을 쟁취해 식민주의 저항 세력에 모범이 됐다. 빨간색은 자유를 위해 목숨 바친 사람들의 피를, 노란색은 금을 비롯한 아프리카의 풍부한 자원을, 초록색은 땅의 비옥함을 상징한다. 이 색은 영국의 인종 문제를 저격한 스티브 매퀸의 5부작 드라마 「스몰 액스」 속 핀, 포스터, 털모자, 재킷 등 곳곳에 등장한다. 이 영화의 제목은 '작은 도끼가 큰 나무를 무너뜨린다'라는 속담에서 따온 것으로 이후 위 문구는 밥 말리와 리 페리가 만든 라스타파리의 주제곡 후렴구에서 반복된다. 「러버스 락」은 5부작 가운데 두 번째 영화로 빨강, 노랑, 초록의 세 가지 색이 시각적 구성에 그대로 스며들어 그 자체로 정치적 저항의 한 축을 형성한다.

68분 분량의 이 영화는 서인도제도 출신의 인구가 밀집한 런던 서부에서 열린 한 하우스 파티를 배경으로 한다. 가는 곳마다 영국 백인들의 따가운 눈총을 받는 젊은이들에게 이런 사교 모임은 집에서 만든 염소 고기 카레를 먹고, 레드 스트라이프를 마시며, 담배를 피우고, R&B풍의 레게 음악에 맞춰 춤을 추고, 때로는 행운도 얻는 기회 그 이상의 의미를 지닌다. 이 파티는 화합의 장이자 항쟁의 의미로 흑인의 우수성을 축하하는 자리다. 메인 룸에서는 머큐리 사운드의 DJ들이 빨간색과 노란색 조명 아래 레코드를 돌린다. 매퀸은 머리 위에 조명을 설치해 역광에 대한 걱정 없이 경량 카메라로 자유롭게 촬영할 수 있었다. 영화는 젊은 남녀를 위한 무르익은 분위기와 실내의 습기를 현실감 있게 그려낸다. 빨간색과 노란색의 조합(종종 DJ의 초록색 코트로 완성되었다)은 이들의 즐거움 뒤에는 불의에 맞선 정의로운 분노가 불타고 있음을 보여준다.

라스타파리와 관련된 또 다른 색은 검은색이다. 이는 자메이카 혁명가 마르쿠스 가비가 범아프리카주의 운동에서 형제들의 피부색을 상징하는 것으로 사용한 색이다. 매퀸의 팔레트에서 가장 매혹적인 부분은 배우들 얼굴이다. 땀을 뻘뻘 흘리는 댄서들의 이마와 뺨에 붉은색과 흰색이 반사된다. 영화 역사가 시작된 이래 백인 감독이 장악해 온 촬영팀은 흑인 배우의 이목구비를 평평해 보이게 하고 조명과 노출을 단순화해 이들의 장점을 전혀 살리지 못했다. 이는 흑인 배우에 대한 배려가 전혀 없는 영화 업계의 모습을 단적으로 보여준다. 매퀸과 촬영감독 샤비에 키르히너는 흑인의 신체라는 캔버스에 회화적 기교를 담아 이 오랜 상처를 보듬었다.

#B487B0
R180 G135 B176

#753136
R117 G49 B54

#92A7C0
R146 G167 B192

#E6B053
R230 G176 B83

#6E4744
R110 G71 B68

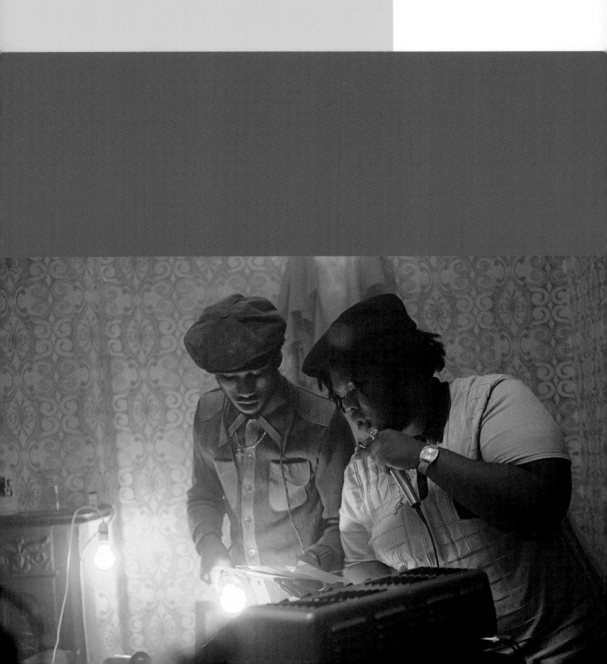

참고 도서

John Alton, Painting with Light, University of California Press (2013)

Hans P. Bacher and Santan Suryavanshi, Vision: Color and Composition for Film, Laurence King Publishing (2018)

Fred E. Basten, Glorious Technicolor: The Movies' Magic Rainbow, Easton Studio Press (2005)

Patti Bellantoni, If It's Purple, Someone's Gonna Die, Routledge (2005)

David Bordwell, Kristin Thompson and Jeff Smith, Film Art: An Introduction, McGraw-Hill Education (2020)

Edward Branigan, Tracking Color in Cinema and Art: Philosophy and Aesthetics, Routledge (2018)

Elizabeth Brayer, George Eastman: A Biography, University of Rochester Press (2006)

David A. Ellis, Conversations with Cinematographers, Scarecrow Press (2011)

Victoria Finlay, Color: A Natural History of the Palette, Random House Trade Paperbacks (2002)

Tom Gunning, Giovanna Fossati, Joshua Yumibe and Jonathon Rosen, Fantasia of Color in Early Cinema, Amsterdam University Press (2015)

Charles Haine, Color Grading 101, Routledge (2019)

Richard W. Haines, Technicolor Movies: The History of Dye Transfer Printing, McFarland & Co. (2003)

Daan Hertogs and Nico de Klerk, Disorderly Order: Colours in Silent Film, Stichting Nederlands Filmmuseum (1996)

Scott Higgins, Harnessing the Technicolor Rainbow: Color Design in the 1930s, University of Texas Press (2007)

Lisa Holewa, Making Movies in Technicolor, Teacher Created Materials (2018)

James Layton and David Pierce, The Dawn of Technicolor: 1915–1935, George Eastman House (2015)

Brian McKernan, Digital Cinema: The Revolution in Cinematography, Post-Production, and Distribution, McGraw-Hill Education (2005)

Richard Misek, Chromatic Cinema: A History of Screen Color, Wiley-Blackwell (2010)

Sarah Street, Keith M. Johnston, Paul Frith and Carolyn Rickards, Colour Films in Britain: The Eastmancolor Revolution, British Film Institute (2021)

Joshua Yumibe, Moving Color: Early Film, Mass Culture, Modernism, Rutgers University Press (2012)

사진 출처

16 IMDb; 19 Fathom Events/Everett; 23 Wikicommons; 25 Moviestore Collection Ltd/Alamy; 26-27 Archivio GBB/Alamy; 49 TCD/Prod.DB/Alamy; 54 Moviestore Collection Ltd/Alamy; 57 Robert Landau/Alamy; 77–78 TCD/Prod.DB/Alamy; 81 Dinodia Photos/Alamy; 97 TCD/Prod.DB/Alamy; 98–99 위 TCD/Prod.DB/Alamy; 98–99 아래 Collection Christophel/Alamy; 104 Photo 12/Alamy; 107 Lucasfilm/20th Century Fox/Album/Alamy; 110 Landmark Media/Alamy; 119 Moviestore Collection Ltd/Alamy; 126 Collection Christophel/Alamy; 129 PictureLux/The Hollywood Archive/Alamy; 130 Everett Collection/Alamy; 152 Initial Entertainment Group/Marshak, Bob/Album/Alamy; 162 Fox 2000 Pictures/Album/Alamy; 165 Pictorial Press Ltd/Alamy; 177 IFC Films/Everett Collection/Alamy; 178–179 위 Moviestore Collection Ltd/Alamy; 193 Landmark Media/Alamy; 195 Landmark Media/Alamy; 203 Parisa Taghizedeh/Amazon/Everett Collection/Alamy; 205 Parisa Taghizedeh/Amazon/Everett Collection/Alamy.

감사의 말

이 책의 구상부터 제작, 출간에 이르기까지 핵심적인 역할을 해준 최고의 편집부 팀원 앨리스 그레이엄, 조 홀스워스, 벨라 스커틀리, 존 파턴에게 깊은 감사를 전합니다. 특히 "이 정도 파란색이면 충분할까요?" 혹은 "피와 눈구멍이 있는 프레임은 어떨까요?" 같은 질문에도 늘 성심껏 대답해 주며 인내심과 용기를 준 것에 진심으로 감사합니다. 연구 과정에 많은 도움을 준 무빙 이미지 박물관의 관계자분들(특히 에릭 하인즈, 도모코 가와모토), 라 시네마테크 프랑세즈 멜리에스 박물관의 관계자분들, 록시 시네마(특히 존 디어링어) 관계자분들, 크리테리언 컬렉션 관계자분들, 그리고 조던 호프만에게도 감사를 전합니다. 이와 함께 책을 쓰는 여정에서 늘 정신적 지지를 보내준 소중한 친구들 스티븐 샤페로, 비크람 무르티, 닉 뉴먼, 마크 아쉬, 바딤 리조프, 캐디 드렐에게 모두 감사합니다. 책의 진행 상황에 대해 제발 묻지 말아 달라는 나의 간곡한 부탁에 묵묵히 지켜봐 주신 부모님, 나보다 더 나를 잘 아는 여동생 에바, 그리고 스트레스가 극에 달한 상황에서 늘 나를 진정시키고, 내가 재채기할 때마다 "축복한다"라고 말해준 사랑하는 매디에게 특별한 감사를 표합니다.

미주

1 영화를 촬영할 때, 다른 감독이나 작가에 대한 존경의 표시로 그 감독이나 작가가 만든 영화의 대사나 장면을 인용하는 일.

2 연속 동작이 있는 그림을 종이띠에 그려 구멍이 난 원통 안에 붙인 뒤 회전시키면 착시로 인해 그림이 움직이는 것처럼 보이는 시각 장치.

3 초기 컬러영화는 흑백 필름에 인위적으로 색을 추가하는 방식으로 만들어졌다.

4 문화유산이나 예술, 공공시설, 자연경관 등을 파괴하거나 훼손하는 행위.

5 인공지능 기술 기반의 사진 및 영상 합성 기술.

6 미디어에 접근하고, 이를 분석하고 평가할 수 있는 능력.

7 한 화면이 사라지면서 다음 장면이 점차 나타나는 장면 전환 효과.

8 같은 필름 프레임에 여러 개의 영상을 겹치게 하는 기법.

9 대사 없이 동작이나 시각적 화면 요소에 의한 희극적 행위.

10 영화필름을 감아 재생하거나 보관하는 데 사용하는 기구.

11 미리 결정된 순서대로 이미지와 사운드를 선택, 배열 및 수정하는 편집 과정.

12 무성영화 시대에 필름 바탕을 착색해 영상을 만들던 방법으로 착색된 특정 색채를 통해 사건, 분위기, 시대, 장소 등을 강조한다.

13 뮤지컬이나 영화에서 많은 출연자가 함께 노래하고 춤추는 장면.

14 플랩이라고 불리던, 독립적이고 즐거움을 추구하는 젊은 여성이 주도하던 시대.

15 발레에서 두 사람이 추는 춤.

16 방음이 되는 스튜디오로, 영상 촬영과 함께 소리도 녹음할 수 있다.

17 연민의 정을 자아내는 마음.

18 백인, 앵글로 색슨, 개신교도를 뜻하는 단어로 흔히 미국의 주류 지배계급을 뜻한다.

19 특정한 부분을 제외한 다른 곳의 초점을 흐리게 하는 기법.

20 남성적 기질을 지나치게 강조하는 철학.

21 미리 녹화한 영상을 화면에 투영한 뒤 배우들이 그 앞에서 연기하는 기법.

22 할리우드 영화에서 표현의 한계를 규정한 가이드라인으로, 스크린을 통해 보여주면 안 될 금기들을 명시했다.

23 잔혹한 묘사와 유머가 공존하는 공포 영화의 하위 장르.

24 패러마운트와 CBS 방송국 등 수많은 영화사와 언론사가 인접한 거리로, 혁신적이고 인상적인 대형 광고판이 걸렸던 것으로 유명하다.

25 1950년대 후반부터 1960년대 초반에 걸쳐 활약한 프랑스의 영화감독들의 작품 흐름.

26 실험적 수법으로 새로운 것을 창조하려 했던 혁신적인 예술 운동.

27 환각제를 복용한 뒤의 도취 상태와 같이 몽환적이고 환각적인 형태를 재현한 예술 기법.

28 슬릿이 뚫린 이동식 슬라이드를 카메라와 피사체 사이에 두고 촬영하는 사진 및 영화 촬영 기법.

29 어두웠던 화면이 점차 밝아지면서 화면에 영상을 나타내는 연출 기법.

30 1950년대에 시작된 인도 영화의 한 장르로, 진지한 주제, 사실주의와 자연주의, 사회 정치적 분위기를 포착하며, 인도의 주류 영화에서 흔히 볼 수 있는 노래와 춤을 거부한다.

31 1970년대에 유행하던, 같은 재질의 천으로 만든 바지와 셔츠로 된 캐주얼한 복장.

32 다른 장소에서 동시에 전개되는 상황을 시간상 전후 관계로 병치시키는 편집 기법.

33 이탈리아에서 버스와 택시 대용으로 사용되는 소형 증기선이 다니는 수로.

34 히틀러가 권력을 장악한 시기의 독일제국을 일컫는 단어. 나치 독일.

35 카메라 렌즈의 초점이 맞은 것으로 인식되는 범위. 카메라와 피사체의 거리가 멀어질수록 심도가 깊어진다.

36 개인이 만든 아마추어 영화.

37 자기 테이프의 정보를 판독하거나 테이프에 정보를 기록하는 일종의 변환기.

38 갱지에 인쇄한 싸구려 대중소설.

39 파란색 접시에 나오는 양 많고 값싼 정식.

40 마니교는 세상은 선과 악, 빛과 어둠 등 대립적 요소로 이뤄져 있다고 본다.

41 범죄나 사회적 윤리 같은 소재를 사용해 어두운 분위기를 부각하는 장르.

42 쉰들러가 구해낸 유대인을 통칭하는 말.

43 색채 명암을 활용한 조명 기법.

44 영화의 배경이 되는 공간과 미술 시스템을 총괄하는 사람.

45 영화나 드라마 따위를 촬영할 때 배경으로 사용하는 녹색의 막. 원래의 장소가 아닌 다른 장소나 배경을 합성할 때, 배경에서 배우를 분리하기 위해 사용한다.

46 1993년, 미국의 가수 멜리사 에서리지는 자신이 동성애자임을 공개적으로 발표했다.

47 사회적인 성 고정관념에서 벗어나 자유롭게 자신을 꾸미고 표현하는 예술가.

48 멤버 전원이 남성미를 상징하는 콧수염을 기른 것으로 유명하다.

49 풍경이나 그림 등의 배경을 두고 축소 모형을 설치하여 하나의 장면을 만든 것.

50 통과되고 반사되는 빛이 모든 방향으로 균일하게 분포되게 하는 필터의 한 종류. 이미지를 부드럽게 만드는 용도로 사용한다.

51 자연이나 인간 세상에 관한 무심한 느낌.

52 컴퓨터 그래픽스와 디지털 기술을 사용하여 만든 영상물.

53 사람, 동물 또는 기계 등의 사물에 센서를 달아 그 대상의 움직임 정보를 인식해 애니메이션, 영화, 게임 등의 영상 속에 재현하는 기술.

54 피사체의 색을 적, 녹, 청의 3색 요소로 분해하여 순차 전송하는 컬러텔레비전의 방식.

55 색상 등급을 매겨 원본을 원하는 색상 톤으로 변환하도록 해주는 설정값.

56 화려한 이미지와 자극적인 살인 장면을 특징으로 하는 이탈리아의 공포영화 장르.

57 1972년에 출시된 비디오 게임. 단순한 2차원 그래픽을 차용한 탁구 게임이다.

58 종말 이후의 세계.

59 색상의 채도를 낮추는 것.

60 아프리카 디아스포라 문화와 선진 기술의 발전을 융합한 문화 양식을 신봉하는 사람들을 일컫는 말.

색인

찰스 브라메스코 Charles Bramesco

영화 및 텔레비전 프로그램 평론가, 자유기고가. 《가디언》을 비롯해 《롤링스톤》, 《리틀 화이트 라이즈》, 《베니티 페어》, 《뉴스위크》, 《포브스》, 《나일론》, 《벌쳐》, 《AV클럽》, 《인디와이어》, 《더 디졸브》, 《복스》, 《피치포크》 등 다양한 매체에 기고하고 있다. 저서로는 2019년 윌리엄 콜린스에서 출간한 『뱀파이어 영화: 리틀 화이트 라이즈Vampire Movies: Little White Lies』가 있다.

최윤영

한국외국어대학교를 졸업하고 동 대학교 통번역대학원 한영과를 수료했다. 마케팅 기업에서 컨설턴트로 일하다가 전문 번역의 세계로 들어섰다. 현재 출판번역 에이전시 글로하나에서 영어 전문번역가 및 기획자로 활동하고 있다. 역서로는 『두려움 없는 조직』, 『돈의 패턴』, 『오늘부터 팀장입니다』, 『권력의 원리』, 『큐레이션: 과감히 덜어내는 힘』, 『역사를 바꾼 50가지 전략』, 『나를 함부로 판단할 수 없다』, 『마음챙김이 일상이 되면 달라지는 것들』, 『행복한 결혼을 위한 2분 레시피』, 『THE ART OF 코코 : 디즈니 픽사 코코 아트북』 등 다수가 있다.

컬러의 세계

초판 1쇄 발행 2024년 5월 14일
초판 3쇄 발행 2024년 6월 28일

지은이 찰스 브라메스코
옮긴이 최윤영
펴낸이 김선식

부사장 김은영
콘텐츠사업본부장 임보윤
기획편집 채윤지 디자인 윤신혜 책임마케터 양지환
콘텐츠사업2팀장 김보람 콘텐츠사업2팀 박하빈, 이상화, 채윤지, 윤신혜
마케팅본부장 권장규 마케팅2팀 이고은, 배한진, 양지환 채널2팀 권오권
미디어홍보본부장 정명찬 브랜드관리팀 안지혜, 오수미, 김은지, 이소영
뉴미디어팀 김민정, 이지은, 홍수경, 서가을
크리에이티브팀 임유나, 변승주, 김화정, 장세진, 박장미, 박주현
지식교양팀 이수인, 염아라, 석찬미, 김혜원, 백지은
편집관리팀 조세현, 김호주, 백설희 저작권팀 한승빈, 이슬, 윤제희
재무관리팀 하미선, 윤이경, 김재경, 임혜정, 이슬기
인사총무팀 강미숙, 지석배, 김혜진, 황종원
제작관리팀 이소현, 김소영, 김진경, 최완규, 이지우, 박예찬
물류관리팀 김형기, 김선민, 주정훈, 김선진, 한유현, 전태연, 양문현, 이민운
표지 사진 JET TONE PRODUCTION / Album / Alamy Stock Photo

펴낸곳 다산북스 출판등록 2005년 12월 23일 제313-2005-00277호
주소 경기도 파주시 회동길 490
대표전화 02-704-1724 팩스 02-703-2219 이메일 dasanbooks@dasanbooks.com
홈페이지 www.dasanbooks.com 블로그 blog.naver.com/dasan_books
종이 스마일몬스터 인쇄 민언프린텍 후가공 평창피앤지 제본 국일문화사
ISBN 979-11-306-5308-2 (03600)